'못난' 한국패션을
까다

디자이너
심상보 썰

'못난' 한국패션을 까다

글 **심상보**

포
이즌

나는 파리로 가고 있었다.

손에는 전시 주최자에게 보여줄 포트폴리오가 들려 있었다.

1994년, 처음으로 해외로 나갔었다. 그 후 나는 많은 것을 얻었고, 더 많은 것을 잃게 되었다.

오후 7시, 파리 드골 공항에 내려서 처음 본 오래된 도시의 풍경은 충격이었다. '사람이 만든 구조물이 이렇게 조화로울 수가 있을까!'라는 생각에 컬렉션피날레에서 인사를 할 때보다 더 가슴이 떨렸다. 그리고 마음이 갑갑했다. 왜 나를 가르친 선생님들은 우리나라가 세상에서 가장 아름답고 살기 좋은 나라라고 거짓말을 했을까? 일을 마치고 다시 김포공항으로 돌아 왔을 때 상공에서 본 서울은 온통 부조화의 회색 덩어리였다.

오랜 시간이 지났지만 서울의 구석구석은 고집스런 이기심이 자기 자리를 지키느라 아름다움을 위해 한 치도 양보하지 않고 있다. 내가 계속해서 매달렸던 한국 패션의 세계화도 20년 전이나 지금이나 비슷하다. 나는 2009년부터 TIN뉴스 칼럼을 통해 한국패션이 글로벌 시장에서 자리 잡기 위해서는 디자인에 집중해야 한다고 한결같이 주장했다. 이 책은 그 기록이다.

나는 디자인에 대한 이해가 부족한 사업가나 정부 관계자의 결정으로는 세계적인 브랜드가 만들어 질 수 없다고 얘기했다. 지금도 대기업

들은 SPA형 패션브랜드의 매출에 눈 멀어 그들이 가지고 있는 기본적인 디자인력을 무시한 채 그들의 형태만 흉내 낸 아류를 만들어 놓고 성공할 것이라는 헛된 꿈을 꾸고 있다.

패션은 항상 변화한다. 디자인은 늘 새롭고 즐거워야 한다. 악착같은 생활의 끝자락을 잡고서 패션은 발전할 수 없다. 후진국에 선진한 패션이 없듯 패션은 문화의 수준을 대변한다. 우리의 생활도 진정한 패션을 즐길 수 있을 정도로 발전했다. 이제는 여유로운 마음으로 패션을 즐기고 우리 나름의 스타일을 만들어 가는 패션 한국을 상상할 수 있을 것 같다.

나는 지금 내 이름을 걸고 디자인을 하지 않는다. 대신 미래와 환경을 생각하는 기업에서 일하고, 학교에서 제자를 가르친다. 내가 그 동안 얻었던 것과 그보다 더 많은 잃은 것들을 가르치고 전수하여 우리나라 패션계의 계보를 만들어 보려고 한다. 몇 년 안에 무엇을 이룰 것이라고 생각하지 않는다. 하지만 늘 그렇게 했듯이 될 때까지 하면 될 것이다. 이 글을 읽은 분들이 패션계에 몸담고 계신 분들이라면 함께 하길 바란다. 서울에 보물이 숨어 있다는 것을 세계 사람들이 알 수 있을 때까지……

2014년 봄 건국대학교에서

차례

유진아, 사랑해! 고마워!

동대문이라 불리는 우리나라 홀세일 마켓은 정말 놀라운 의류시장이다. 한 장소에 모여 있는 수많은 도매매장, 짧은 시간에 생산되는 신상품, 그리고 규모를 가늠하기 어려운 현금 유동량 등 놀라운 이야기가 많다. 특히 트랜드를 맞춰 제품을 디자인하는 것은 세계 어느 도매시장보다도 뛰어나다. 정부에서도 1990년대 초반부터 동대문을 아시아 패션의 메카로 키우자며 지원을 아끼지 않았다. 그런데 왜 20년이 지난 지금도 동대문에서 글로벌 브랜드가 탄생하지 못하고 있을까?

현재 동대문에는 많은 디자이너들이 혼신을 다해 일하고 있다. 내셔널 브랜드에서 실장으로 일하던 디자이너, 의상관련학과를 막 졸업하고 자기의 꿈을 펼치려는 디자이너, 어려서부터 동대문에서 일을 배운 상품에 대한 노하우가 많은 시장 디자이너, 동대문에서 일하는 디자이너들은 모두 열심이다. 기본 소양도 충분하고 노력도 세계 최고다. 그런데 왜 브랜드는 만들어지지 못할까?

이 의문에 답을 찾기 위해서 우리나라에 들어와 자리 잡고 있는

외국 브랜드와 동대문 브랜드의 차이점을 생각해 보자.

국내 백화점에서 영업을 하고 있는 수입 브랜드 중에는 해외 홀세일 브랜드가 적지 않다. 해외에서는 홀세일 브랜드가 글로벌 브랜드로 발전하는 경우가 많다. 그러면 우리나라 도매 브랜드와 어떤 차이가 있을까?

그것은 바로

'오리지널 컨셉!'

이 단어가 모든 의문의 해답을 가지고 있다. 동대문의 자랑거리를 잘 생각해보면 바로 그 자랑거리가 글로벌 브랜드로의 발전을 가로막는 원인이라는 것을 알 수 있다.

이 세상에 어떤 메이커도 매일 새로운 상품을 내어 놓지는 못한다. 매일 상품을 내 놓을 수는 있지만, 오늘 기획을 해서 내일 모레 매장에 내놓을 수는 없다. 그런데 동대문에서는 가능하다. 이유는 이미 출시된 아이템을 그대로 카피해서 만들어 내기 때문이다. 일반적으로 디자이너가 '디자인을 한다'고 하면 보통 상품출시 1년 전에 기획을 시작하고 6개월 전에 컬렉션을 한다. 실력이 없어서 그렇게 오랜 시간이 걸리는 것이 아니라 새로운 스타일의 제안을 위해서는 많은 조사와 고민과 샘플 작업이 필요하기 때문이다.

이것은 사실이다!

1년이 걸리는 일을 하루 만에 만들어 내는 우리나라 디자이너는 정말 대단한 걸까?

그렇지 않다.

그것은 절도다!

도매시장에서 상인들끼리 '내가 먼저 했니, 니가 먼저 했니!' 하면서 싸우는 일이 종종 있다. 옆집 물건이 잘나가니까 똑같이 만들어 싸게 파는 경우에 이런 싸움이 생기곤 한다. 이런 싸움의 진짜 의미는 '누가 더 빨리 카피해서 만들었냐!' 이다. 이 싸움에 정당한 승자가 있나? 물론 브랜드들도 카피를 한다. 그래도 어렌지arrange라는 단계를 거쳐 브랜드의 컨셉을 유지하려고 고민은 한다. 백화점에 종종 비슷한 상품이 나란히 디스플레이 되어 있는 일이 많긴 하지만 명확한 컨셉없이 카피만으로 만들어진 브랜드가 글로벌 브랜드로 성장할 가능성은 없다.

위엔화가 상승하자 많은 중국인들이 동대문으로 의류상품을 구매하기 위해서 몰려왔다. 실제로 어느 해 초 동대문 도매시장의 매출 절반이 중국 수출이라고 했다. 상인들도 중국 수출을 반기고, 각종 매스컴도 중국 수출을 홍보하며 한국의 디자인이 경쟁력 있다고 설명했다. 실제로 그럴까?

동대문에서 상품을 구입한 많은 중국 상인들은 대부분 개인 매장을 운영하는 사람들이다. 그들이 상품을 중국으로 반입하는 방법은 흔히 말하는 '보따리무역'이다. 정상적인 무역을 하는 회사는 동대문과 거래하기 힘들다. 이유는 동대문에 도매상인들이 절차에 익숙하지 않기도 하지만 진짜 이유는 세금을 내지 않으려는 오랜 관습 때문

이다. 이미 국내 보세가게들이 소비자들의 신용카드 사용으로 매출이 드러나면서 도매시장에도 세금계산서를 요구하기 시작했다. 세금계산서가 발행되면서 거래는 투명해지고 소득도 드러나기 시작했다.

도매상들은 예전에 해오던 무자료 거래를 통한 가격 경쟁력을 잃게 되었다. 이때 중국 상인들이 현금을 싸들고 상품을 구매 하겠다고 동대문을 찾아온 것이다. 얼마나 반가운 일인가? 거래 근거도 남지 않고 반품도 없고…… 그런데 이런 보따리 거래로 유지되는 회사가 정상적으로 발전할 수 있을까? 무자료 거래를 부추겨 국가경쟁력을 만들 수 있을까? 우리나라에 뿌리내린 해외 브랜드 중에 '보따리무역'으로 상품을 공급하는 회사가 있을까? 성공하는 가장 빠른 방법은 정직하고 바르게 열심히 하는 것이라고 우리는 알고 있다. 그래야 마땅하고…….

더 이상 불법적인 성공을 부추기지 말자! 우리나라 패션계에는 '오리지널 컨셉'을 만들 수 있는 디자이너가 많이 있다. 그들이 성공할 수 있도록 하자!

정상적인 방법으로…….

패션 브랜드 기획업무는 10년 전이나 20년 전이나 크게 다르지 않다. 디자인을 하고, 샘플을 만들고, 보정하고, 생산을 하고, 매장에 내놓고, 이런 과정을 거쳐 새로운 상품이 출시된다. 의류 제품을 생산하는 동일한 과정에서 브랜드가 자기만의 색깔을 갖기 위해서는 고유의 컨셉이 필요하고, 컨셉을 유지하기 위해서는 새로운 상품을 제안할 아이디어를 자기 브랜드 스타일로 전개하는 일이 기획의 핵심이다.

그런데……

디자인실에서 '오리지널 디자인'이라고 불리는 상품들이 있다. 이 옷들은 보통 해외 출장에서 구매해 온 것으로 '해외출장 간다'는 말은 '해외에 나가서 카피할 다른 브랜드 상품을 구매하러 간다'는 뜻이다.

패션에서 가장 중요한 '디자인'을 다른 브랜드에 의존하는 브랜드가 존재할 수 있을까? 만약 그런 브랜드가 국지적으로 장사가 된다고 하더라도 글로벌 시장에서 경쟁할 수 있을까? 종종 한국의 디자

이너는 마치 바이어 같다는 생각을 한다. 디자이너가 디자인을 하지 않고 해외 샘플을 사와서 비슷하게 만든다면 기존 상품을 골라 멀티샵을 구성하는 바이어와 다를 것이 없다.

오리지널 디자인의 자켓 길이를 약간 늘이거나, 포켓 모양을 바꾼 것만으로는 브랜드의 컨셉을 반영 했다고 할 수 없다. 국내 브랜드 중에는 해외 브랜드의 카탈로그와 한 시즌 상품을 모두 구매하고 통째로 카피해서 런칭하는 사례까지 있었다. 아예 해외 유명브랜드의 이름을 교묘하게 바꿔 국내에 상표등록해 놓고 오리지널 브랜드를 시즌마다 카피하는 경우도 있다.

해외 유명 브랜드들도 다른 브랜드 상품을 카피도 하고 구매해서 분석하기도 하지만 우리나라와는 많이 다르다. 경쟁 브랜드의 특징을 분석해서 자신의 브랜드에 반영하고 좀 더 나은 상품을 만들어 내는 것은 디자이너의 중요한 업무다. 하지만 이것만으로 훌륭한 브랜드를 만들 수는 없다. 의류산업은 세계 어디에서 만들어도 비슷한 품질이 나오는 제조업으로 다른 산업에 비해 첨단 기술이 그다지 필요하지 않다. 고가의 브랜드를 생산하는 방법과 시장제품의 생산방법 또한 크게 다를 바 없다.

좋은 브랜드와 그렇지 않은 브랜드를 결정하는 것은 오직 한 가지 '디자인'에 있다. 소비자와 커뮤니케이션 할 수 있는 방법이 다양해지면서 마케팅의 중요성이 많이 부상했지만, 패션 비즈니스 전체를 두고 보면 가장 중요한 것은 디자인이다.

우리 패션계는 오랜 기간 동안 다른 브랜드를 카피하면서 세계적인 수준의 기술력을 보유하게 됐다. 그러나 생산 기술은 빌려왔더라도 브랜드 컨셉과 아이덴티티를 결정하는 디자인만큼은 스스로 해내야 한다. 이제부터는 정당한 디자인 방법과 그 가치를 다음 세대에게 알려줄 차례다. 디자인 참조라는 이름을 빙자해 그대로 카피하는 잘못된 습관만을 대물림 해서는 안 된다.

트랜드 분석에 앞서
핵심 디자인부터 하자

세계의 브랜드들은 트랜드 정보를 공유하고 있다. 일반적으로 제품 출시를 2년 쯤 앞두고 컬러와 소재에 대한 트랜드가 나오며, 1년 뒤에는 소재 전시회가 열린다. 이어서 스타일과 디테일에 대한 트랜드가 발표된다. 정보회사들은 모태가 된 회사에 따라 특화된 전문성을 갖고, 글로벌 트랜드를 기초로 지역적 특성에 따라 자체 분석 자료를 발표한다. 이 같은 고급 정보는 누구든지 비용만 지불하면 얻을 수 있다. 모든 나라에서 같은 정보를 얻을 수 있는데 우리는 왜 진보된 패션 상품을 만들어 내지 못하는 걸까?

국내 유명 트랜드 정보회사 설명회에 가면 브랜드 디자이너들을 자주 만나게 된다. 거의 모든 국내 브랜드의 디자이너들이 한데 모인 자리에서 주제 발표자는 '이건 꼭 기억하셔야 합니다!'라고 자주 강조한다. 꼭, 입시종합반 강의 같다. 정보를 토대로 브랜드 특성을 반영한 상품을 개발하는 것이 디자인실의 업무이지만, 500개의 브랜드가 같은 정보를 공유한다면 결과는 어떨까? 그리고 그 정보가 트랜드의 전반적인 흐름이 아니라 이미 출시된 해외 브랜드 상품의 분석

이나, 디테일을 직접 언급한 것이라면?

구체적인 상품개발에 엄청난 영향을 미칠 것이 분명하다. 진보적인 브랜드의 좋은 상품을 분석하는 것도 중요하지만 자기만의 컨셉을 갖고 분석한 내용을 반영해야 한다. 유행하는 스타일이라고 브랜드 컨셉과 상관없이 카피를 하면 브랜드의 정체성이 사라지는 것처럼, 트랜드 정보를 무조건 맹신하다가는 브랜드를 망치게 된다.

우리나라 백화점은 층별 구역별로 비슷한 타겟의 브랜드를 모아 놓았다. 시즌을 시작할 때 각 층의 브랜드들은 각자의 컨셉을 보여주지만 시즌이 종료 될 즈음에는 유사한 상품들로 각 매장이 꾸며져 있다. 시즌이 진행되면서 잘 팔리는 상품을 서로 카피해 기획생산하기 때문이다. 세계적인 대형 브랜드들은 재주문 생산을 여러 번 하지 않는다. 기획된 상품을 준비했다가 제때에 매장에 출시한다. 그래야만 항상 새로운 상품으로 매장을 채울 수 있으며, 소비자의 재방문 시기도 짧아지고 타 브랜드로의 고객 이탈도 막을 수 있다. 잘 팔리는 상품을 재주문 하거나, 경쟁 브랜드의 히트 상품과 유사한 상품을 만드는 것도 중요하지만 그 이전에 고유 컨셉에 맞는 디자인 개발이 우선되어야 한다.

이미 시장에 나와 있는 상품을 찾아보기 전에 자기 브랜드의 핵심 디자인부터 하자!

얼마 후면 전 세계 주요 도시에서 내년 봄·여름을 위한 패션 컬렉션이 열리게 된다. 서울에서도 매 시즌 컬렉션이 열리고 있으며, 서울시가 패션위크 기간에 여러 국내 컬렉션을 통합하기 위해 노력하고 있다. 서울컬렉션의 문제점은 너무 많아서 일일이 짚어봐야 큰 의미가 없다. 우리나라 컬렉션이 왜 국제적인 행사가 되지 못하는가에 대해서만 이야기 해보자.

　서울컬렉션은 객관적으로 볼 때 세계적인 패션 행사는 아니다. 한국 디자이너들이 모여 정부의 지원을 받아 다음 시즌에 출시할 상품을 보여주고 있다. 정부의 지원은 국세로 이뤄지는 것인데 과연 서울컬렉션이 국가적인 이익이 되는 것인지 의구심이 생긴다. 만약 컬렉션의 목적이 개인적인 이익을 위해서라면 정부가 지원하는 것은 정당하지 않다. 정부가 지원을 하는 이유는 '국가를 위해서!'이므로, 당연히 한국을 대표하는 세계적인 브랜드가 만들어져야 하며 해외수출이나 라이센스 등 비즈니스가 발생해야 한다. 서울컬렉션에 바이어가 오지 않는다. 실제 판매는 일어나지 않는 컬렉션을 판매가 일어

날 때까지 지원해야 할까? 아니면 학생들의 공부를 위해서? 요즘은 학생들도 인터넷을 통해 좋은 컬렉션을 실시간으로 볼 수 있다. 현재의 서울컬렉션은 그야말로 허상이다. 목적도 없고 발전도 없고, 다른 도시의 컬렉션을 부러워하는 패션 변방의 작은 행사에 불과하다.

그렇다면 서울컬렉션은 무엇을 목적으로 해야 할까? 그것은 바로 우리나라를 패션대국으로 만들어줄 자질 있는 신인을 찾는 것이다. 이미 국내에서 자리를 잡은 디자이너의 쇼를 지원할 이유가 있나? 일등을 해도 아무도 알아주지 않는 서울컬렉션을 굳이 통합할 이유가 무엇일까? 물론 정부행사의 성격을 띠고 있으니 큰 규모로 벌여 많은 사람의 호응을 얻고 싶겠지만 그러한 거대한 허상보다는 정말로 우리에게 필요한 핵심을 찾아내는 것이 더 중요하지 않을까?

패션계의 사람들은 개성이 강해서 대동단결하기 쉽지 않다. 특히 우리나라 사람들이 가지고 있는 소집단주의, 개인주의가 더해져 더욱 힘들다. 서울컬렉션에서 참가자격을 심사한다고 하니까 반발이 심한 모양이다. 디자이너들은 아마도 '감히 누가 디자이너의 역량을 평가하는가?'라고 생각하는 것 같다. 물론 평가할 적당한 기준이나 평가자를 찾기는 쉽지 않지만 목적에 맞는 참가자를 선발할 수 있으면 해야 한다. 서울컬렉션이 세계적인 디자이너를 배출하게 되면 권위는 저절로 생기게 된다. 그러면 자격심사도 앞 다퉈 받고 싶어 할 것이고, 우리는 계속해서 새로운 디자이너들의 새로운 패션 아이템을 볼 수 있을 것이다.

이미 자리잡은 기성 디자이너들은 스스로 세계무대에 나가서 진정한 승부를 하거나, 그렇지 않고 국내에서 장사를 하기 위한 홍보로 컬렉션을 한다면 이젠 개별적으로 하도록 놔두는 것이 맞다. 심사자격 중에는 컬렉션을 몇 번 했는지도 평가의 기준이 되는 것으로 알고 있다. 컬렉션을 여러 번 하면 실력이 있다고 인정할 수 있나? 실력이 있는 사람은 체계적인 지원으로 발전할 수 있는 기회를 만들어 주고 실력 없는 사람은 다른 길을 찾도록 해야 하지 않을까?

하루 빨리 패션계에서도 김연아 같은 대형 신인을 만나고 싶다. 그러면 정말 행복할 것 같다.

백화점에서 브랜드 국적은 분명히 해외인데 토종 브랜드와 무척 흡사한 브랜드를 본 경험이 있을 것이다. 잘 살펴보면 전부 라이센스 브랜드들이다.

라이센스는 판매 허가를 받았다는 뜻으로, 다시 말하면 내 물건에 허가받은 브랜드 이름을 붙여 판매해도 된다는 면장과 같다. 만약에 라이센스 없이 판매를 하면 상표법 위반이 된다. 같은 상품인데 법적으로 어떤 것은 오리지널 상품이고 그 밖의 것들은 '짝퉁'이 된다.

오래 전 중국 생산업체와 거래를 하면서 생긴 일이다. 식사 중에 중국 사람들이 '왜 비싸게 진품을 사는지 모르겠다. 어차피 같은 물건인데!' 라고 했던 말이 기억난다. 난 브랜드가 뭔지 설명하려다 관뒀다. 이해시키기 힘들 것 같았다. 지금은 중국에서도 고유 브랜드가 없는 것을 심각하게 고민하는 것으로 안다.

우리나라에서는 한때 신규 브랜드가 한 해에 100개까지 생겼던 시절이 있었다. 실제로 백화점 매입부에 품평회 참가를 신청한 신규 브랜드가 봄여름, 가을겨울로 각각 50개 정도였으니 백화점 진출용 브랜드들 이외의 것을 포함한다면 그 이상일 것이다.

그중에 고작 한두 개 브랜드가 정착을 했으니 새로운 브랜드를 만든다는 것은 1~2% 정도의 희박한 확률에 대한 도전이다. 그보다는 조금이라도 알려져 있는 브랜드의 라이센스를 받거나, 직접 상품을 수입하는 것이 운영의 리스크를 줄일 수 있다.

그런데 라이센스 브랜드 중에는 디자인은 한국에서 하면서도 브랜드 이름만 가져다 붙이는 경우도 상당히 많다. 컨셉을 빌려오는 경우도 있지만 원래 컨셉과 많이 다르게 국내 전개용으로 제작하는 경우도 있다.

나도 라이센스 브랜드 기획을 맡았던 적이 있는데, 디자인을 하면서 '무엇이 브랜드의 가치를 만드는가?'에 대하여 많은 고민을 할 수밖에 없었다. 그런데 이름만 빌려오는 라이센스는 둘째치고 직수입 브랜드들도 '한국 스타일'의 상품들을 상당량 전시해 판매하고 있다.

분명 라이센스가 아니라 오리지널 제품을 직수입하는 브랜드인데도 너무나 한국적인 상품들이 매장에 전시되어 있다. 이런 모습을 볼 수 있는 이유는 직수입 브랜드도 일부 상품을 한국에서 디자인하기 때문이다. 공식적으로 본사에 디자인을 의뢰하거나, 일부 상품의 제작을 허가 받기도 하지만 본사 몰래 만드는 경우도 비일비재하다.

지금 이야기하고 싶은 것은 본사의 허가 여부가 아니다. 왜 훌륭한 브랜드를 수입해 놓고 한국에서 디자인을 하려고 할까? 우리나라의 디자인 실력이 뛰어나서? 그렇지 않다. 잘 팔리는 상품이 한국 스타일이기 때문이다.

한국에서 잘 팔리는 상품을 한국 사람이 잘 아는 것이 당연하다. 한국 의류업계는 정말 옷을 잘 만든다. 어떤 브랜드와 견주어도 품질이 떨어지지 않는다. 우리가 못하는 것은 '브랜드의 가치'를 만드는 일이다. 그걸 못하니까 다른 나라에 팔 것이 없다. 우리가 선호하는 옷조차도 다른 나라의 상표가 붙어있길 바라는 한국 소비자의 욕구는 무엇일까? 어떤 디자인을 떠나서 우선 하는 것이 브랜드에 대한 욕구는 아닐까?

빈폴이 폴로보다 퀄리티는 훨씬 좋다. 그렇지만 빈폴이 과연 다른 나라에 라이센스를 줄 수 있을까? 잘 만드는 것보다 '브랜드 가치'를 만드는 것이 중요하다.

패션은 문화다. 문화는 물처럼 위에서 아래로 흐른다. 스포츠 스타는 오지에서도 나올 수 있지만 디자이너는 문화적인 혜택을 누리며 성장한 사람만이 가능한 직업이다.

십수 년 전에 해외 전시를 나가면 현지 프레스들은 한국 디자이너인 나의 옷에서 '오리엔탈'을 찾으려 했다. 옷에 집중해서 디자인만을 봐주면 좋겠는데 한국인의 옷 자체만 놓고 평가하기에는 당시 대한민국은 문화적 후진국에 불과했다. 지금은 많이 나아지긴 했지만 기득권을 갖고 있는 그들이 스스로 위치를 내어주지 않는 한 전세는 여전히 불리하다.

조금만 신선한 디자인을 봐도 과장된 감탄사를 연발하는 선진국의 평가자들의 태도는 언뜻 개방적이고 유화적으로 보인다. 하지만 그 이상 아무것도 없는 공허한 메아리라는 것을 이제야 알았다. 이같은 이유로 한국인 디자이너 개인이 글로벌 패션시장에서 싸움을 걸어봐야 승리할 가능성은 거의 없다. 샤넬이나 루이비통을 타겟으로 잡는 것은 부질없는 일이다. 그렇다면 우리가 노려야 할 패션 브

랜드의 시장 위치는 어디며, 어떤 조직이 필요할까?

아주 오래 전부터 나는 '2류 브랜드 만들기'를 이야기했다. 우리나라는 명품 버금가는 수준의 생산능력과 좋은 것을 빨리 알아보는 감각 있는 디자이너들이 많다. 그러나 그들이 제2의 샤넬로 성장하기 위해서는 수없이 많은 시도와 실패가 필요하다. 하지만 2류 브랜드를 만드는 일은 그리 어렵지 않다. 무엇이 2류 브랜드인가? 자라, 망고, 갭, H&M, 이들은 최고의 품질과 최고의 가격이 목표가 아니다. 적당한 감각과 품질, 그리고 적당한 가격이 이들의 컨셉이다.

이것이 바로 '2류'인 것이다. 해외의 패션 유통은 브랜드가 홀세일하고 리테일러retailer가 구매해 소비자에게 판매하는 방식이다. 하지만 한국은 전통적으로 생산자가 직접 판매를 한다. 백화점 중심의 수수료방식으로 발전해 온 패션 유통은 도매 매장을 제대로 갖춘 브랜드를 만들어내지 못했다. 대신 조금은 기업화된 패션회사가 생산과 판매를 같이 하는 방식으로 발전하게 된다. 줄여서 '생산자 직접 판매 방식' 즉 SPA형이다. 우리는 이미 선진국이 새로운 방식이라고 말하는 방식으로 유통을 하고 있었고 능력도 충분하다.

이 조직력을 이용하면 해외 SPA형 브랜드가 펼치는 글로벌 영업에 대적할 수 있다. 이제는 글로벌한 감각의 컨셉을 설정해 해외 SPA 브랜드와 경쟁할만한 새로운 2류 브랜드를 만들면 어떨까. 목표는 미국? 프랑스? 아니다. 중국이다!

일본은 경쟁력 있는 디자이너 브랜드를 배출하지 못했지만 유니

클로는 만들 수 있었다. 우리도 할 수 있다. 한국 최고로 세계 최고를 만들 수 있다는 생각에서 벗어나 우리가 성공할 가능성이 있는 마켓의 소비자를 잡아야 한다.

아직 존재하지 않는
틈새 시장을 노려라

패션 시장의 구획이 정리되고 각 영역별로 선두 그룹이 형성되자 새로운 브랜드들은 시장 진입을 위해 기존 시장 어딘가에 있을 '빈틈'을 공략하려 한다. 하지만 정말 빈 곳이 있을까? 분명 어딘가에 빈틈은 존재하겠지만 그것은 말 그대로 틈새에 불과하다.

최근 패션계는 틈새 시장을 화제로 삼지 않는다. 존재하지 않는다고 생각하기 때문이다. '자라ZARA'가 틈새 시장에 자리 잡고 있지 않았던 것처럼……. 그렇다면 기존의 브랜드가 사라지기 전에는 새로운 브랜드가 시장에 진입할 수 없는 것일까? 자라로 대변되는 SPA형 브랜드의 다음은 무엇일까?

소비자가 변화하기 때문에 시장은 늘 유동적이다. 틈새시장은 변화의 과정에서 발생하는 틈새다. 현존하는 브랜드 영역을 기준으로 빈 시장을 찾는 것은 의미가 없다. 그보다는 소비자가 앞으로 어떤 욕구를 갖게 될 것인지 변화의 앞을 내다 보아야 한다. '새로운 브랜드'란 '새로운 시장'을 형성한다는 뜻이다.

과거의 유행이란 패션 회사에서 트랜드 자료를 참고로 1년 간 작

업해 발표한 스타일을 매스컴에서 화려한 문장들로 포장해 소비자들에게 전하는 것이었다. "이것이 유행"이고 "이것을 입어야 한다"며 브랜드들과 패션매거진, 유통업체들이 단합해 특정 스타일과 흐름으로 소비자를 몰아갔다.

정보에 어두웠던 대중들은 그들의 의도대로 잘 따라 주었지만 지금은 완전히 바뀌었다. 패션은 심도 깊은 학문도 아니고 우주선처럼 범접하기 어려운 첨단기술의 도구도 아니다. 코디에 능수능란해진 소비자들이 자신만의 스타일을 창조하고 있다. 트랜드 회사가 촬영한 거리 패션 사진의 경향은 패션 회사들의 의지와는 다르게 흘러가고 있다.

최근의 소비자는 하나의 브랜드로 온몸을 도배하지 않는다. 어떤 브랜드를 입을 것인지 결정하는 것은 스타일이 결정된 다음이다. 소비자의 선택범위는 보다 폭넓어져 저가에서 고가까지 다양하며, 베이직 아이템부터 트랜디한 스타일까지 모두를 원하게 됐다.

브랜드는 소비자의 요구를 미리 읽고 상품을 제공해야 한다. 어떤 아이템을 구매했는지 분석할 것이 아니라 소비자가 어째서 그것을 선택했는지를 분석해서 다음번 선택에 가까운 범위 안에 있어야 한다. SPA형 브랜드의 탄생은 가격에서 시작됐다. 소비자가 원하는 적정가격이 제시되자 이제는 다시 스타일이 부각되고 있다.

SPA형 브랜드, 그 다음은 무엇일까?

저마다 다른 컨셉과 가격으로 천차만별의 패션 브랜드들이지만 유통 및 성격에 따라 크게 세 가지로 분류해 볼 수 있다. 소위 '명품'이라 불리는 고가의 럭셔리 브랜드, '자라ZARA'로 대변되는 SPA형 브랜드와 쇼룸 및 전시회를 통해 판매되는 도매 브랜드다.

이 중 명품 브랜드를 순수한 의류 브랜드로 보기에는 다소 무리가 있다. 대부분의 명품 브랜드들의 코스메틱 및 가방 등 악세서리 매출이 의류 매출을 웃돌고 있기 때문이다.

그럼에도 불구하고 럭셔리 브랜드들이 여전히 득세하고 있는 까닭은 똑똑한 소비자들이 의류는 중저가를 입더라도 화장품이나 악세서리는 고가를 구입하기 때문이다. '매스티지Masstige'라는 신조어가 탄생될 만큼 친숙해진 명품 브랜드들을 흔히 찾아볼 수 있다. 루이비통은 이제 국민가방 브랜드처럼 여겨질 정도인데, 마치 한때의 나이키 열풍을 보는 것 같다.

그렇다면 지금 '의류시장의 나이키'로 군림하고 있는 브랜드는 무엇일까? 아마도 '자라'라고 말할 수 있을 것이다. 국내에서 런칭한 지 채 2년도 지나지 않아 업계를 장악한 이 스페인 SPA 브랜드는, 얼

마 전 일본에서는 첫 번째 패션쇼를 열고 프레스와 유명인 수백 명을 초청해 브랜드 파워를 과시했다.

지금 승승장구 중인 자라를 내셔널 브랜드들이 이름만 가지고는 절대로 이길 수 없다. 최고의 마케팅과 이름값으로 소비자의 마음을 사로잡는 글로벌 브랜드들의 사이에서 국내 브랜드가 살아남기 위해서는 무엇이 필요할까? 브랜드 파워를 강화할 마케팅일까? 혹은 고기능성 의류를 만들어낼 최첨단 기술력?

당신이 지금 런닝화를 구매한다고 가정해보자. 어떤 브랜드를 가장 먼저 떠올리게 되는가? 앞서 말한 나이키다. '르카프'나 '프로스펙스'는 당분간 이름만 내세워서는 나이키를 이길 수 없다. 언젠가 브랜드명으로 이길 수 있다는 착각에 빠져 경쟁해서는 승산이 없다. 디자인으로 승부해서 이겨야 한다. 명확한 스타일을 제시하면서 중저가의 가격대로 친근하게 다가가야 한다. 자존심을 앞세우고 싶겠지만 일단 시장에서 살아남아야 회생의 희망이라도 가질 수 있지 않을까?

지금 같은 구조에서 어정쩡한 컨셉을 갖고서는 글로벌 브랜드들이 흘린 찌꺼기를 주워먹으며 허기를 채우게 될 것이다.

결국, 디자인이 살 길이다.

최근 '동대문'이라는 이름으로 동대문 상품을 가지고 해외 진출을 하려는 사람들이 많다. 우선은 이전부터 내가 언급했던 동대문의 도덕성 문제가 선결되어야 하는데, 이 문제가 해결된 뒤에도 동대문의 세계 공략은 산 넘어 산이다.

첫째로 동대문의 이미지가 문제다. 만약, 파리에 마레지구를 간다고 생각해 보자. 떠나기도 전에 이미 당신은 어떤 감정이 일어나고 무언가를 연상하고 있을 것이다. 지역명이 이미 어떤 이미지를 가지고 있기 때문이다. 지역명 뿐 아니라 브랜드명도 마찬가지다. "자라에 가자!"라는 말은 "자라에 가서 싸고 스타일리쉬한 유럽 스타일 옷을 사러 가자!"란 뜻이다. 유통업체 이름도 같다. "롯데백화점에 가자!"고 이야기 할 때 우리는 "없는 것이 없고 품질과 반품도 보장되는 롯데에 가자!"라는 의미를 가지고 있다. 그러면 "동대문에 가자!"는 말은 어떤 의미를 갖고 있을까?

어떤 사람들은 의류 브랜드의 이름에 관한 내용을 이야기 할 때 종종 코카콜라나 벤츠 등 다른 업종의 브랜드 이름과 비교하기도 한다. 하지만 의류 브랜드는 식료품이나 자동차 브랜드와는 다르다. 의

류 브랜드의 이름은 코카콜라와 벤츠처럼 고유의 아이템과 히스토리만을 얘기하지 않는다. 의류 브랜드의 이름은 판매하는 아이템뿐만 아니라 그 이름 자체로 판매 매장까지를 의미하게 된다. 소비자에게 '자라'는 아이템의 이름이면서 자라 브랜드 의류제품의 판매장 이름이다.

앞으로는 판매장소로서의 브랜드 이름이 더욱 중요해질 것이다. 그러나 지금 '동대문'이라는 브랜드 이름은 아이템의 이름으로도 특정 지역의 이름으로도 선진 패션 도시나 브랜드에 비해 너무나 약하다. '싸고 질 좋은 의류 제품'이라는 동대문의 긍정의 의미는 '유명 제품의 디자인을 카피한 싸구려 제품을 판매하는 곳'이라는 의미가 될 수도 있다. 전세계 사람들에게 좋은 상품과 패션도시의 이미지를 주기 위해서는 수준 높은 디자인과 신뢰가 필요하다.

해외 진출을 위해서 브랜드의 아이템 외에도 유통이 중요하다. 진짜 '바이어'가 없었던 한국의 패션유통은 선진국의 홀세일 브랜드의 아이템을 통째로 갖고 와서 매장을 만들어 주었다. 최근에는 '마쥬', '산드로' 등 여러 유럽 브랜드들이 이 같은 방식으로 국내 유통에 진출해서 자리를 잡았다.

이처럼 한국에는 예전부터 해외 브랜드를 판매하고자 하는 국내 유통업자가 해외 홀세일 브랜드를 들여와 부족한 아이템을 채워가며 단독 브랜드로 키운 경우가 많았다. 그러면 동대문 브랜드를 포함한 우리 브랜드도 다른 나라에서 그 나라의 유통업자들이 우리가 했던

것처럼 브랜드로 만들어 줄 수 있을까?

그러나 우리가 해외 브랜드를 육성했던 것처럼 동대문 브랜드를 온전히 키워낼 의지를 갖은 유통업체가 있는 나라를 찾기는 쉽지 않다. 프랑스, 미국, 일본 등 선진국은 절대 아닐 것이며, 중국이라면 가능할 것 같지만 중국의 유통체계와 소비자 마인드는 한국과 많이 다르다.

우리 브랜드를 자국 유통망에서 부족한 아이템을 채워가며 글로벌 브랜드로 키워줄 나라는 지구상에 없다. 지금 상태에서 동대문의 해외진출은 신기루다. 어설프게 카피해서 만든 상품으로 글로벌 브랜드가 되려는 욕심은 거두고 진짜 브랜드 이미지와 도덕성을 찾아 신뢰를 쌓는 것이 먼저가 아닐까?

나는 계속해서 한국의 패션 브랜드를 어떻게 세계적인 브랜드로 만들어 내는가에 대하여 이야기 했다. 제일 먼저는 브랜드 컨셉을 확실히 하고, 다음으로 선진국의 브랜드가 점유하고 있는 소비자와 다른 소비자를 노리고 개인의 힘만으로는 불가능한 부분을 국내 기업의 조직력을 이용하여 해결하자고 했다.

이 중 핵심에 있으면서 가장 문제가 되는 것이 바로 기업의 역할이다. 의류사업 혹은 의류관련 사업을 하는 국내 대기업들은 해외 마켓 진출을 꾸준히 계획하고 있다. 국내 시장만으로는 의류 사업이 다른 사업보다 매출 규모를 확대하거나 이익을 내기가 상대적으로 힘들기 때문이다. 하지만 걸출한 성과를 찾아보기 힘들다.

이유가 무엇일까? 패션사업의 특성을 정확히 파악하지 못한 탓이다. 해외 백화점 매입은 해외에서 브랜드를 전개하는데 별반 도움이 안 된다. 백화점에 입점할 모든 브랜드를 만들 수는 없지 않은가. 브랜드를 사들이거나, 성공한 브랜드를 흉내 내어 해외진출을 계획하는 행태를 보면 기업들은 아직도 패션 브랜드가 어떤 식으로 성장하는지 모르는 것 같다.

패션은 생명체고 욕망의 대상이다. 하나의 씨앗이 숲을 만드는 것처럼 한 개의 매장이 성장해 전 세계로 퍼진다. 거점도시에 매력적인 매장을 하나씩 만들다 보면 어느 순간 전 세계에 우리 브랜드의 매장이 가득할 것이다. 단, 2류 브랜드여야만 한다.

우리가 샤넬을 만들려면 너무 많은 시간이 걸린다고 했다. 한국이라는 배경이 아직은 명품을 만들 수 없다. 동양에서 탄생한 브랜드 중에 세계적인 브랜드가 있던가? 일본의 몇몇 세계적인 디자이너들이 대중의 욕망을 채워주고 있을까? 혹여 망하여 사라지지 않았나?

일본 브랜드 중에서 글로벌 브랜드라고 말할 수 있는 것은 '유니클로'다. 우리가 할 수 있는 영역도 '유니클로'의 범주에 있다. 그리고 우리는 '유니클로'와는 조금 다른 브랜드를 만들어야 하는데, 여기에 조직적인 영업력이 필요하다.

수년 전 쯤 압구정동은 우리나라 패션의 중심지였다. 패션 관계자들은 압구정동에서 만날 약속을 많이 했다. 처음 압구정에 오는 사람이나 특정한 장소를 정하지 못한 경우에는 어디서 보자고 했었는지 기억하는가? 바로 맥도날드였다. 지금은 그곳에 무엇이 있을까. 우리나라 최고의 지하상가는 어디이며, 그 앞에 무엇이 있을까?

항상 로드가 먼저고 다음 단계가 샵인샵이다. 우리 스스로 소매점을 개척해야 한다. 뉴욕사람은 뉴욕에 매장을 열면 전 세계 사람이 몰려와 봐주겠지만, 가로수길에 아무리 멋진 매장을 만들어도 알아주는 건 한국인뿐이다. 그렇다고 서울이 아닌 국제적인 도시에서 개

인이 좋은 장소를 잡고 유지하기는 버거운 현실이다.

그래서 기업의 수년에 걸친 정성이 필요하다. 패션은 분명 가장 매력적인 사업 중 하나다. 국내에서의 판매로는 만족하지 못하는 진정한 기업이 한국 패션의 글로벌 진출에 앞장서 주길 바란다.

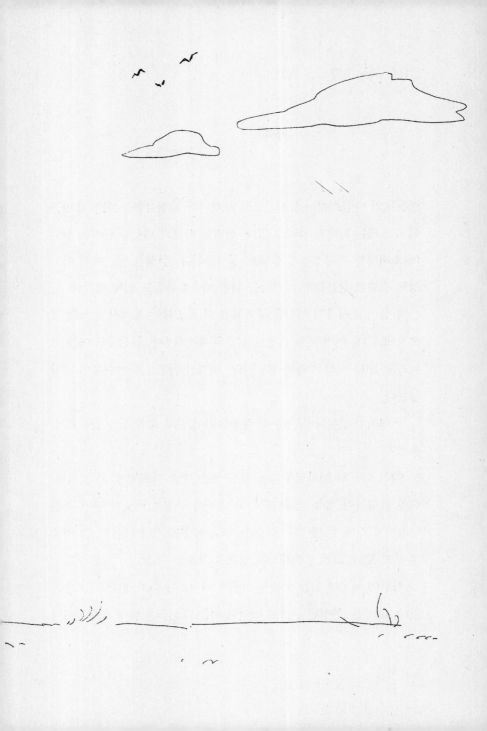

영등포의 타임스퀘어를 시작으로 우리나라 패션유통도 대형 쇼핑몰이 주도하는 시대가 열리고 있다. 편리한 시설과 깨끗한 환경은 실외의 소비자를 자연스럽게 실내로 끌어들인다. 일정한 공간에서 어느 정도 검증된 상품들과 마케팅을 위한 예술작품들도 쉽게 접할 수 있는 장점이 소비자의 생활을 풍요롭게 하고 있다는 점에서 중요한 것으로 보인다. 이런 대형 쇼핑몰 위주의 패션유통은 선진국의 예를 보더라도 10년 이상 지속될 전망이다. 하지만 한편으로 아쉬움이 많이 남는다.

현대적인 건물과 잘 정돈된 상점들이 정말로 삶의 질을 높이고 있을까?

여러 이름의 백화점들이 층별 구성은 별반 다르지 않은 것처럼, 대형 쇼핑몰이 계속 생겨나더라도 내부에 구성은 비슷한 판매 촉진 담장자를 갖게 될 것이다. 일층은 자라, 이층은 기타 브랜드, 그 위층은 푸드 코너, 그리고 꼭대기는 영화관 그것도 CGV!

사람이 세상에 있는 모든 공산품과 서비스를 다 이용하고 살 수는 없다. 하지만, 한정된 돈으로 살아야 하는 대중들은 대형 쇼핑몰이나

마트에서 삶에 필요한 대부분의 상품을 구매하고 있다. 편리함이 사람들의 기본적인 욕구이긴 하지만, 남들과 다르고, 새로운 것을 원하는 것 또한 삶의 질을 향상시켜온 사람들의 욕망이다. 세상 모든 것을 다 모아놓은 듯 하지만 사실은 비슷비슷한 대형 소비공간을 보면 디자인을 하는 나로서는 아쉬움이 많다. 좀 더 다양한 삶의 형태와 새로운 상품들을 제안하기 위해서는 이에 맞는 시장들이 필요하다. 가로수길이나 삼청동과 같은 자그마한 동네에 작은 점포들이 정형화된 대형 쇼핑몰보다 더 많은 생동감이 살아 넘치지 않을까?

물론 대형 쇼핑몰이 생긴다고 당장에 작은 가게들이 사라지는 않겠지만 소비의 규모가 일정하다면 대형 몰의 활성화는 작은 가게들의 생존과 직결되는 위태로운 이유가 될 수 있다.

유럽의 도시들은 유서 깊은 건물들을 유지하기 위해서라도 대형 쇼핑몰을 만드는 것에 한계가 있겠지만, 한국이나 일본 같은 도시들이야 부지만 확보된다면 여러 이권들이 모여서 얼마든지 쇼핑몰이 생겨날 수 있다. CGV가 생겨 한 곳에서 편안하게 골라볼 수 있는 편리함은 있지만 자기만의 색깔을 가지고 찾아가던 과거의 영화관들은 모두 어디로 사라졌을까?

비록 규모는 작아도 자기만의 색깔을 가지고 있는 젊은 아티스트의 가게에 눈을 돌릴 여유가 있어야 진정 우리의 삶이 풍요로워지는 것은 아닐까?

맥퀸이 죽었다.

카와쿠보 레이 이후 디자이너라고 할 만한 유일한 사람이었는데……

맥퀸이 죽은 날 문자가 많이 왔다. 개인적으로 잘 알지도 못하는 사람을 위해 서로 위로하면서……. 많이 안타깝다.

맥퀸의 옷은 대중적이지 못하다. 옷도 아니다. 하지만 그는 최고였다. 이 말에 반대의견을 말하는 디자이너가 있다면 그 사람은 감각 없는 디자이너로 판단함이 옳다.

카와쿠보 레이도 장사는 못한다.

그러나 그녀의 영향을 받지 않은 디자이너는 아무도 없다. 영향을 받지 않았다고 말하는 디자이너가 있다면 그 사람은 거짓말을 하고 있거나, 자신의 상상이 어디부터 시작되었는지 알지 못하는 바보가 확실하다. 정말 대단한 것은 두 디자이너 모두 세상을 지배하고 있는 유럽의 디자인 발상과 상관없이 독창적인 디자인 요소를 찾았다는 점이다.

그들의 믿을 수 없는 상상력을 표현할 수 있는 단어가 없다.

조금 전 텔레비젼에서 프로젝트 런웨이 코리아를 봤다. 마치 연예 프로그램 같다. 한편의 드라마를 연출하기 위해서 어처구니없는 말장난과 누군가를 의식한 어색한 행동들을 한다. 더 깊은 생각과 상상력을 갖춘 디자이너를 찾기 위해서는 다른 방법이 필요하지 않을까? 우리나라는 상상력을 찾는 방법조차도 해외 마케팅 방법에 해코지 당한 것 같다. 대중이 흥미롭다고 생각하는 것이 옳은 것은 아니다. 연예프로가 세상을 이끌어갈 수 없듯이…….

장사가 안 돼도 최고의 디자이너가 될 수 있다. 최고의 디자이너는 장사가 안 된다. 어찌 보면 당연하지 않나? 대중의 찬사를 받는 것은 발달된 커뮤니케이션 덕분에 바닥까지 내려온 문화와 그 수준이 비슷하다는 뜻이다. 귀족이 없는 현대에는 디자이너가 문화를 이끌어 간다. 우리나라 어딘가에 있는 진짜 보석 같은 재목들을 찾아내서 응원을 해주고 싶다.

세계 패션디자인계의 황제 자리가 방금 공석이 되었다. 그 자리를 채워줄 우리나라 디자이너 없을까?

얼마 전에 서울패션위크가 끝났다.

서울패션위크가 시작되면서 국가에 대형 사고가 발생하여 텔레비전이나 기타 매체에서 서울패션위크에 대한 기사가 거의 없었다. 서울패션위크가 패션업계 종사자 외에 일반인들의 패션에 대한 관심이 많아지는 계기가 되었으면 하는데, 안타까움이 많다. 특히 행사를 진행한 정부 측은 더 그러하리라 본다.

정부가 지원하는 행사는 여러 가지 요소를 만족시켜야 한다. 구체적인 실적이 있어야 하고, 많은 사람들이 호응해야 한다. 그리고 정부도 일종의 조직이므로 상사의 의지와도 부합해야 한다. 그러다 보니 행사 개최자들은 회를 거듭할수록 규모가 커지는 데만 집중하는 경향이 있다.

서울패션위크도 예전보다 복잡한 구조를 가지고 있으며, 외형적인 규모도 점점 커지고 있다. 따라서 참여 업체도 점점 많아지고 있다. 그리고 패션의 중심이 되어가는 행사에 참여를 원하는 패션기업도 늘어 가고 있다.

그러면 어떤 기준으로 업체를 선정하고 있을까?

누구나 이해할 수 있고 불만을 제기할 만한 여지가 없어야 한다. 선정의 기준은 제일 먼저 바이어들의 구매가 많은 기업이 될 것이다.

그리고 뭘까? 시간을 잘 지키는 사람?

패션에 대한 객관적인 평가기준을 만들 수 있는 방법은 없는 것 같다. 그리고 한국에서 이루어지는 거래의 규모가 전 세계 그것의 얼마나 될 것이라고 생각하는가? 1%라도 된다면 규모를 얘기하겠지만 현재는 0.001%도 안 된다. 한국에서 일등을 한다고 세계 일등은 아니다. 그보다 글로벌한 평가에는 한국의 행사가 영향을 미치지 못한다. 파리, 뉴욕에서 객관적 경쟁을 통해 얻을 수 있는 성적이 결국 미래에 대한 기대가 될 것이다.

서울컬렉션에서 얻고자 하는 것은 실질적인 거래가 아니라 한 명의 디자이너다. 디자이너가 될 자질이 있는 신인! 물론 한 명의 디자이너가 패션산업의 선진화를 이룰 수는 없겠지만, 그것이 가능성을 만들 수 있는 유일한 방법이다. 서울패션위크의 참가자 선정은 규모보다 디자이너로서의 가능성을 더 봐야 한다. 그래서 이성적인 절대자의 독재가 필요하다. 패션은 개인적이며 계속 미래를 향해야 한다. 어떤 객관적인 잣대로도 패션을 평가 할 수 없다.

매 시즌 서울패션위크는 열리고 있고 참가 인원은 늘어가고 있다. 하지만, 계속 하고 있다고, 유지되고 있다고 가치가 있는 것은 아니다. 현재 서울패션위크는 가치가 없다. 이런 식으로는 유지되어야 할 이유가 없다. 20년 전의 코튼쇼나 10년 전의 스파컬렉션보다 얼

마나 진보했나? 이젠 존재의 이유가 필요하다. 절대자에 의한 확실한 비전 제시가 필요하다. 전에는 서울컬렉션에 외국 패션 전문가들이 없어서 걱정이었는데, 이젠 많아서 걱정이다. 그들이 서울패션위크 기간에 서울에 머문다면 그들의 눈으로 바라보고 평가하게 될 우리의 모습은 너무 불안하다.

지금 필요한 것은 한 명의 스타 디자이너다.

서울패션위크에서는 그 디자이너를 찾는데 초점을 맞춰야 하지 않을까?

예전에 5월의 대학 캠퍼스는 축제가 있었다.

5월이면 꽃도 흐드러지게 피고, 하늘도 푸르고, 청춘을 느낄 수 있는 행사가 많았던 것 같다.

얼마 전 강의시간에 축제가 언제냐고 물었더니 학생들은 잘 모른 다고 했다. 특별히 관심이 없는 듯하다. 개인중심으로 흐르는 사고방 식은 집단 행사에 대한 관심을 점점 사라지게 하는 것 같다. 그래도 5월이면 열리는 학교행사가 있다. 졸업 작품 전시회!

리포트로 졸업 논문을 써야만 하는 학과들과는 다르게 실기가 중 심인 학과는 졸업전시를 준비한다. 패션을 전공하는 학생들도 졸업 작품 전시를 패션쇼 형식으로 준비한다. 예전에는 2학기에 졸업 작 품 전시를 진행했지만, 요즘은 2학기에 취업준비를 하기 위해서 5월 에 졸업 전시회를 하는 학교가 많다. 졸업을 준비하는 학생들에게 마 지막이 중요하겠지만, 패션전공 학생들의 졸업 작품 전시회는 대부 분 학생들에게 평생 처음이자 마지막으로 하게 되는 패션쇼이기 때 문에 무척 중요한 행사다.

패션쇼를 준비하는 학생의 바람은 전시 이상의 결과지만 현실은

그렇지 못하다. 졸업 작품 전시를 보고 원하는 사람을 채용할 수 있을 것이라고 생각할 수도 있을 것이다. 실제로 졸업 패션쇼는 학생 개인의 능력과 성향을 가장 잘 파악할 수 있는 장소이기 때문이다.

하지만 졸업 패션쇼를 보고 학생을 고르는 회사는 없다. 때문에 졸업 패션쇼를 취업과 연관해서 보러오는 사람도 거의 없다. 많은 시간과 돈, 노력에 비해서 결과가 없는 행사다. 어떤 신입사원이 들어와서 미래를 준비하는지가 기업의 비전이다. 우리나라 패션계의 비전도 지금 졸업 작품전을 준비하는 학생들에게 있을 것은 분명한데 기존 패션계 사람들은 흥미를 느끼지 못한다.

졸업 작품전에 관심이 없는 기성인들의 문제일까?

세계적으로 유명한 디자이너 중에 대학에서 패션을 전공한 사람은 없다. 우리가 대학으로 알고 있는 대부분의 패션학교는 우리나라에서 학위를 인정받지 못하는 학원의 형태다. 그렇지만 우리나라 어느 대학의 의상학과도 세계적인 패션스쿨로 인정받지는 못한다.

아이러니하다. 우리나라 대학에서는 해외 패션스쿨의 학위를 인정하지 않고, 우리나라는 대학에서 패션을 가르치고 있지만, 인정받는 패션스쿨은 없고…….

우리나라도 패션스쿨이 있지만 토종 패션스쿨 중에는 국내에서 대학의 명성을 따라가는 학원이 없다. 결론은 우리나라에 패션을 가르치는 학교 중에 세계적으로 괜찮다고 인정할만한 곳은 없다는 것이다. 가장 핵심적인 이유는 한국의 문화적 후진성 때문이긴 하지만

우리가 해결할 수 있는 것도 굉장히 많이 있다.

해외 유명 학원들이 유명해진 이유는 유명 디자이너가 배출되었기 때문이다. 원래 타고난 재능이 있는 사람이 학원을 선택했다고 생각할 수도 있지만 진짜 이유는 좋은 커리큘럼으로 잘 가르쳤기 때문이다.

존 갈리아노나, 알렉산더 맥퀸이 세인트마틴Central Saint Martins College of Art & Design이 아닌 국내 대학에서 의상학과를 다녔다면 과연 어떨까?

나도 건국대학교 의상학과를 졸업했고, 또 6년째 건국대학교에서 의상디자인을 가르치고 있지만, 본인이나 이 학교가 과연 '맥퀸'을 만들어 낼 수 있을까 고민된다.

우리나라 패션계에 좋은 인재를 만들기 위해서는 어떤 노력이 필요할까?

요즘 의상 관련 학과에서는 방학이 되면 기업체로 현장실습을 내보낸다. 기업 쪽에서는 일반 아르바이트 대신 전공학생을 일정기간 근무시킴으로써 업무에 도움이 되고, 학생들은 사회에 나가기 전에 사회경험을 직접 해봄으로써 자신의 진로를 결정하는데 구체적인 정보를 얻게 된다.

기업과 학생 양쪽 모두 도움이 될 것 같은 이 수업을 수년간 해오면서 좋은 일도 많았지만, 간혹 불편한 경우도 있다. 현장실습을 다녀온 학생들의 가장 많은 불평은 실습 나간 기업에서 아무 일도 시키지 않는다는 것이다. 실제로 업무에 도움이 되기보다는 업무능력이 없는 초보가 일에 방해가 된다는 기업이 많다. 친분으로, 또는 예의상 학생들의 현장실습을 받았으나 특별히 시킬 일이 없어서 그냥 책만 읽히는 경우도 있다. 한편 단순노동을 반복적으로 시키는 경우도 존재한다. 복사만 하거나 생산부서에서 끝까지 바느질만 하기도 한다.

내가 학생이었을 때 가장 절실했던 것은 실제 의류시장은 어떻게 움직이며, 디자이너는 어떻게 일을 할까에 대한 지적 호기심이었던

것으로 기억한다. 나는 대학교 1학년 방학에는 가게에 점원으로 일하면 여자들의 구매 심리를 알 수 있겠다고 생각하고, 서울 시내 보세가게에 아르바이트를 찾아 다녔던 기억이 있다. 세계적으로 유명한 패션학교가 종합대학에 없고 단과대나 학원에 있는 이유는 패션이 그만큼 현실과 가까운 창작활동을 기반으로 하기 때문이다.

학교에서 외부 패션계 실무자들을 특강형식으로 강의 의뢰를 하거나 겸임교수로 추천을 하면서 우리나라 대학교의 창작이나 실무에 관한 교육에는 많은 어려움이 있다는 것을 알았다. 물론 대학 자체의 방식과 프로그램이 있겠지만 종합대학 안에 자리 잡은 예술대들은 특성에 맞게 자유로운 교육 기회가 주어져야 하지 않을까? 나는 현실을 학교 안으로 끌어올 수 없다면 학생들에게 현실을 알 수 있는 기회를 주는 것이 선배가 해 줄 수 있는 가장 좋은 교육이라고 생각했고, 그래서 현장실습교육 프로그램에 많은 노력을 해왔다.

기업도 미래의 패션인을 위한 조기교육에 조금 도움을 주었으면 하는 바람이 있다. 하지만 그렇게 생각하는 기업은 거의 없다. 특히 대기업은 국가정책에 반영할 수 있는 정기 인턴쉽을 원하므로 졸업 예정자 외에는 인턴쉽의 기회를 갖기 조차 어렵다.

그런데 진짜 문제는 이 수업을 수행한 학생들의 반응이다. 현실에 대한 냉혹함을 배우거나, 고된 패션산업의 실무를 경험하는 것은 충분히 예상했던 상황이다. 하지만, 특별한 고민 없이 해외에서 구매한 제품을 그대로 카피하는 것을 보게 되면서 지금까지의 학교에서

갖고 있던 기대나 꿈이 모호해지게 되는 경우가 많다. 세월이 지나면 별 느낌 없이 생존을 위한 디자인을 할지도 모르지만 너무 일찍 미래에 대한 기대가 사라지는 것은 아닌지 모르겠다.

요즘 학교 졸업 작품쇼는 예전에 비해 월등히 완성도가 있다. 런웨이 시작부터 끝까지 팔을 들고 다녀야 하는 이상한 옷은 이제 보기 힘들다. 하지만 어느 정도 기성 디자이너의 감성이 묻어나는 것을 부정하기는 어렵다. 너무 쉽게 컬렉션을 접하는 학생들이 컬렉션의 본질을 꿰뚫어보기 전에 겉모습만을 기억하고 준비하는 경우도 많다.

나는 학생들에게 좀 더 창의적인 디자인을 하라고 다그치면서 한편으론 면접 잘 보는 법을 가르친다. 학교에서는 사회에 맞추려고 어설프게 제품을 가르치고, 패션업계는 창의적인 것보다는 그저 잘 팔리는 옷을 만드는 것에만 집중 되어 있다. 사회에 나간 제자들이 찾아와서 "교수님이 말하던 컨셉과 크리에이티브는 어디에 있나요?" 라고 물어보면 할 말이 없다. 지금 공부하고 있는 학생들이 10년 안에 우리나라 패션계를 끌고 갈 것이라는 것을 알고 있나?

시작할 때부터 잘 가르치자. 학교와 기업 모두.

샤넬은 죽었다. 하지만 칼 라거펠트가 디자인을 하고 있다. 크리스찬 디올도 죽었다. 그러나 지금은 존 갈리아노가 디자인 하고 있다.

대중적으로 성공한 디자이너 브랜드뿐만 아니라 크리에이티브한 디자이너 브랜드도 신예 디자이너가 브랜드를 맡아서 더욱 발전시킨 경우가 많다. 브랜드를 처음 만든 디자이너의 감각을 기본으로 새로운 스타일을 계속 만들어내는 것은 브랜드의 장수전략으로 반드시 해야 하는 작업이다. 디자이너 브랜드뿐만 아니다. 제품을 디자인하는 브랜드 역시 역사와 고유 이미지, 이 두 가지가 가장 중요하다.

역사는 시간이 흘러야 생기고, 고유 이미지 역시 갑자기 생기는 것은 아니다. 디자이너가 오랫동안 고민하면서 다듬고 더해진 형태가 대중들에게 인식되어 가면서 고유 이미지는 자리를 잡는다. 한 세대에 걸쳐서 보인 컬렉션은 다음 세대에 새로운 디자이너의 시각으로 새로운 대중에게 전통적이면서 감각적인 스타일로 다시 탄생한다. 루이비통을 비싼 값에 사는 이유는 비싼 화보 때문만은 아니다. 대중은 루이비통의 히스토리를 사는 것이다.

우리는 어떤가?

패션의 기본이 되는 디자이너 브랜드는 현재 어떤 모습을 하고 있을까? 1960년대 태동한 한국 디자이너 브랜드는 1970~1980년대 전성기를 맞았지만 이후 계속해서 쇠락의 길을 걷고 있다. 하지만 아직도 패션을 얘기하면 디자이너를 떠올리듯, 한국 소비자의 머리에서 디자이너가 완전히 외면당한 것은 아니다. 단순히 한국 소비자가 외국 브랜드를 선호해서라기 보다는 한국의 디자이너브랜드들이 소비자 트렌드를 못 따라간 부분을 무시할 수가 없다. 이는 디자이너의 역량 부족이다. 한 사람의 능력에만 의존하는 한국식 방법은 대표 디자이너의 능력이 떨어지면서 새로운 스타일을 제안하지 못하게 된다.

하지만 일부 뛰어난 능력의 디자이너들은 아직도 건재하며 많은 소비자를 가지고 있다. 그런데 대표 디자이너가 손을 뗀 후에는 누가 그 브랜드를 이끌 것인가? 지금 잘 나가는 디자이너 브랜드는 후계 작업을 하고 있을까? 이제 얼마 후면 대부분의 원년 디자이너들은 펜을 놓게 될 것이다. 또 대표 디자이너가 나이를 먹으면서 같이 늙어버린 디자이너 브랜드들은 모두 사라질 것이다.

새로 만들어서 도전을 하는 것도 좋겠지만, 오랜 기간 계속돼 온 브랜드의 히스토리를 무시해서는 안 된다. 우리의 감각이 세계적이지 않더라도 한국적인 감각을 표현하기 위해서도 세월은 필요하다. 오랜 기간 다져온 브랜드 이미지가 이렇게 쉽게 사라지는 것이 너무

나 안타깝다. 새로운 디자이너가 세계를 향해 도전하는 것도 필요하지만 전통 있는 디자이너 브랜드가 능력 있는 신인을 내세워 도전해 보면 어떨까?

고집불통들이 소통하기는 쉽지 않겠지만, 그보다 경험과 새로움을 같이 할 수 있다는 장점에 더 매력을 느끼지 않나?

국내 토종 브랜드
살아날 수 있을까?

전통 있는 중견 패션 업체가 무너지고 있다. 1990년대 후반엔 IMF 를 맞아 많은 패션 기업들이 정리됐다. 그 후 패션 기업들은 나름의 체질개선으로 어지간히 안 좋은 상황에서도 잘 견뎌왔다. 하지만 요 즘, 패션 기업의 부도 이유는 순간적인 위기에 대한 대처능력이나 경 영개선으로는 해결할 수 없는 아주 근본적인 문제에 있다.

경쟁력 부족!

대기업들이 경쟁적으로 해외 브랜드를 수입하는 행태가 눈앞의 가장 큰 이유로 보이겠지만, '해외 브랜드가 들어오면 국내 브랜드는 설 자리가 없다'는 말에서 이미 우리는 스스로 경쟁력이 없다는 것을 인 정하고 있다. 패션 기업의 매출 하락 원인을 얘기할 때 항상 나오는 말이 내수경기침체, 수출부진…… 이런 말들이다.

그런데 국내에 들어와 급성장한 해외 브랜드들에게 이 말이 적당 할까? 오히려 해외 브랜드의 국내 진출을 거론할 때면 한국은 매력 적인 시장이란 말을 많이 한다. 나의 입장과 남의 입장이 이렇게 다

를 수 있나? 그럼 소비자의 수준 문제를 얘기 해보면 어떨까? 한국 소비자가 외제라면 사족을 못 써서 국내 브랜드가 맥없이 무너지고 있을까?

우리는 수십 년을 애국이란 이름으로 국산만을 고집해온 '단일민족(?)'이다. 현대 자동차와 삼성이 어떻게 기반을 만들었는지 스스로 잘 알고 있지 않은가?

뉴스에서 과소비 얘기만 나오면 샤넬과 루이비통이 과소비의 대표적인 상품으로 등장하곤 했다. 2002년 월드컵 만큼은 아니지만 패션시장도 상당 기간은 홈그라운드의 이점을 가지고 있었다.

웹서핑으로 하루에 12번도 더 해외 브랜드에 대한 정보를 얻고 있는 시대에 살면서 자국의 상품만을 보호하는 어떠한 정책도 장기적인 효과를 얻을 수 없다. 해결책은 단 하나다.

경쟁력 확보!

수없이 많은 브랜드가 만들어졌고, 하루에 수십만 개의 신상품이 나오는 동대문 시장도 있지만, 해외 브랜드의 국내 진출로 우리나라의 토종 브랜드는 사라져 가고 있다. 이렇게 된 이유를 밖에서 찾으면 우리는 영원히 브랜드를 가질 수 없다.

이제껏 해온 방식이 옳았다면 좋은 결과가 있었을 것이다. 만약 결과가 안 좋다면 지금까지 해온 방법이 틀렸을 수 있다. 그럼 방법을 바꿔야 한다. 수많은 브랜드가 매일 출시하는 신상품이 카피뿐이

라면 진짜 브랜드, 오리지널과 상대해서 이길 가능성은 없다.

국내 패션시장의 55%를 해외 브랜드가 점유하고 있다는 공식적인 발표가 있다. 글로벌 시대에 해외 브랜드가 국내에 들어오는 것은 자연스런 일이지만 전체 규모의 반이 잠식당하는 동안 국내 브랜드 중 단 한 개의 브랜드도 글로벌 브랜드로 인정받지 못한 것은 안타까운 일이다.

이랜드가 10년 넘게 공들인 중국 매출을 한국에 진출한 해외 브랜드 한 개가 1년에 해낼 듯 싶다. 그것도 시장의 크기가 10배 이상 차이나는 곳에서……. 한국 패션시장이 해외 브랜드에게 잠식당하는 것은 특이한 상황이 아니다. 그냥 경쟁력이 없는 제품이 시장에서 퇴출되는 보편적인 현상이다. 이 속도로 진행되면 10년 안에 대기업에서 진행하는 몇몇 브랜드를 제외하고는 국내 브랜드는 거의 사라질 것으로 보인다.

대기업은 디자인력이 좋아서 살아남을까? 물론 중소기업보다는 디자인이 우수할 수도 있다. 하지만 엄밀히 말하면 디자인이 우수한 것이 아니라 제품의 질이 좋은 것이다. 악착같은 협력업체 다그치기로 품질은 세계적인 수준이다. 그것도 어정쩡한 가격대에서만.

지금이라도 정신 차리고 디자인을 해야 하는 이유다.

...

얼마 전에 앙드레김 선생님이 세상을 떠났다. 각종 매체에서 엄청나게 보도를 내보냈고, 그가 디자이너이기 전에 연예인이었다는 사실을 새삼 느꼈다. 수많은 보도 화면에 패션계의 인사는 거의 보이지 않는 것으로 보아 앙드레김 선생님은 패션계의 중요인사는 아닌 것 같다.

앙드레김 선생님의 기사만큼 대중에 관심을 끌지는 못했지만 패션계의 정말 큰 일이 하나 더 있었다. SK의 한섬 인수! 이미 오브제 Obzee를 인수해서 오브제objet로 만들어버린 전력이 있는 SK이기에 이번 인수합병이 우리나라 최고의 패션 전문기업의 죽음을 의미하는 것은 아닌지 우려가 된다.

다시 말해 이제 한국 패션계의 미래는 대기업이 어떻게 하느냐에 달려 있다. 전 세계 패션계 흐름이 디자이너의 감성이 중요한 부티크형 브랜드에서, 기획부터 생산·유통까지 직접 맡아서 하는 SPA형이라는 기획 중심의 대규모 조직의 형태로 변해가고 있는 것도 사실이다. 하지만 SPA형 브랜드도 결국 디자이너 감성에서 출발하여 컨셉을 유지하는 패션 전문기업의 확장이다.

우리나라 기업들은 단기간에 한국을 경제대국, IT강국으로 만들 정도로 기획력과 추진력이 뛰어나다. 하지만 디자인 감성은 완전 '꽝'인 것을 우리 모두 잘 알고 있지 않나?

우리나라에는 아이폰보다 많이 팔리고 있는지 모르지만 아이폰은 만들 줄 모르는 '또 하나의 가족'도 있고, 흥행돌풍의 헐리우드 영화 '인셉션'에 출연시킬 정도로 엄청난 마케팅력을 가지고 있지만 벤츠로 찍기 아까워서 선택한 것 같은 세컨카 전문 회사도 있다. 그렇지만 이상한 날개짓을 하는 주홍빛의 행복날개 그림만 봐도 디자인은 정말 별로라는 생각이 드는 건 나만의 생각일까?

SK가 한섬을 인수한 이유는 뻔하다.

나의 우려는 그들이 돈을 못 벌까봐가 아니라 그나마 브랜드 비슷하게 키워놓은 토종을 다른 나라 것보다 투자할 만하지 못하다는 이유로 처분해버리는 현명함(?)을 보게 되지 않을까 하는 것이다. 머리 좋은 사람들이 있는 대기업이니 전혀 다른 방법을 찾아 낼 수도 있지 않을까하는 기대도 조금쯤 하고 싶은데 직매입백화점이 생겼다는 기사를 보면서 '이건 점점 더 하는구나' 하는 생각이 들었다.

브랜드가 있어야 직매입을 하지 않겠나? 그냥 대기업 안에서 영업부하고 디자인실을 사업부로 분리한 것하고 뭐가 다른가? 소비자에게 고만고만한 자사 브랜드만 강매하려는 듯한 느낌이 든다.

백화점은 백화점이 하고, 브랜드는 브랜드가 만들고. 그렇게 해야 발전을 하고 서로 전문성이 생겨 다양해질 것이 아닌가? 대기업

에서 매입을 하면 결국은 대기업의 이익을 위한 방법으로만 진행 될 거고, 그나마 남아 있는 중소기업 브랜드까지 서로 직접 먹겠다고 더 난리를 칠 것이다. 소비자는 '이랜드 세상'에서 살 것인지 '삼성 세상'에서 살 것인지 고민을 해야 하나?

이제 'SK 세상'까지 생기나?

옷은 중소기업이 하게 그냥 두고 좀 도와주면 안 될까?

너무 늦었나?

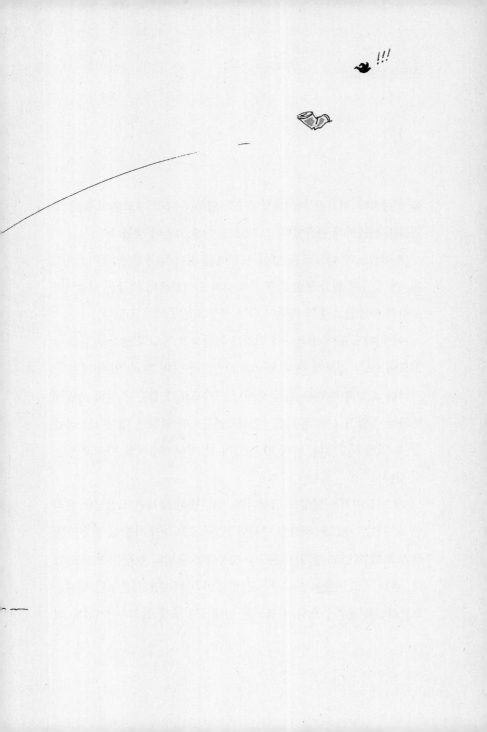

스마트폰과 패션

올 여름부터 시작한 아이패션연구소 업무는 나를 새로운 소통의 방법들과 친근하게 만들었다. 그리고 또 다른 고민이 생겼다.

싸이월드와 블로그를 넘어 트위터를 지나 유튜브와 페이스북까지, 여러 가지 웹을 통한 소통의 방법과 스마트폰의 보급은 지금까지 우리가 해왔던 소통과 차원이 다른 세상을 만들어가고 있다.

이젠 어느 곳에서나 나의 위치를 확인하고 타인의 생각을 읽을 수 있으며, 모든 정보에 대해 웹상의 지인들과 상의 할 수 있게 되었다. 이러한 소통의 방법은 산골 오지에 고속도로가 깔린 것처럼 생활에 변화를 주었고 사람과 사람 사이를 연결하며 엄청난 데이터를 공유할 수 있게 해주었다. 마치 한 사람이 한 개의 방송국을 가지고 있는 것 같다.

패션에 미치는 영향도 엄청나다. 인터넷이 생기면서 발전한 온라인 쇼핑몰은 새로운 시장을 만들어 냈다. 오프라인 시장의 성장은 멈춘지 오래 되었고 현재는 온라인 시장만이 규모의 성장을 보이고 있다. 온라인 쇼핑몰이 새로운 유통방법이긴 하지만 기본적인 개념은 오프라인을 온라인으로 바꿔놓은 형태에서 크게 틀리지는 않다. 여

전히 소비자는 판매자의 의도에 따라 구매에 대한 정보를 얻을 수 밖에 없는 일방적인 방식이다.

하지만 이제는 온라인몰이나 홈페이지에 붙어있는 블로그나 트위터를 통해 소비자끼리 소통이 가능해지면서 구매를 원하는 상품에 대한 정보도 서로 주고 받을 수 있게 되었다.

브랜드에서 네트워크를 제공하는 친절을 배풀지 않더라도 개인의 네트워크를 통해 자신의 속한 그룹에서 적극적으로 자신의 의사를 전달할 수도 있으며 다른 사람의 공감을 얻는다면 또 다른 집단의 네트워크로 쉽게 확산된다.

새로운 네트워크의 출현은 기존 온라인 쇼핑몰의 진화에도 가속도를 붙였지만, 기존 브랜드들에게는 또 다른 부담을 주고 있다. 지금까지 브랜드는 자신의 장점만을 부각시켜 대중매체에 노출시킬 수 있었고, 심하면 진실을 확인할 수 없는 허풍을 진실인양 유포시킬 수도 있었다.

특히 해외 브랜드에 대한 막연한 동경이 있었던 과거에는 가치가 없는 브랜드를 국내에 들여와 유명 브랜드인 것처럼 둔갑시키거나 심하면 해외에 상표등록만 시켜놓고 해외 브랜드인 것처럼 고가로 판매한 경우도 가능했다. 모두 일방적인 정보의 제공이 가능했기 때문에 있을 수 있었던 일이다. 지금은 그 브랜드의 가치를 소비자가 판단하고, 스스로 홍보해주고 자신의 선택을 다른 소비자에게 알릴 수 있다. 마케팅의 대부분을 구매자가 직접하고 있는 꼴이다. 그러다

보니 가치를 알릴 수 있는 브랜드와 그렇지 못한 브랜드의 간격은 더욱 멀어지고 있다.

가지고 있는 것이 많은 브랜드는 꺼내어 놓기만 하면 되고, 내세울 게 없는 브랜드는 가치 있는 브랜드와 비슷한 무언가를 만들려고 기를 쓰지만 결국은 오리지널이 승리한다. 삼성은 막대한 마케팅으로 귀얇은 한국 소비자들에게 갤럭시를 선전하고 아이폰을 헐뜯었으나 결과는 광고조차 보기힘든 아이폰이 판매 1위를 해버렸다. 이번 일은 아이폰 스스로 만들어 놓은 네트워크의 덕을 톡톡히 본 것 같다. 소비자들은 자신이 구매한 제품을 스스로 홍보하고 서로 소통했다.

지금 우리는 인터넷의 출현만큼 커다란 변화의 시대를 지나고 있는 것 같다. 사람들은 현재 파리에서 진행 중인 컬렉션을 스마트폰을 통해 확인하고, 그 자리에서 전 세계 사람들과 의견을 나눌 수 있다. 공개적인 행사는 물론 개인적인 정보도 자신의 집단에서 공개적인 데이터로 제공 될 수 있다. 자신의 패션 스타일을 친구들과 바로 상의할 수 있고, 지금 외출하려고 입은 코디를 트위터나 페이스북에 올려 친구들의 의견을 물을 수도 있다. 구매 현장에서는 구매하려는 옷을 촬영해서 나랑 어울리는지 알아 보거나, 이미 구매한 사람의 의견을 물어 볼 수도 있다. 지나가는 행인의 신발을 찍으면 가까운 판매처를 알 수도 있으며, 구매할 제품의 전세계 판매 가격도 바로 확인할 수 있다.

이렇게 좋은 세상이 달갑지 않은 사람들도 있다. 다른 사람은 몰랐으면 하는 비법이 공개된 것 같은 사람들…… 예전엔 다른 사람들은 잘 모르는 해외 브랜드의 제품을 출시되자마자 구매해서 자기브랜드로 만들어내고 오리지널이라고 우길 수도 있었다. 하지만 이젠, 제품을 찍으면 오리지널 제품을 바로 볼 수가 있는 세상이 되었다. 더이상 카피 제품을 자기 제품이라고 우기기는 힘들어졌다. 진짜 오리지널이 있어야만 인정 받을 수 있는 세상이 된 것이다.

네트워크도 자본이 있어야 활용할 수 있긴 하지만 그래도 지금까지의 대중매체를 이용할 때 보단 훨씬 다양한 방법으로 소비자와 소통할 수 있게 되었다.

새로운 네트워크를 잘 이용한다면 중소기업의 제품도 쉽게 세상에 알릴 수 있고, 우리나라의 IT를 이용한 패션제품을 팔 수도 있을 것 같다. 하지만 잘못하면 우리나라에 IT망은 그나마 남아 있는 시장마저 글로벌 브랜드에게 내어주는 고속도로가 될 수도 있다.

우리의 아이덴티티를 찾아야 한다. 시간이 없다!

10년 된 서울패션위크!
10년 후면 나아질까?

서울패션위크가 10년이 되었다. 이것저것 따지기보단 수고에 대해 칭찬해주고 싶은 마음이 많다. 질책을 하기보단 칭찬하는 것이 성장기 학생들의 교육에 효과적이라는 어르신들의 말씀도 있긴 하다. 하지만 10살 된 아이가 1살 때보다 얼마나 성장했을까 생각해보니 칭찬으로 나아질 일은 아닌 것 같다.

근본적인 문제부터 생각해 보자! 우리나라에 세계적으로 주목받는 디자이너가 없는 이유는 무엇일까? 그건 우리나라의 문화적 환경이 좋지 않기 때문이다. 생각과 행동의 자유가 얼마나 보장 되는가에 따라 독창적인 분야의 발전과 다양성은 결정된다.

변화의 여지가 별로 없는 똑같은 장소에서 50여 명의 디자이너가 쇼를 하고 있다. 패션쇼가 영화인가? 그보다 디자이너들은 왜 같은 장소에서 똑같은 패러다임의 쇼를 하고 있을까? 디자이너들은 같은 장소에서 시간에 쫓기면서 하는 쇼가 좋을까? 꼭 한국의 결혼식장 같다. 비슷한 장소에서 비슷한 순서로 진행되고 다음 사람을 위해 급히 장소를 비워야 하는 세계적으로 보기 드문 형태의 한국식 결혼 문

화와 무척 비슷하다.

　지금과 똑같은 형식으로 컬렉션이 진행 된다면, 그 자리에서는 10년 뒤에도 글로벌한 디자이너의 자질을 보일 사람을 찾긴 힘들 것이다. 자수성가한 해외파 디자이너를 초대하고서 서울컬렉션에서 디자이너를 배출했다고 사기를 친다면 모를까.

　10년 전에도 우리나라 패션행사의 가장 큰 문제는 바이어가 없는 것이라고 했었다. 지금도 마찬가지다. 그럼 10년 후에도 없을 것 같지 않나? 이렇게 쉬운 문제를 정말 모른단 말인가? 바이어가 없는 이유는 관심을 끌만한 디자이너가 없기 때문이고, 10년 동안 생기지 않은 이유는 '잘못'했기 때문이다. 어떠한 정량적인 기준으로도 좋은 디자이너를 찾을 수는 없다. 스스로 성장해서 자기의 디자인 영역을 다져가고, 일부의 추종자들이 영향을 주어 디자인이 발전해 나가고 마침내 대중적인 지지를 얻게 되는 자연스러운 풍토가 필요하다. 바람처럼 자유로워야 하는 그들을 왜 한 장소에 몰아넣어야 하며, 편리함이 독창성을 이길 수밖에 없다고 학생들에게 가르치고 있나?

　우리나라의 컬렉션엔 바이어가 오지 않는다.(백 명의 바이어가 왔다고 자랑할 일은 아니다. 해외 전시에는 몇 만 명의 바이어가 다녀간다.) 좋은 물건을 살 수 있는 시장이 전 세계에 널렸는데 왜 멀고 먼 서울에 오려 하겠는가? 현재 수준에서 서울컬렉션이 가져야 할 가장 큰 의미는 디자이너를 발굴하는 것이다. 주최자가 바이어나 언론과 좋은 관계를 가지고 있으면, 큰 이점이 없더라도 그들은 우리를 찾아 올 것

이다. 하지만 그런 식으로 바이어의 숫자를 늘려가는 것은 의미가 없다. 세계 시장에서 주목받는 디자이너가 있어야만, 바이어를 서울로 끌어들일 수 있다. 그러니까 당장 디자이너를 찾고 키우는 일을 먼저 해야 한다.

디자이너는 국가고시로 뽑을 수 없다. 디자이너는 자연과 같다. 그냥 내버려두면 알아서 자라고, 어느 정도 자라면 그때서야 좋은 재목인지 누가 봐도 알 수 있다. 정부가 할 일은 디자이너가 자랄 수 있는 토양을 만드는 것이다. 한 장소에 수십 명이 모여서 컬렉션 하는 것을 좋아하는 디자이너가 있다면, 그는 분명히 잘 하는 디자이너의 후광을 얻고 싶어 하는 캐릭터 없는 디자이너가 확실하다. 그런데 잘 하는 디자이너가 서울컬렉션 기간에 그 장소에서 하고 싶은 이유는? 그냥 돈이 없어서다. 아니면 또 다른 정부의 지원을 받기 위해서거나.

서울패션위크를 보고 있으면 정부의 지원으로 만들어진 행사에 디자이너로 살고 싶은 사람들이 모여서 거대한 허상을 만들고 있는 것 같다. 돈을 쥐고 원하는 방향으로 몰고 가는 것은, 항상 새로운 것을 찾아야 하는 디자이너 세계와 잘 맞지 않는다.

자생적인 여러 성격의 디자이너 단체들을 모두 해체하고, 한곳에 몰아 놓으면 경쟁력이 생길 것이라고 생각한다면 잘못된 생각이다. 디자이너들은 그냥 풀어놓고 그들이 선택할 수 있는 많은 제안을 연구해 보면 어떨까? 지금 이대로 그냥 둔다면 10년 후에도 같은 고민을 하면서 후회하게 될 것이다.

옷을 하는 사람들은 몇 년째 우울한 12월을 맞이하고 보냈다. 무엇 하나 잘 된다는 소식은 없고 그저 글로벌 브랜드의 선전에 놀라워하 며 또 한 해가 지나간 듯하다. 그래도 조금 즐거운 일도 있다. 유통 업계가 신진 디자이너와 팝업스토어나 콜레보레이션 등에서 공동작 업을 많이 한다는 소식이다. 실제로 나한테도 요즘 몇 개 유통회사의 신규 사업팀에서 신진 디자이너를 소개시켜 달라는 문의가 있었다.

팝업스토어와 멀티샵 구성을 위한 신진 디자이너를 찾고 있는 모 양이다. 공식적인 발표는 없었지만 대부분의 백화점과 그 외의 의류 유통업계에서 신진 디자이너를 이용한 플랜을 진행중이거나, 기획중 인 것으로 안다. 무척 고무적인 일이고 기뻐해야 할 일인데, 한편으 로는 걱정스럽다.

전체적인 패션계 상황은 예측되었던 대로 흘러가고 있는 듯하다. 해외 브랜드가 모두 들어오고 SPA형 대형 브랜드가 저가시장을 장 악하니 로컬 브랜드에 대한 관심이 다시 일어나고 있는 아주 선명한 과정을 밟고 있다. 이 과정에서 자연스럽게 새로운 디자이너의 존재 가 부각되고 있다. 그러나 이런 일련의 모습 뒤에 일어날 일은 불 보

듯 뻔한 최악의 시나리오다.

로컬 브랜드나 디자이너가 활성화되기 위해서는 그들이 존재 할 수 있는 환경이 되어야 한다. 여기에는 두 가지 필수 조건이 필요하다. 끊임없이 새로운 디자인을 할 수 있는 조직과 상품을 구매해 줄 유통업체가 존재해야 한다. 겉보기에는 디자이너의 옷을 팔고 있고, 매출이 일어나고 있으니 잘 돌아가는 것 같지만, 실은 돈 없는 디자이너가 간신히 마련한 자금으로 열악한 환경에서 제품을 만들어 유통업체에 위탁판매를 하는, 예전과 다를 바 없는 상황이다.

유통업계에서는 항상 같은 입장으로 이야기 한다. '우리가 해 줄 수 있는 혜택은 다른 업체보다 조금 낮은 수수료 외에는 없다'는 10년 전에도 들었던 같은 내용이다. 그리고 낮춰줘 봐야 그 수수료는 명품 브랜드의 수수료보다는 훨씬 비싸다.

결국 디자이너는 자신의 자금조달 능력 안에서 언젠가는 올라갈 수수료를 보장 받으며 한국의 유통업계에서 얼굴마담을 하고 또 사라질 것이다. 도대체 이게 무슨 구조란 말인가? 내가 너무 안 좋은 상상을 한다고 하기에는 이전에 일어났던 유사한 예가 너무 많다.

대기업에서 보기에는 한국 디자이너가 일으키는 매출이 작아 보이겠지만, 그들이 원하는 대형 브랜드를 만들기 위한 노력을 100분의 1만 한다면 신인 디자이너를 발굴하고 보호할 수 있다.

백화점에서 직매입하기 힘들다고 하지만 그들이 명품 브랜드의 수수료를 1%만 올린다면, 그 돈으로 100명의 신인 디자이너 상품을

구매 할 수 있을 것이다. 좀 무식한 제안일지는 모르지만 만드는 것
도 도와주고, 사주는 것도 도와 줘라! 어차피 우리 자식들이 아닌가?
　그들이 기가 살고 신나게 살아야 우리 패션계의 미래가 있다.

우리 패션계, 그 밥에 그 나물!

며칠 전 TIN 뉴스 인터넷 홈페이지에 '컨셉코리아3'에 대한 간담회 사진이 대문짝만하게 올라왔다. 문화체육관광부장관과 여러 사람들이 해맑게 웃고 있다.

우리 패션계의 미래도 그렇게 맑았으면 하는 바람이야 한결 같지만, 내용은 그 밥에 그 나물, 똑같은 내용이다. 정말 아이디어가 없으면 고민이라도 오래오래 했으면 한다. 시간에 쫓기면서 넋두리 늘어놓는 식의 간담회는 뭐하러 하는지 모르겠다.

40명의 패널이 충분한 의견을 개진하려면 일인당 20분만 잡아도 11시간이 더 걸린다. 모든 분야에 뛰어난 기인? 몇 분이 모여서 이미 다 차려놓은 밥상에 후추가루라도 칠 수는 있었을까? 간담회에 참석해보면 대부분의 내용은 이미 결정이 끝나서 더 이상은 조정이 불가능한 타이밍에 진행을 많이 한다. 그리고 항상 '다음 번에 참고 하겠다'고 말은 하는데 정작 다음 번엔 진행 기관장이 바뀌어서 새로운 이슈가 생기고, 또 같은 일이 반복 되고……

이미 정해진 정책에 큰 지장 안주면서 적당한 발표 내용으로 입지를 세워보시려고 수고하신 참석자 여러분들은 공감하시죠? 정부가

하는 일은 대부분 비슷한 것 같다. 정책을 세우고, 실행하기 위해서 기구를 만들고, 잘 실행하기 위해서 보조 기구를 만들고, 잘 실행되었는지 검토하는 기구를 만들고, 또 만들고…….

장관이 패션에 대해서 모른다고 얘기하니까 주변에서 자꾸 가르치려고 하는 것 같다. 하지만 정부의 관련부처 수장이 패션 전문가일 필요는 없다. 한 가지만 알고 있으면 된다. '패션은 다르다. 일반 산업과 비슷하지 않다.' 커다란 범주로 치면 패션은 새로운 것을 만들어내는 제조, 유통업인 것은 확실하다. 예술적인 범주에 속하면서 시대성을 많이 가지고 있는 패션을 일반적인 업태와 같은 기준으로 판단하고 관리하는 것은 맞지 않다. 기업에 다니던 부장이 회사를 그만두고 식당을 하거나, 부동산을 하거나, 주유소 또는 제품 생산공장도 차릴 수 있다.

하지만 패션 디자이너는 될 수 없다. 패션업은 일반인이 주도할 수 없는 분야다. 그러니 패션계 사람들이 모든 것을 준비하도록 하고 정부와 주변인들은 진행을 도와주기만 하면 된다. 그래도 일반인이 조금이라도 정책에 참여하는 것이 가능하다고 생각하는 사람이 있다면 이렇게 설명하면 어떨까!

고호가 그림을 그리고 있다. 옆에서 다른 사람이 "이 물감이 좋다", "이 장소가 작업하기 좋다", "이 붓이 괜찮다", "이런 컨셉으로 해보면 어떠냐", "이런 사람들하고 친하게 지내라".

뭐 이딴거 가르치려 들면 그림이 제대로 될까? 그냥 뭐 필요한거

없냐고 물어보고, 달라는거 주고, 그림이 완성되면 팔아주는 것만 도와주면 된다. 패션계의 모든 일은 실무에 있는 사람들이 하는 것이 옳다. 그런데 패션계 인사들에게 정책 입안을 맡기거나, 진행을 맡길 때 꼭 고려해야 할 일이 있다.

패션은 경향이다. 경험만 많다고 좋은 것도 아니고, 새롭기만 하다고 좋은 것도 아니다. 고집 있는 젊은이와 포용력과 경험이 많은 선배들이 같이 박터지게 토론해야 한다. 지금 정부관련 사업을 진행하고 있는 사람들의 면모는 어떨까? 고집 있는 젊은이가 있나? 포용력 있는 선배가 있나?

지금까지 해 온 방법으로 원하는 성과를 얻지 못했다면 같은 방법으로는 이후에도 똑같은 결과가 나온다. 진정 원하는 것이 글로벌 브랜드라면 방법을 고치자! 이제껏 고생하며 쌓아 놓은 것을 버리자는 것이 아니라, 얻어진 경험을 교훈 삼아 새로운 방법을 찾자는 말이다.

지금까지의 과정은 잘못된 판단이었다고 인정하는 현자의 양심을 원한다. 그래야만 고칠 수 있다.

SPA형 브랜드와 디자이너

얼마 후면 서울컬렉션이 열린다. 참가 디자이너들은 아마도 지금쯤 자신의 디자인을 완성시키기 위해 마지막 작업을 하고 있을 것이다.

이럴 즈음 디자이너들의 머릿속엔 다른 어떤 생각도 떠오르지 않는다. 장사도 필요 없고, 인터뷰도 싫고, 배도 고프지 않다. 오로지 컬렉션만을 생각한다. 머릿속으로 수백 번 런웨이를 떠올리며, 자신의 컬렉션에 대한 찬사와 비난을 동시에 기대하며, 그렇게 밤을 샌다. 하지만 컬렉션이 끝나고 잠깐의 소란스러움이 지나가고 허탈감에 머리가 멍해진다. 그런데 이 허탈감보다도 더욱 마음을 무겁게 하는 것이 있다. 컬렉션에서 보여준 제품을 어디에 팔아야 할 지 알 수 없다는 현실이다. '다음번에는 누군가 내 옷을 사주겠지!' 하는 기대는 점점 더 묘연해지는 것 같다.

국내 패션유통은 해외 명품 브랜드와 SPA형 대형 브랜드 외에 다른 브랜드는 존재하지 않는 듯이 보인다. 갈 곳 없는 젊은 디자이너들은 메인 스트릿을 벗어난 골목길에 작은 매장을 열고 고군분투 중이나, 소비자들은 해외 명품이나 SPA형 브랜드로 발길을 옮기고 있다.

일부 멀티샵에서 국내 디자이너들에게 손짓을 하고 있지만 얼굴

마담역을 벗어나지 못하고 있다. 백화점의 팝업 매장이 디자이너들에게 새로운 돌파구처럼 보였지만 결국은 백화점의 마케팅 이벤트의 일부일 뿐이다. 현재 우리나라의 상황은 디자이너가 아무리 노력을 해도 어쩔 수 없어 보인다.

설상가상 우리나라의 모든 산업을 점령한 대기업들은 이제 패션 분야에 본격적인 관심을 보이고 있다. 얼핏 보기엔 대기업이 패션에 관심을 보이면 패션계가 좋아질 것 같지만, 그들의 본질은 장사꾼이다. 기업들은 매출을 위하여 모든 것을 수단으로 생각하는 진정한 상인의 모습을 보이고 있다. 그들이 생각하는 브랜드에 디자이너가 있을까? 그들은 디자이너를 취직시키는 것이 디자이너를 키우는 것이라고 생각할 지도 모른다. 그리고 그들의 조직이 브랜드를 만들어 낼 수 있을 것이라고 생각한다. 한국 디자이너들은 디자인을 하기 위해 대기업에 취직해야 하나? 그렇다면 기업들이 만들어 내려는 패션 업태가 디자이너 브랜드가 아니라 SPA형 브랜드나, 대형 멀티샵인 이유는 무엇일까?

그 이유는 디자인의 가치를 이해할 수 없는 상인들이 고민에 고민을 거듭한 결과, 옷장사가 잘되는 대형 브랜드의 이유가 시스템에 있을 것이라는 결론을 얻었기 때문이다. 디자이너 없이도 시스템을 만들 수 있다는 자신감이 디자이너 브랜드 대신 시스템이 잘 되어 있는 SPA형 브랜드를 생각하게 된 것이다. 자라는 어떤 식으로 운영 할까? 유니클로는 어떻게 생산 할까? 유나이티드 에로우는 어떻게 피

비를 만드나? 이런 생각의 결과들이 데이터로 만들어져서 시스템이라고 굳게 믿게 된 것이다.

과연 시스템이 자라를 만들었을까? 그럼 스파오를 자라 시스템에 넣으면 자라가 되나? 자라가 스파오와 스타일이 틀린 것 같으면 유니클로 시스템에 넣으면 어떨까? 유니클로가 될까? 결국 패션은 디자인이다. 아무리 좋은 인테리어와 예쁜 그릇을 사용하고, 친절한 지배인이 손님을 맞아도 주방장이 맛있는 음식을 만들지 못하면 식당은 끝이다. 스타벅스는 주방장 없이 가능하다고 생각할 수도 있다. 하지만 스타벅스는 새로운 아이템을 일 년에 몇 개 만들고, 패션 브랜드는 한 시즌에 천 개의 새로운 아이템을 디자인해야 한다. 제품의 수명도 한 달 정도로 매우 짧다.

시스템 이전에 디자이너가 필요하다. 그리고 디자이너는 자연과 같다. 좋은 토양이 좋은 디자이너를 키운다. 기업들은 국내에 디자이너가 없으면 해외에서 디자이너를 데려오면 된다고 생각할 지도 모른다. 자라의 디자이너를 모두 데리고 와서 스파오를 만들면 스파오가 자라처럼 될까? 디자인은 토양이다. 우리 땅에서 디자이너를 어떻게 키우느냐는 디자이너 개인의 문제가 아니라 한국 패션계의 존폐가 달려있다. 대기업들이 얼마나 많은 브랜드를 만들고, 또 없애고 결국 만드는 대신 해외브랜드 유통이 해답이라고 결론을 내릴지 눈앞에 선하다.

앞으로도 계속 우리는 단 한 명의 디자이너도 만들어내지 못하고

다른 나라의 디자이너가 새로운 것을 만들기만 바라며, 그것을 차용하여 '우리는 세계에서 가장 빠르게 카피할 수 있다!'고 자랑할 것인가? 갤럭시 말고 아이폰을, 빈폴 말고 폴로를, 이마트 말고 월마트를 만들기 위해서는 디자이너가 필요하다. 스페인도 하고, 스웨덴도 했으니 우리의 호프 SS도 잘 해줄 거라 믿는다! 믿고 싶다!

먼 미래를 위하여 우리나라 디자이너들도 생각해 주길 바란다.

중국에서 열리는 의류 전시회 중 가장 큰 규모인 '북경 국제의류 액세서리 박람회'가 3월 28일부터 31일까지 열렸다. 한국의 의류 브랜드도 한국섬유산업연합회 주최로 2년째 참가 중이다. 크기만 보면 해외전시관 중에는 가장 큰 규모인 듯 보인다. 참가한 중국 로컬 브랜드는 크기 경쟁이라도 하듯이 대형 전시장에 화려한 인테리어로 바이어들의 시선을 끌고 있다.

중국의 전시는 유럽과 사뭇 다른 양상을 보인다. 일반적인 의류 박람회들은 아이템을 중심으로 한 오더를 목적으로 하지만, 중국 전시는 대리상을 잡기 위해 브랜드 자체를 홍보한다. 그러다보니 전시장 부스의 크기와 인테리어에 집중하는 양상을 보인다. 한국관에도 신원이 중앙에 대형 전시장을 설치하고 중국 바이어를 상대로 홍보하고 있다. 그런데 이렇게 중국 스타일로 대형부스를 설치하고 화려한 인테리어를 해야만 브랜드 홍보를 할 수 있을까?

물론 중국 소비자의 패션 감각이 아직 개인적인 스타일을 연출할 정도의 수준까지는 올라오지 못했다. 그래서 브랜드의 겉모습이나, 유명세를 선택의 기준으로 삼는다. 그러다보니 메이커들은 브랜드

파워를 보여 주기 위해 가시적인 부분에 많은 노력을 한다.

하지만, 프랑스나 이탈리아, 일본 부스들은 그들만의 스타일로 부스를 꾸미고 중국의 바이어를 맞는다. 한국 외에 해외 브랜드 부스들은 자기들의 공간에서 유사한 개념의 브랜드가 모여 아이템 중심으로 전시를 하고 있다. 한국관은 신원의 대형 부스가 중앙에 자리 잡고 있어 한국보다는 신원이 부각되고 있다. 주변에 작은 부스는 상대적으로 브랜드 파워가 떨어지는 것처럼 보이는 구성이다. 또한, 대형 브랜드와 디자이너 브랜드, 유니폼회사, 동대문 점포, 대학교까지 너무나 다양한 종류의 업체가 참가하여, 방문하는 바이어가 한국관 참가업체의 성격을 파악할 수 없다.

어느 정도 기준을 가지고 준비를 했다면, 좀 더 명확한 컨셉을 중국 바이어에게 보여 줄 수 있었을 텐데, 한국관은 그야말로 뒤죽박죽이다. 이런 구성은 브랜드의 가치를 정확하게 전달하기 어렵다. 가격에 대한 추정을 각 부스마다 다르게 해야 하니 바이어 입장에서는 난감할 수밖에 없다. 그동안 우리나라에서 벌인 동대문 중심의 글로벌 정책은 한국 브랜드의 가치를 중저가로 밀어냈으며, 명확한 컨셉 없는 국내 로컬 브랜드의 중국 진출은, 카피를 뛰어넘어 자기 스타일을 만들어 가기 시작한 중국 브랜드에게 자리를 내어 줄 것이다.

전시장에서 본 한국관의 모습은 한국 패션계의 현주소 같다. 중국 현지화를 위한 대형 부스는 중국 로컬 브랜드에 크기로 이길 수가 없으며, 브랜드의 탈을 쓴 시장제품은 곧 진실이 탈로 날 것이며, 명

확한 컨셉 없이 모아놓은 한국관은 서서히 관심에서 멀어지게 될 것이다.

중국 전시는 중국을 타깃으로 한 전시다. 체계적으로 준비하지 않으면 그동안 쌓아 놓은 한국의 이미지는 사라지고, 다른 나라 브랜드들과의 경쟁에서도 뒤지게 된다. 유럽이나 미국시장은 너무 먼 거리와 문화적인 차이가 진출에 장벽이었다. 하지만 중국은 한국과 가까운 거리에 있으며 같은 동양문화권에 있다. 이제 중국 진출은 위한 두 번째 라운드가 시작되었다. 개별 브랜드의 진출도 중요하지만, 중국시장에서 한국이라는 이름을 양질의 이미지로 유지하기 위해서 아이덴티티가 확실한 브랜드의 선별과 치밀한 전략을 가지고 전시에 참가해야 한다.

발해를 꿈꾸는 서태지

군대를 다녀오니 학교 캠퍼스와 술집에서 낯선 노래를 후배들이 잘도 따라 부르고 있었다. '나~안 알아요!' 서태지의 노래를 후배 입에서 듣고 난 반했다. 그런데 그의 노래가 미국의 새로운 유행을 따라 한 것이라는 이야기와 그의 이름이 일본 락그룹 멤버 이름을 본뜬 것이라는 소문에 조금 실망을 했었다.

하지만 그의 세 번째 앨범은 제목만 듣고도 소름이 돋았다. '발해를 꿈꾸며!' 당시 22살 이었던 서태지가 꿈꿨던 만주를 그 후에 어느 누가 꿈꿨나? 하지만 '발해를 꿈꾸며' 이전에 이미 '하여가'에서 서태지의 음악에서는 꽹과리와 태평소의 연주 소리를 들을 수 있었다. 그 후 어떤 가수의 음악에서도 꽹과리 소리를 들을 수는 없었다.

꽹과리와 태평소 소리에 맞춰 춤을 춰본 적도 없다.

오래 전에 철학자 도올 선생님이 EBS 강의에 나와서 '블라디보스토크 허허벌판에 러시아 거주 한국인의 발원지임을 밝히는 비석이 하나 있었는데, 비문 마지막에 비석을 세운 이의 이름이 있었다. 그 이름이 서태지였다!'라는 말을 들었을 때 나는 정말 '난놈'이란 생각에 가슴이 먹먹했다.

요즘 서태지 얘기가 많이 나와서 흥미롭긴 한데 어느 방송에서 서태지가 오리지널리티가 없느니, 과장된 신화니 하며 그를 폄하하려는 패널의 말을 들었다. 내 기억으로 요즘처럼 많은 젊은 가수들이 활동한 시절은 없었던 것 같다. 그들 중에 발해를 꿈꾸는 아이돌이 있을까? 한류가 주변국에 영향을 주고, 인기를 끌고 있다고 하지만 그 나라들이 느끼는 한국의 문화는 어떤 느낌일까?

한국의 오리지널은 어떤 것이라고 생각할까? 현재 우리나라의 패션 디자이너는 어떤 문화를 만들어가고 있나? 해외 패션인들은 한국의 패션 디자인에서 어떤 히스토리를 떠올릴까? 혹시 어설픈 서양복 따라 하기나, 깊이 없는 아방가르드로 느끼지는 않을까? 패션계에 서태지 같은 꿈을 꾸는 젊은이는 없을까? 개량 한복 만들자는 얘기는 아니다.

꼼 데 가르송이 비록 상업적인 히트를 치지는 못했지만 패션계의 어머니로 불렸던 이유는 그의 구축적인 디자인에 기모노의 히스토리가 스며있었기 때문이다. 누군가 만주 벌판에서 패션쇼를 하며, 이곳에 한민족의 고향이라고 주장하려면 최소한 우리나라의 정신이 느껴지는 디자인이어야 하지 않을까?

어떤 일본 의류학자가 한복이 흰색인 이유는 가난해서 염색을 할수 없었기 때문이고, 구한말 한복은 여성의 가슴을 드러내는 원시적인 의복이었다는 기분 나쁜 소리에 코웃음을 치려면 정말 괜찮은 한국 디자이너가 있어야 하는데…… .

서태지가 기타를 잡지 않고 광목을 잡았다면 어떤 디자인을 했을까 궁금해진다.

17년 전, 내가 처음 프랑스 파리를 다녀왔을 때가 아직도 생생하게 기억난다. 파리의 화려한 건축물들과 아름다운 상점들이 가슴을 떨리게 했다. 하지만 그보다 훨씬 또렷한 기억이 있다. 그것은 정신없이 일을 마치고 돌아오는 귀국행 비행기에서 내려다본 서울의 모습이다. 도시 계획이 안 된 무질서한 서울의 모습!

국민학교를 다닐 때 선생님은 우리나라가 세상에서 가장 아름답다고 가르쳐 주셨다. 그런데 처음으로 외국을 다녀온 나는 선생님들의 가르침이 '사기'였다는 생각이 들었다. 수천년 전통을 그대로 가지고 있으면서 현대적인 디자인과 조화를 이루고 있는 유럽의 도시에 비해 서울은 몹시 초라하게 느껴졌다. 오천년의 역사와 금수강산은 도대체 어디에 있다는 건가? 자연과 어울리지 않는 건물과 어울리지 않는 간판들, 잡상인들이 넘쳐나는 거리의 모습이 외국을 다녀온 후에 너무 선명하게 보였다.

디자인은 그렇다고 쳐도 '오천년'은 어디로 사라져 버렸나? 김영삼 정부시절 '세계화'라는 이슈와 함께 '한국적인 것이 세계적이다!'라는 슬로건이 많이 쓰였다. 어떤 의미로 이런 말을 사용하려 했는지

우리는 잘 알고 있다.

하지만, '한국적'이라는 단어가 가지고 있는 의미는 사용하는 사람과 장소에 따라 많이 다른 것 같다. 얼마 전 들었던 특강에서 뉴욕에서 일했었다는 젊은 마케터는 뉴욕 패션인들에게 '한국적인 디자인'이란, '디자인이 과하고 퀄리티가 떨어진다!'는 뜻이라고 설명했다. '한국적인 디자인'이라는 말이 가지고 있는 이미지가 '디자인이 형편없고 제품 퀄리티가 떨어진다'는 의미로 대화에 사용되고 있다면 한국적이지 않은 것이 글로벌해지는 것 아닌가?

뉴욕까지 갈 것 없이 우리가 평소에 사용하는 '이건 한국 스타일이야!'란 말도 최고의 디자인이나 완성도가 뛰어나다는 뜻으로 사용하고 있지는 않는 것 같다. 그렇다고 전통적 가치가 있다는 뜻으로도 사용하고 있지 않다. 최소한 패션계에서 '한국적'이라는 단어의 의미는 '새롭지도', '아름답지도', '자랑스럽지도' 않다. 왜 우리는 밉고, 더러운 서울에서 살고 있으며 자랑스럽지 못한 문화를 갖고 있게 되었을까?

요즘 불타버린 숭례문 복원을 하면서 단청을 올릴 안료에 대한 기록이 없어 힘들다는 얘기를 들었다. 전문가도 없고 일제 강점기에는 일본식 칠을 사용했었고, 그 후에는 일반 안료를 쓰기도 했었다고 한다. 멀쩡할 때는 잘 쳐다보지도 않던 숭례문에 단청을 무슨 물감으로 칠하던 상관없을 것도 같았다. 하지만 오래 전부터 가지고 있던 보물을 원형대로 보전할 수 있는 기술이 전수되고 있다는 것 자체가 가

치다.

한국 디자이너 패션쇼에 가끔 한국 문양이 자수로 또는 프린트로 나온다. 어딘가 어설프고 그다지 클래식하지도 않다. 그리고 대부분은 예쁘지도 않다. 전통문양을 이용한 패션관련 상품에 대한 연구논문을 찾으면 엄청난 양의 자료가 나온다. 엄청난 쓰레기 같다. 가치가 없어서 쓰레기가 아니라 사용하지 않으니 쓰레기다. 요즘 자료나 30년 전 자료나 내용이 그다지 다르지도 않다. 한국적인 디자인은 보전도 제대로 되지 않고 발전도 하지 않았다.

얼마 전 패션협회에서 새로운 기획을 시작했다. '창조적 패션 디자이너 교육사업!' 지금까지 디자이너를 그냥 해외로 내보내서 결과가 미미하니 가르쳐서 내보내자란 의미인 듯하다. 아주 단순한 논리가 가장 확실한 답을 줄지도 모른다는 기대를 해본다.

교육과정 중 한국 전통 과정이 있을 예정이다. 수박 겉핥기의 역사교과서 답습 같은 내용이 아니고 진짜 장인을 만나고 전통을 배울 수 있는 기회를 만들어 줄 수 있으면 좋겠다. 대충 얼버무려서 교육할 게 아니라 해외로 나가기 전에 진짜 전통이 무엇인지 알고 아름답게 발전시킬 줄 아는 한국 디자이너가 탄생하는 데 일조하길 바란다. 쓰레기 같은 서울이지만 그 안, 보물이 숨어 있다는 것을 전 세계 사람들이 알 수 있도록…… .

패션 디자이너는 아름다움에 대해 끊임없는 생각을 한다.

디자이너가 옷을 디자인하고 생산하기 위해 사용하는 재료 중에 상당히 많은 종류가 동물성 소재다! 그 중에서 고급 소재로 많이 사용되는 소재 중에 가죽과 모피가 있다. 우리는 왜 가죽과 모피를 멋지고 아름답다고 생각하게 된 것일까?

'아름답다'라는 생각도 머리 속에 저장되어 있는 정보에 의해서 인지하고 판단한다. 다시 말해서 '모피는 비싸고 아름답다'고 기억하고 있기 때문에 그렇게 보이는 것이다. 너구리가 아름답나? 여우가 아름답나?

세계 각국에서 모피 반대운동이 일어난 지는 한참 되었다. 사람들은 오로지 모피를 위해서 동물을 희생하는 것은 도덕적이지 못하다는 생각을 하게 되었다. 하지만 우리는 아주 옛날부터 생명은 소중하다고 알고 있다. 재미를 위해서는 벌레도 죽이면 안 된다고 배우며 자랐다.

요즘은 건강을 위해서 고기를 멀리하라고 하는 말이 나오고, 채식주의가 유행처럼 번져간다. 윤리적인 이유이건, 종교적인 이유건

사람이 동물에 대한 존중을 보이기 시작한 것은 인간이 환경을 생각하기 시작한 이후에 가장 획기적인 사고인 듯하다. 사람만이 지구의 유일한 지배자인양 생각하다가 이런저런 천재지변과 기후변화 등을 겪으면서 사람들은 겸손해지게 되었고, 지구상에 모든 생물들과 같이 살아야 한다는 생각을 하게 되었다.

얼마 전에 구제역으로 우리나라에서 천만 마리의 소, 돼지가 생매장 되었다. 평균수명 15년의 돼지는 6개월 만에 고기가 되기 위해 죽어간다. 소도 생후 30개월이면 고기가 된다. 어차피 수명의 30분의 1정도 살고 갈 운명인데 구제역으로 죽어가는 동물이 그리 불쌍하지는 않다. 그저 구제역으로 사라진 돈, 고기에만 관심이 있다. 사람들은 고기를 많이 먹어서 생긴 가축문화가 이런 비극을 가져왔다는 생각은 안하는 것 같다. '아마존의 눈물'이란 프로그램에서 나온 조예족도 고기를 먹는다. 원숭이, 악어 등등. 하지만 팔기 위해서, 혹은 음식취향을 위해서 기르지는 않는다. 필요할 때만 목숨을 걸고 사냥을 한다. 비문명 지역의 사람들이 사냥해 온 아주 적은 양의 사냥감들을 나누어 먹으면서 잡힌 동물들에게 고마워하는 모습을 보면 사람들의 가축문화가 훨씬 더 야만적이라는 생각이 든다. 사람들에게 고기를 배불리 먹이기 위해 동물들은 자기 몸 크기만한 공간에 갇혀서, 각종 항생제를 먹으며 거세된 채로 몸을 불리다 수명의 30분의 1이 지나면 죽는다.

디자이너로서 옷을 만들면서 옷의 소재가 되는 동물을 생각하지

않을 수 없다. 이미 지구환경이 사람으로 인해서 급격히 나빠지고 있다는 것을 우리 모두 알고 있다. 내일은 별일 없겠지만 50년, 100년 후에는 지구에서 살고 있는 모두가 힘들어 질 것이다. 동물을 보호하고 채식을 하는 것이 우리의 미래와 상관없을 것 같지만, 환경보호와 직접 관련이 있다는 것은 이해 할 수 있다. 패션은 당연히 미래가 있어야 한다. 패션쇼에서 환경에 대한 메세지 전달만으로 디자이너로서, 문화를 이끄는 사람으로서 당당할 수 있을까? 이제는 태어나자마자 목숨을 끊어 얻은 송치(갓 태어난 송아지 가죽)나, 산채로 벗겨진 모피로 우리들의 욕심을 채우는 짓은 하지 말았으면 한다.

방금 송아지를 낳은 암소에게 너무 미안하지 않나? 암소가 우리에게 할 짓이란 고기와, 뼈와, 가죽과 그리고 단추가 될 뿔을 주고 죽는 일 밖에 없을 텐데…….

패스트 패션과 동대문 시장

여러 번 얘기해서 입이 아파 더 이상 패스트 패션, SPA형 브랜드, 동대문 시장은 거론하고 싶지 않았으나, 얼마 전에 MBC 기사에 '패스트 패션, 글로벌 업체…… 한국 패션 위기'라는 기사를 읽고 아직도 근본적인 이유를 모르는 것 같아 다시 글을 쓴다.

MBC 기사의 결론은 "우리나라 브랜드가 명품과 패스트 패션 브랜드에 밀려서 설 곳을 잃어가고 있다. 그리고 국내 패스트 패션의 메카 동대문에는 빈 매장이 속출하고 있다"는 내용이다. 또한 "패스트 패션 브랜드는 디자인부터 생산, 유통, 판매까지 한 업체가 다하기 때문에 1~2주 후면 새로운 상품이 나올 수 있다. 우리나라 브랜드는 생산이 늦기 때문에 장사를 못한다"는 이유를 들어서 우리나라가 글로벌 브랜드에 밀리고 있는 상황을 설명하려 했다.

우리나라 패션업계는 30년 전 논노 시절부터 디자인과 생산, 그리고 영업을 한 업체에서 다했다. 오늘 물건을 넣으면 내일 나오는, 전세계에서 가장 빠른 동대문 시장도 있다. 우리나라 브랜드가 해외 브랜드에 이기지 못하는 건 시스템적인 이유 때문이 아니다. 우리나라 브랜드 중에 명품을 상대할 독창성이 있는 브랜드가 과연 있나?

동대문이 진정 패스트 패션인가?

아메리카 대륙에 유럽인이 정착하기 시작한 18세기엔 아메리카의 주인은 원주민인 인디언이 있었다. 인디언이 백인을 처음 보았을 때 그들은 백인이 처음 만난 부족인 줄 알았다. 그러니까 백인과 인디언이란 대결 구도는 한참 후에 대부분의 인디언이 전의를 상실했을 때 생겼고, 그 전에는 유럽인도 그냥 인디언 중에 한 부족인 줄 알았다는 얘기다.

우리는 명품과 패스트 패션과 SPA형 브랜드를 우리와 비슷한 부족쯤으로 알고 있는 것 같다. 그들이 가지고 있는 신무기도 새로운 종류의 활 정도로 여기고 있는 듯하다. 우리가 가지고 있는 아이템은 '우리가 상대해야 할 바로 그 명품을 카피한 것'이다. 이런 아류가 어떻게 원류를 상대할 수 있나! 패스트 패션의 시스템은 빠르게 만드는 것이 아니라 미리 기획하는 것이다.

누군가가 만들어야만 만들 수 있는 동대문이 어떻게 패스트 패션과 같은 무기를 가지고 있다고 생각할 수 있나? 백화점에 한 개의 대형 글로벌 브랜드가 들어오면 20~30개의 로컬 브랜드가 나가야 한다고 안타까워하지 마라!

새로운 무기를 개발할 시간도 충분했고, 자국 브랜드를 보호하기 위해 많은 노력도 했다. 그리고 아직도 전 세계에서 드물게 유통망에 로컬 브랜드의 포지션이 크다.

유통업체도 40%에 육박하는 수수료를 챙기며 돈도 많이 벌었으

니 해외 브랜드에게 15% 밖에 못 챙긴다고 슬퍼하지 마라! 지금이라도 국내 디자이너들에게 기회를 주면, 누가 아나? 그 중에 글로벌 브랜드가 나올지? 하지만 지금처럼 해외 브랜드에서 못 챙긴 수수료를 국내 브랜드에서 챙기려고 하면 나중에는 유통업체도 해외 글로벌 브랜드에게 먹히지 않겠나?

아직도 글로벌 브랜드가 우리와 같은 부족이라고 생각한다면, 우리나라의 브랜드는 인디언처럼 자취도 없이 사라질지도 모른다.

정신 차리고 뭉치자!

패션의 도시 파리로의 출사표

나는 8월 마지막날 파리로 간다. 파리 기성복 전시회 '후즈넥스트'에 참가 하기 위하여 6개월 동안 준비한 의상들과 새로운 아이템을 가지고……

내가 세계정복을 꿈꾸며 파리로 떠난지 16년이 지났다. 나는 1998년에 그만두었지만, 이후 많은 한국 디자이너들의 도전은 계속되었다. 힘겹고 처절한 그들의 도전이 많은 결과를 만들었지만, 한국 패션 브랜드의 세계정복은 아직도 묘연하기만 하다.

위급존망지추危急存亡之秋!

사느냐 죽느냐 하는 위급한 시기란 뜻으로 제갈량의 출사표 첫머리에 나오는 말이다.

파리 전시를 참가하러 떠나려는 순간에 비장함이 느껴지는 것은 지금 한국 패션계의 상황이 너무 위태롭기 때문일까? 명품이란 허울로 무지몽매한 한국 소비자를 현혹시키는 해외 브랜드가 한국 유명 백화점과 쇼핑타운에서 주인 노릇을 한지 오래되었고, 그나마 국내 의류회사들이 목숨줄로 잡고 있던 중저가 시장도 SPA라고 불리는 대형 해외 브랜드에게 내어주었다. 한국 패션계는 이미 해외 브랜드의

식민지가 되었다.

나는 파리로 독립운동을 하러 가지 않는다. 파리 전시장의 상황
이 16년 전과 많이 다르다는 사실도 알고 있고, 전세계 패션유통의
흐름이 홀세일 마켓이 아니라는 것도 알고 있다. 하지만 그 자리에서
전세계의 디자이너들과 다시 한 번 붙어보려 한다. 성공할 가능성도
희박하고, 얼마나 오랜 시간이 걸릴지 알 수 없지만, 한국을 패션 식
민지에서 해방시키는 방법이 오로지 글로벌 브랜드를 만드는 것 밖
에 없다는 사실과 내가 시작했던 방법이 이것이라는 이유로 다시 그
곳으로 싸우러 간다.

이번 파리 전시회 참가를 위한 나의 새로운 준비는, '아이패션'과
'한국전통'이다. 전세계에서 가장 높이 평가하는 한국의 IT기술과 한
국만 가지고 있는 히스토리를 담았다. 과거 어느 때 보다도 자신 있
고, 푸짐한 아이템들이다. 그리고 '소녀시대' 덕분에 과거 어느 때 보
다 한국에 대한 인지가 높은 이 시기도 좋은 기회가 될 것이다.

내가 해외 진출을 시작했을 때 나에게 격려를 보낸 많은 선배님
과 동료와 후배들이 있었다. 그들은 아마 나에 대한 기억을 잊었겠
지만, 나는 아직도 그때 그들의 '기대'를 기억한다. 사실! 한 번도 잊
은 적이 없다. 괴팍하고 고집불통이던 20대의 나는, 많은 실패와 좌
절을 겪고 너덜너덜해진 40대로 지금을 준비한다. 그때는 '두려움'이
없었지만, 지금은 '불안'이 없다.

꿈은 포기하기 전까지만 가능성을 가지고 있다.

디자이너가 살아가기 너무도 척박한 대한민국에서 지금도 끊임없이 도전하는 분들과 함께 하고 싶다. 그리고 이미 작고하신 선배님과 이제 디자인과로 지원하기 위해 팬을 든 모든 패션인들에게 진심으로 감사한다.

2011년 9월 3일부터 6일까지 전세계에서 가장 큰 기성복 박람회인 '후즈넥스트'와 '프레타포르테'가 파리 '포르트 드 베르사유'에서 열렸다. 파리 곳곳에서 성업중인 유명 브랜드들과 전세계에 트랜드를 주도하는 글로벌 브랜드가 한자리에 모였다.

나는 아이패션 기술을 응용한 디지털 브랜드 '아바타메이드'로 '후즈넥스트'에 참가했다. 결과부터 말하자면 '아바타메이드'는 유럽에서 가장 유명한 온오프라인 멀티샵 '루이자비아로마'를 비롯한 두 곳에서 오더를 받았다.

아이패션의 가상 시뮬레이션도 후즈넥스트 협회장을 비롯한 많은 관계자들에게 엄청난 관심을 받았다. 전체 오더 금액은 몇 천 만 원에 지나지 않는다. 하지만 첫 출품에 유명 멀티샵의 오더가 있었다는 것은 역시 독특한 디자인과 첨단의 시스템이 세계 시장에서도 승산이 있다는 희망을 갖게 한다.

우리가 어떤 아이템과 기술로 파리에서 주목 받았는지, 자세한 설명도 중요하겠지만, 그보다 더 마음이 가는 일이 있다. 오랜만에 참가한 파리 기성복 박람회에서 우리나라의 높아진 위상에 비해 여

전히 홀대받는 초라한 한국 패션의 현실에 대한 이야기다. 후즈넥스트와 프레따뽀르떼에 참가한 한국 패션 브랜드는 약 30개 였다. 한국의류산업협회 등 정부단체의 지원으로 참가한 업체와 개별적으로 참가한 업체들이다.

과거, 아무런 지원도 없었던 것에 비하면 정부의 지원이 고맙기도 하다. 하지만 금전적인 지원은 참가자에게 필요한 여러 가지 중 일부에 불과하다. 특히 패션과 같은 감성적인 분야는 돈으로 해결할 수 없는 많은 부분이 있다. 개인적인 능력이 아무리 뛰어나도 효과적인 전시가 되지 못하면, 주목 받을 기회는 생기지 않는다. 자금만 지원받고 나머지는 알아서 해야 하는 소규모 패션 업체들이, 유럽에 기반을 두고 있는 세계적인 패션 기업을 이길 가능성은 거의 없다.

한국업체들은 해외 브랜드의 홈그라운드인 파리에서, 반년 마다 단, 며칠 만을 머물며 전쟁을 치뤄야 한다. 현지 브랜드가 전시준비 기간 며칠 전에 자기 브랜드의 컨셉에 맞춰 인테리어를 하고 있을 때, 한국 참가자들은 파티션도 건드리면 안된다는 관계자의 안내문을 받았다.

한국의 소규모 참가 업체들은 마지막까지 주인을 찾지 못했을 것 같은 구석 자리에 같은 참가비를 내고 부스를 설치했다. 그동안 우리의 대응이, 한국 브랜드는 개최자인 협회의 기준을 철저하게 지켜야 하고, 좋지 않은 장소도 OK 한다는 인식을 갖게 만든 것은 아닐까?

정부에 지원도 없고, 유럽인들에게 한국 패션에 대한 정보도 없

었던 그 옛날보다도 더 열악해진 것 같은 모습에 마음이 편치 않았다. 현지 사정을 잘 알고 있는 전문가와 구체적인 상황을 상의하고 준비할 수도 있는데, 한국의 기업들은 아직도 준비 없이 무모한 도전을 하고 있는 것 같다.

이제 나는 한국에서 '아바타메이드'의 상품을 팔려고 한다. 하지만 걱정이 앞선다. 한국에서 새로운 브랜드가 유통망에 들어가는 것은 해외 무대보다 더 힘들다. 이상하게도 한국시장은 한국 디자이너에게 더 힘들다. 한국에서 유통망에 들어가기 위해서는 '좋은 상품'과 '가능성'이 아니라, '유명세'와 '실적'이 필요하다.

새 브랜드가 유명해지기 위해서는 엄청난 마케팅 비용이 필요하다. 비용을 감당할 수 없는 신생 브랜드가 국내 유통망에 들어 간다는 것은 상상하기 힘들다. 해외에서 잘 나가는 브랜드는 그냥 들어갈 수 있는 국내 유통망을 우리나라의 신생 브랜드는 들어갈 수 없다.

'아바타메이드'는 유명 멀티샵에서 처음 본 브랜드를 아무런 연줄도 없이 오더를 했다. 한국에서는 아직도 불가능한 일이다. 그래도 난 한국에서 또 다시 도전한다.

희망을 만들어 줄 수 있는 현명한 조국의 유통기업을 기대하면서……

제일모직이
LVMH가 되는 수밖에

몇 해 전에 남성복 디자이너를 꿈꾸는 졸업을 앞둔 제자와 우리나라에서 가장 가능성이 있는 남성복 디자이너가 누구일까 얘기한 적이 있다. 결론은 디자이너 '정욱준'이었다. 정욱준의 지금까지의 활동은 매우 명확한 방법이었다. 디자이너샵에서 배우고, 자신의 매장을 내고, 유럽시장에 팔고, 현지에서 컬렉션을 하고……, 이상적인 단계를 거쳐 인지도를 쌓아가고 있다고 생각했다. 그런데, 제일모직의 이서현부사장이 그의 파리 쇼에 나타났다고 하고 얼마 후 정욱준은 제일모직에 들어갔다.

정욱준의 꿈은 세계적인 브랜드를 만드는 것일거라 생각한다. 노력했고, 조금씩 다가가는 것 같았지만 한계를 느꼈을 것이다. 그리고 우리나라 디자이너가 세계적인 브랜드를 만들어가는 과정에서 돈 없이는 불가능하다는 결론을 얻었을 것이다. 여기까지는 나도 그렇다고 생각한다. 그런데 과연 제일모직이라는 조직이 세계적인 브랜드를 만들 수 있는 마인드가 있을까?

제일모직은 현재 영업 중인 브랜드가 많이 있다. 그리고 디자이

너 브랜드도 가지고 있고, 글로벌화 시키기 위해 시도도 하고 있다. 그런데 아직 이렇다 할 결과는 없다. 결과를 논하기 이르다고 하기에는 제일모직의 경력이 너무 많다. 제일모직은 반세기가 넘도록 원단과 옷을 만들었다. 술을 팔던 회사보다 못할 이유가 없다. 그런데 왜 아직도 글로벌한 브랜드를 만들지 못했을까?

오늘 뉴스에 삼성이 애플을 디자인 침해로 고소 했다는 보도를 봤다. 삼성과 애플, 둘 다 잃을 것이 없는 게임이 확실하다. 삼성은 확실한 2인자로 자리를 굳히고, 애플은 홍보하고…… 하지만 전세계 누가 보아도 무엇을 카피했는지 알 수 있는 제품으로 자기가 오리지널이라고 우기는 모습이 너무 창피하다.

동대문 새벽시장에서 가끔 상인들끼리 비슷한 옷을 만들어 놓고 자기 옷이 오리지널이라고 싸우는 모습을 종종 볼 수 있다. 비슷한 제품을 비슷한 시기에 매장에 내놓게 되는 이유는, 같은 신제품을 카피 했기 때문이다. 결국 브랜드의 카피라는 것을 서로 알고 있으면서 내가 먼저 카피 했으니 자기에게 우선권이 있다고 박박 우기는 상인들과 삼성이 크게 다르지 않아 보인다.

기아자동차의 디자인이 어떤 브랜드와 비슷한지는 모두 알고 있다. 디자이너 한 사람이 기아자동차의 디자인을 업그레이드시키기도 했고, 기아자동차를 자기가 디자인한 아우디의 아류로 만들기도 했다. 덕분에 기아자동차가 세계 최고의 브랜드가 되는 것은 묘연해 졌다.

이 디자이너가 기아로 왔을 때 엄청난 연봉과 함께 요구한 조건이 있었단다. '자신의 디자인 철학에 상부의 어떠한 개입도 받지 않겠다!'는 계약조건을 달았다고 한다. 디자이너로서 멋진 이야기인 것 같지만, 내 생각에 이 조항을 요구한 디자이너의 마음은, '니들이 디자인을 알아? 아우디 비슷하게 만들어서 장사만 잘 되게 하면 되잖아!'가 아니었을까?

그런데 그게 사실이잖아!

우리나라는 디자인에 관해서는 세계적으로 내세울 만한 것이 아무것도 없다. 그러니 카피도 하고 유명 디자이너를 모시고 와서 배우기도 해야 한다. 다만, 카피와 세계적인 디자이너 고용의 목적이 오로지 눈앞에 매출이라면 디자인 분야의 발전 가능성은 없다. 언젠가 우리나라에도 최고의 디자이너가 나와서 우리나라의 브랜드를 세계적인 브랜드로 만들어야 한다. 그러기 위해서는 디자이너를 키워낼 문화적 토양이 있어야 한다.

어떤 제품이 대중의 호응을 얻었을 땐 이미 디자인의 보편화가 이루어진 다음이다. 어떤 아이디어가 대중적인 호응을 얻게 될지를 디자인 단계에서 영업파트 전문가나 재무파트 전문가가 판단할 수는 없다. 한국 대기업 조직에서 결재권자는 디자인에 대해서 문외한이다. 그런데 한국 사회처럼 상명하복의 조직체계가 보편화된 문화에서 디자이너는 디자인의 문외한에게 컨펌을 받아야 한다. 그러니 좋은 디자인이 나오기는 불가능하다.

제일모직이 LVMH(루이비통사와 모에헤너시사가 1987년에 합병하면서 창립)가 되려면, 비슷한 수준의 브랜드를 왕창 사서 아무짓도 하지 말고 하던대로 두던가, 아니면 LVMH의 모든 구성원을 스카웃하고 전결권을 주던가, 하면 가능할 수도 있을 것 같다. 만약, 둘 다 힘들면 관련부서의 책임자들이 디자인을 공부하고 이해하려고 노력해라. 최소한 어떤게 좋은 건지 구별은 할 수 있는 안목을 가질 수 있을 정도로…… .

'이 브랜드가 좋은 것 같습니다!' 라는 제안에 대하여, '매출은 얼마나 하는데?'라는 장사치의 대화만으로 브랜드의 가치를 판단하는 오류를 범하지 않도록…… .

패션만큼 다양한 상품이 끊임없이 개발되는 산업이 있을까?

굉장히 자주 출시되는 핸드폰도 한 번 나오면 일년 이상은 판매가 되는데, 옷은 출시되면 출시된 그 계절만 판매가 된다. 그나마 재주문이 없는 경우는 45일 정도가 지나면 판매장에서 사라진다. 그리고 한 계절 입고 나면 다음 해 그 계절이 돌아와도 잘 입게 되진 않는다. 꺼내서 옷장에 걸어만 놨다가 한 번도 입지 못하고 집어 넣게 되는 경우가 허다하다. 낡아서 입지 못하는 것이 아니라 유행이 변해서 못 입는 경우가 대부분이다. 벼르고 별러서 좋은 옷 한 벌을 장만하고, 몇 년을 입었던 일은 과거가 되었다. 요즘은 자신의 스타일을 위해 유행되고 있는 아이템을 해마다 새롭게 구매하게 된다.

옷의 생명은 '얼마나 안 헤지고 오래 입을 수 있느냐!'가 아니라 '얼마나 새로운 스타일이냐!' 이다. 소비자가 새로운 스타일이라고 인지할 수 있는 옷만이 생명력을 가지고 있다. 그리고 또 다른 새로운 스타일이 탄생하면 과거의 스타일은 폐기처분된다.

칼럼을 쓰고 있는 지금은 서울컬렉션 기간이다. 컬렉션은 새로운 스타일을 제시하는 패션 디자이너의 발표장이다. 디자이너들은 새로

운 스타일을 제안하기 위해 많은 고민을 하고 여러 번의 샘플 제작과 보완을 반복하여 컬렉션을 준비한다. 그런데 과연 서울컬렉션에서는 새로운 스타일을 제시하고 있을까?

우리나라의 몇몇 컬렉션은 보고 있으려면 손발이 오그라들 지경이다. 혹시 나만의 불치병은 아니겠지? 어떤 스타일은 며칠 전에 스타일닷컴에서 본 옷과 너무 흡사하여, 해외에서 온 누군가가 알아차리면 어쩌나 불안하고, 어떤 디자이너는 작년 옷인지 재작년 옷인지 도무지 구별이 안되는 비슷한 컬렉션을 계속하고, 어떤 옷은 어젯밤에 동대문 도매시장에서 사다가 모델에게 입힌 것 같기도 하고…….

요즘은 패션 트랜드 정보사들이 거래처에 정보제공을 하기 힘들다는 얘기를 많이 한다. 한 가지의 트랜드가 전체적인 분위기에 큰 영향을 주지 못하고 여러 가지 트랜드가 공존하기 때문에 어떤 것을 핵심적인 트랜드라고 규정하기 힘들다고 한다. 맞는 얘기인 것 같긴 하지만 크게 보면 매우 뚜렷한 트랜드의 변화가 있다.

패션의 트랜드는 많은 디자이너가 공감하는 몇몇의 천재적인 디자이너에 의해서 급격한 변화가 생긴다. 지금의 커다란 흐름도 '카와쿠보레이'가 동양적인 아방가르드를 들고 나왔을 때만큼 엄청난 변화가 있다. 이 새로운 트랜드의 시작은 '알렉산더 맥퀸'이 했지만, 이후에 디자이너들은 마치 '카와쿠보레이'의 디자인 발상을 벨기에 디자이너들이 너무나 멋지게 풀어낸 것처럼 잘 풀어내고 있다. 영국의 젊은 디자이너들은 DTP에서 시작한 패턴에 대한 집중을 직조나 크

로서, 더 나아가서 새로운 디테일 작업으로 풀어내고 있다. 이러한 일련의 거대한 트랜드에 공통된 방향은 '미래적이며, 즐겁다!'

세계적인 경제 불황의 영향이든, 오랜 기간 트랜드를 끌어왔던 빈티지에 상반된 분위기이든, 요즘 컬렉션은 아티스틱한 핸드크레프트 작업이 다양한 방법으로 재미있고 즐겁게 표현되면서 컬렉션을 보고 있는 사람을 기분 좋게 만든다.

서울의 디자이너들은 어떤가?

자기만의 스타일을 고집하며 10년 전에 했을 것 같은 쇼를 하는 디자이너들과 글로벌 트랜드와 어렴풋하게 비슷한 컬렉션을 하고 있기는 하나 어딘가 자신의 스타일이 아닌 것 같은 어색한 컬렉션을 하는, 일부라고 하기에는 좀 많은 수의 디자이너들!

요즘 글로벌한 트랜드는 심각한 동양 디자이너들은 표현하기 힘든 유쾌함이 있다. 그래서인지 일본 디자이너가 득세하던 과거의 스타일에 익숙한 디자이너들은 더욱 어설퍼지게 되는 것 같다. 그리고 한국의 패션계는 너무 오랫동안 카피에 익숙해져서 자기가 카피를 하고 있는 것조차 느끼지 못하고 있는 듯 하다. 우리나라에 새로운 트랜드를 보여주는 컬렉션이 있다면 감각 있는 젊은 디자이너가 나오는데 도움이 될 것이다. 하지만 몇몇 디자이너의 수준 떨어지는 쇼나 해외 컬렉션의 아류같은 컬렉션은 안 하느니만 못하다.

우리가 세계시장에서 인정받지 못하는 이유는 분명하다. 디자인이 안 좋아서이다. 좋은 디자인은 두 가지 조건을 만족시키면 된다.

'예쁘고, 새롭고!'

'이상하고, 어디서 본 듯하고!'가 아니라, 예쁘고 새롭게 디자인을 하기 위해서는 열심히 고민해야 한다. 다른 컬렉션을 열심히 보기 전에 내가 보여주고 싶은 것이 무엇인지 생각해 봤으면 한다. '내 컬렉션이 글로벌 트랜드와 다르다고 홍보면 어떡하지?'라는 걱정하기 전에, 진짜 내가 보여주고 싶은 것이 무엇인지 더 고민하면 좋은 컬렉션이 될 것이다.

보여 줄 게 없으면 컬렉션은 그만 두고 장사나 하고……

한국의 패션 시장은 어떻게 될까?

2011년 11월 2일 주한 프랑스 국제전시협회 주최 컨퍼런스가 서울에서 열렸다. 디자인 관련자는 모두 알고 있는 프랑스의 세계적인 전시회 단체장들이 한국을 찾아와 참가를 권유하는 홍보를 한 것이다.

격세지감!

파리 전시장에서 한국이라는 나라를 설명하기조차 힘들었던 시절이 있었는데 이제 그 선망의 대상이 스스로 한국을 찾아와 자기들에 대한 설명을 하고 있는 모습을 보게 되다니 감개무량하다.

그런데 왜 그들은 한국을 찾아 왔을까?

한국에 훌륭한 패션디자이너가 있어서? 아니면 전시에 참가를 시키고 싶은 브랜드라도 있나?

유럽에서 한국 시장에 관심을 갖는 이유는 한국의 유럽 브랜드에 대한 소비력에 있다. 한국에서 유럽 명품 브랜드의 매출 성장은 기적에 가깝다. 샤넬, 구찌, 루이비통의 매출은 매해 20~50%씩 성장한다. 그리고 올해 7월부터는 EU FTA가 발효되었다. 그렇다고 명품이 가격을 내릴 이유는 없고, '관세가 없어져도 소비자는 더 올릴 계획'이라는 기사는 본적이 있다. '한국 소비자는 비싸야 잘 팔린다'

며……. 지금까지 어정쩡한 가격으로 한국시장에 들어오기 애매한 브랜드들도 이제는 들어올 수 있는 여건이 되었다. 그러면 이 애매한 브랜드들은 어떤 이력을 가지고 있을까?

한국 소비자들이 환장하는 명품? 아니죠! 그럼 SPA형 브랜드라고 불리는 중저가 대형 패션 브랜드? 그도 아니죠! 그들은 바로 전시회 출품을 기반으로 성장한 홀세일 브랜드들이다. 참고로 이미 국내 시장에 자리를 잡은 대표적인 유럽 홀세일 브랜드는 바네사 브루노, 이자벨 마랑, 자딕엔 볼테르, 마쥬, 산드로 등이 있다.

우리나라에서 해외 패션 전시회에 참가하는 브랜드의 비율은 전체 참가업체의 1%가 되지 않는다. 판매는 0.01%도 되지 않을 것이다. 하지만 세계의 홀세일 마켓을 노리고 도전하는 한국 업체들은 매년 늘어나고 있다. 세계 패션 시장의 중심은 홀세일 마켓에서 명품 시장과 이보다 더 커졌고, 아직도 빠르게 성장중인 SPA형 패션 시장으로 옮겨간 지 오래되었다. 하지만 끊임없이 새로운 것을 추구하는 패션의 본질이 사라지지 않는 한, 홀세일 브랜드는 계속 존재할 것이며 언젠가는 다시 제자리를 찾을 것이다. 그러나 당장 유럽의 홀세일 브랜드들이 판매처를 확보하기는 매우 힘들어졌다. 그들은 파리에서 바이어를 기다리고만 있을 수는 없다는 사실을 잘 알고 있다.

그렇다면 한국의 패션 시장은 현재 어떤 상태인가? 소위 명품이라는 유럽의 고가 브랜드에 미쳐버린 소비자들 덕분에 정말 빠른 시간에 한국의 백화점은 글로벌화가 되었다. 서울에 있는 백화점의 수

입 브랜드 점유율은 50%에 육박한다고 한다. 그리고 대형 쇼핑몰 1층은 글로벌 패션 브랜드로 채워졌다. 다시 말하면 한국의 로컬 브랜드가 10년 동안 샵인샵 영업망에서 30% 이상 철수 당했다는 얘기다. 매우 힘들어진 상황이지만 앞으로 국내 브랜드의 유통업체 점유율은 30% 수준까지 줄어들 가능성이 있다. 이렇게 국내 브랜드가 쫓겨난 공간을 채우게 될 해외 브랜드는 명품이나 글로벌 패션 브랜드가 아니라 홀세일 브랜드이다.

프랑스 전시협회가 한국을 찾은 이유는 우리나라 브랜드의 전시 참가보다, 국내 마켓에 자국의 브랜드를 소개하기 위한 목적이 더 크다. 돈이 없어 명품을 사지 못하는 한국 소비자가 유럽의 중가 브랜드를 구매하는 것이 아니라, 한국의 로컬 브랜드가 채워주지 못한 디자인에 대한 요구를 그들이 채워주게 될 것이다. 그렇다면 우리는 어떻게 해야 하나?

글로벌화를 막는 것은 강물의 흐름을 바꾸려 하는 짓이다. 어쩔 수 없이 개방되어버린 시장을 지키기 위해서는 빨리 경쟁력을 키워야 한다. 최우선은 디자인력을 키우는 일이다. 이것은 전세계 디자이너들과 경쟁하면서 얻게 된다. 어차피 열린 시장을 두려워하지 말고 그들과 경쟁해서 이겨야 한다. 그런데 개인 디자이너들은 모든걸 걸고 해외로 나가려 하는데, 정작 시장을 뺏기게 된 기업은 글로벌 시장 개척에 적극적이지 않은 것 같다. 한국이라는 작은 시장에서 안일한 대처만 하지 말고 경쟁에 나서라! 당장에 힘들면 디자이너라도

키워라!

결국, 디자인 싸움이다. 소싱이나 마케팅은 그 다음 문제다.

디자이너가 되고 싶은 아이들, 하지만 되기 싫은 아이들!

의상전공 학생들은 고학년이 되면 현장실습을 나간다. 나도 현장실습과목을 맡아 7년째 지도를 하고 있다. 처음에는 여러 형태의 기업에 학생들을 보낼 수 있었지만, 최근에는 정부에 취업장려정책 때문에 규모가 있는 업체에는 현장실습을 보내는 것이 어려워졌다. 취업장려정책은 기업들이 일단 많은 수의 인턴을 뽑지만, 결국 정사원이되는 인원은 과거와 다르지 않아 인턴만하고 직업을 구하지 못하는사람이 늘어나게 되었다. 그리고 우수한 학생들을 다른 기업에 뺏기지 않기 위해 경쟁적으로 같은 기간에 장기간 실시하기 때문에 학생들은 인턴을 하면서 다른 기회를 잃어버리게 되는 경우도 많다.

덕분에 방학이라는 한정된 기간에 단기로 학생 인턴쉽을 받아주는 기업은 줄어들었다. 기업과 학교가 연계하여 좋은 인턴쉽 프로그램을 만들었으면 하지만, 이것은 다음 기회에 이야기 하겠다.

이번에 하고 싶은 이야기는 현장실습을 다녀온 학생들이 느끼는사회에 대한 생각이다. 학생들이 처음 경험하는 사회에 대한 기억은그 학생의 미래에 큰 영향을 미치게 된다. 졸업 후 직업의 선택이나

지금까지 가지고 있던 꿈에 대한 현실에서의 실현 가능성 등을 알아 가는 중요한 경험이다.

그런데, 한 번 현장실습을 다녀오면 희망 직종에 대한 기대가 떨어지는 경우가 많다. 특히, 디자이너가 꿈이었던 학생이 기업 디자인실에 현장실습을 다녀오면, 디자이너를 포기하는 경우가 종종 있다. 실제로 디자인을 하고, 만들어지는 과정을 보고, 자신이 디자인을 하기에는 감각이 없고 실력이 부족하다고 생각해서 진로를 바꾸는 경우는 거의 없다. 가장 많은 이유는 오랜 기간을 디자인실 막내로 지낼 자신이 없는 경우고, 두번째는 만들어지는 제품들이 노골적으로 카피되고 있는 현장을 보고 많이 실망해서다.

현실은 학교에서 배운 것과 많이 다르다고 수없이 이야기는 해주지만, 듣고 상상했던 상황과 실제 상황은 엄청난 차이가 있다고 느끼게 된다. 도제식의 디자인실에서 언니의 김밥을 잘못 사왔다고 깨지는 막내를 보는 것은 충격적일 것이다. 디자인실의 모든 옷이 오리지날이라고 불리는 샘플이 있다는 것을 안 순간, 자기가 디자인을 해봐야 만들어질 가능성은 없다는 것을 금방 알아채지 않을까?

쇼핑몰을 돌아보며 가격에 맞춰서 옷을 고르다 보면 저렴한 한국 브랜드의 옷은 그래도 카피 잘한 옷이 그나마 입을 만하다고 생각하게 되는 건 정말 안타까운 일이다. 한국 브랜드 옷을 사면서 되도록이면 아무런 장식이나 프린트가 없는 것을 찾는 사람이 나 뿐일까?

사족 같은 디자인 포인트는 카피의 의혹에서 벗어나고 싶은 애절

한 손짓 같아 보인다.

우리나라 브랜드가 고유의 스타일을 갖기 위해서는 디자인을 할 수 있는 좋은 환경이 필요하다. 1980년대는 그나마 엠디나 마케팅의 전문화가 이루어지지 않아서 브랜드 조직에서 디자인실에 의존도가 높았고, 상대적으로 디자이너들이 좋은 대우를 받았었다. 하지만 지금은 디자인 외에 다른 것이 더 중요하다고 디자이너 외의 사람들이 생각하고 있다. 글로벌 브랜드는 시스템이라며, 우리도 잘나가는 브랜드를 만들려면 디자이너보다 마케터나 엠디가 중요하다고 믿고 있다.

이 믿음은 심각한 오류라고 여러 번 얘기했다.

디자이너들의 성향은 사회성이 좋거나 계산적이지 않다. 그러니까 사회에서 만난 사람과 쉽게 친해지거나, 어떻게 하면 돈을 벌 수 있는지에 대한 정보수집 능력이 일반인보다 상당히 떨어지는 뇌구조를 가지고 있다. 만약 디자이너가 계산이 매우 빠르고 사회성이 뛰어나다면, 그 디자이너에게는 진짜 디자인 잘하는 애인이 있던가, 아니면 사기꾼이 분명하다. 이렇게 현실성 떨어지는 디자이너들을 잘 팔리는 제품 디자인 개발에 몰아붙이면, 결국은 새로운 디자인을 하려는 의욕이 사라지게 된다. 여기에 덧붙여 디자인실 안에서 선배들로부터 물려받은 고약한 도제식 관습은 이제 막 사회에 첫 발을 내딛으려는 요즘 신입들에게 진로를 변경할 만큼의 분노를 만들기도 한다.

2012년이 한 달 남은 이 시점에 디자인실 팀장의 놓친 때꺼리를

위해 김밥 심부름을 하러 간 것 만해도 충분히 성실한데, 어떤 종류의 김밥을 사오라는 설명도 없이 아무거나 사오라고 해 놓고 '넌 감각도 없냐!'라는 충격적인 질타와 함께 던져진 김밥이 자기 신세처럼 보일 가능성은 충분하다.

현장실습을 다녀온 제자들이 '교수님! 정말 디자이너들은 대단한 것 같아요! 저도 열심히 해서 선배들처럼 훌륭한 디자이너가 되고 싶어요!' 뭐 이런 소리를 들어야 하지 않겠나. 그러면 나도, '그렇지! 멋있지! 역시 디자이너는 최고의 직업이야!' 라고 얘기를 할 수 있어야 하지 않겠는가!

'그래도 꿈을 버리지 마라. 다른 직업도 별거 없어!'라고 달래며, 재능 있는 제자들이 디자이너를 포기하지 않기를 간절히 부탁하는, 디자이너였던 교수는 슬프다.

외국에다 팔아라

연말이 되면 보고 싶은 사람도 많고, 모임도 많고, 안부 메세지도 많다! 이맘때쯤 이런저런 송년회모임을 가지다 보면 피곤하기도 하다. 하지만 이 정도의 피곤함이 사랑하는 사람들을 만나서 나누는 정에 비할 바는 아니다. 그런데 금년 송년회에서 만난 사람들이 회사 얘기를 거의 하지 않는다. 전에는 올해 일이 잘 되었다고 자랑하는 친구들이 꽤 있었는데 올해는 아무도 자랑질을 하지 않는다.

내 주변인들은 모두 패션인들이다. 매출 얘기가 나오면 다 안 좋다는 공감대로 위안을 삼고 만다. 한 달 전쯤에 브랜드들은 날씨가 도와주질 않아서 겨울상품이 안 팔린다고 생각했다. 그런데 이젠 날씨가 많이 추워졌는데도 장사가 안된단다. 경기침체로 옷 장사가 안되는 것 같다. 그런데 이놈의 경기침체로 장사가 안 된다고 얘기한 것이 하루 이틀 일이 아니다. 꽤 오래 전부터 장사가 안 되는 이유를 경기 탓으로 여겼다. 내수 경기가 안 좋으니까 옷 장사가 안 되는 것이라고 생각했다. 그렇다면 패션시장 내수 규모가 진짜로 줄었나? 그런데 아무리 찾아 봐도 패션시장규모가 줄었다는 얘기는 없다. 오히려 매년 증가했다는 기사만 있다. 이상하다? 소비는 줄지 않았는

데 계속 장사는 안 된다.

경기침체로 장사가 안 된다고 하는 사람들은 대부분 소규모 브랜드 사업을 하는 사람들이다. 대기업이나 해외 브랜드와 관련된 사람들은 이런 얘기가 없다. 그러니까 중소기업형 로컬 브랜드 관련 업종만 안 되는 거다! 그렇다면, 전체 규모가 계속 성장했다는 뜻은, 잘 되는 곳은 더 잘 되고, 안 되는 곳은 더 안 되고, 수입 브랜드는 잘 되고, 국내 브랜드는 안 되고, 대기업은 잘 되고 납품업자는 안 되고…… 뭐 이런 얘기다. 정말 그지 같다.

몇 년 전만 해도 패션산업은 섬유산업과 한 덩어리로 묶여서 사양산업이니, 인건비 따먹기니 이딴 식으로 매도 당했었다. 그런데 자라, 유니클로 같은 의류회사가 매출액이 조 단위라는 것을 알고부터는 대기업들 모두! 하나같이! 똑같이! SPA(제조와 유통이 통합된 의류전문점)형 브랜드를 만들겠다고 나섰다. 실제로 자라의 올해 매출이 20조 가까이 될 거라고 하니 브랜드 하나가 우리나라 패션규모의 반정도의 매출을 하는 셈이다. 대기업 장사치들이 그냥 넘어가긴 힘들 것 같다.

그런데 SPA형 브랜드가 들어와 우리나라 중소기업 브랜드, 시장 상인, 다 죽어가고 있는데, 거기다가 국내 대기업까지 SPA형 브랜드를 만들면 어쩌자는 건가? 유럽이 경기침체로 패션 브랜드가 매물로 많이 나왔단다. 이 매물에 가장 관심을 갖은 곳은? 바로 한국의 대기업이다. 그거 사다가 수출 할려고? 제일모직에서 사들인 해외 브랜

드가 가장 큰 매출을 일으키는 나라는 바로 한국이다. 해외 브랜드 들여다 팔고, 비슷한 거 만들어 팔고, 아예 브랜드를 통째로 사들여 팔고…….

쫌 외국에다가 팔아라!

올해 우리나라 최고의 이슈는 한미 FTA가 아닐까 싶다. 모두들 자동차와 농산물 얘기들이다. 종종 섬유 얘기도 하긴 하지만 패션 얘기는 없다. 패션은 그저 사치품일 뿐이며 경제에 미치는 영향도 그렇게 크지 않다고 생각하는 것 같다. 하지만 패션을 하는 사람들이 과소비를 부추긴 적도 없고 국내 브랜드 중에 과소비의 대상이 될만한 브랜드도 없다. 한미 FTA에 찬성을 하는 섬유업계 종사자들은 수출에 대한 기대를 가지고 있는 듯하다. 하지만 이미 생산 설비가 다른 나라로 옮겨가고 오리지널 컨텐츠가 없는 회사들이 팔 수 있는 것이 과연 있을까?

패션업계는 FTA 이전부터 급속히 국내시장을 해외 브랜드에게 잠식 당했다. 우리나라는 이미 패션시장의 50% 이상을 해외 브랜드에 내주었다. 이것을 주도한 것은 대기업이다. 그리고 이제 FTA라는 고속도로도 뚫어 주었다. 국내 백화점들이 해외 백화점과 구별이 안 될 정도로 바뀐지 그리 오래되지 않았다. 이제 붐이 되어버린 쇼핑몰들은 아예 1층에 들여올 브랜드를 정해 놓고 나머지를 채운다. 곧 로드샵도 해외 브랜드로 가득 찰 것이다. 내가 학창시절 꿈꾸었던 패션 강국의 꿈은 신기루처럼 사라지고 우리나라는 패션 식민지가 되

어간다.

하지만 지금부터 다시 시작해야 한다. 이제는 우물안 개구리처럼 구태의연한 생각으로는 살아 남기 힘들다. 국내에서도 아무런 어드밴티지 없이 해외 브랜드와 싸워야 한다. 한국 브랜드라는 태생은 해외 뿐만 아니라 국내에서도 약점으로 작용한다. 결국 최후의 승부는 디자인이다. 국내 브랜드들은 경기가 안 좋아서 장사가 안되니까, 디자인 개발이나 해외시장 개척에 더욱 소극적이 되고, 이것은 다시 경쟁력 약화로 악순환이 반복된다. 이젠 이를 악물고 신상품을 개발해야 한다. 카피를 하더라도 대충하지 말고 원래 것보다 훨씬 예쁘게 만들어야 한다. 언제까지나 한국 소비자들이 고려청자와 샤넬 백을 구별 못하진 않을 것이다. 아직은 소유욕과 과시욕에 눈이 멀어 외제라면 일단 좋을 것이라고 생각하고 마구 사들이고 있지만, 곧 정신을 차리고 나면 그때는 정말 좋은 옷이 어떤 옷인지 구별할 수 있는 능력을 갖게 된다. 그때도 소비자에게 외면 당하는 국내 브랜드가 있다면, 그 브랜드는 디자인은 엉망인데 다다구리로 간신히 명목을 이어 왔었다는 것을 증명하게 되는 것이다 …….

오늘 인터넷에 이케아가 한국에 직진출한다는 기사가 떴다. 이케아는 40조의 매출을 하는 세계 최고의 가구 회사다. 이케아가 잘 팔리는 이유는 DIY가구라서 일까? 아니다! 디자인이 예뻐서다! 지금 한국의 가구회사들은 시험을 치기 전날 같은 심정일 것이다. 공부를 얼마나 열심히 했는지는 몇 년 안에 알게 된다. 가구업계가 패션업계

보다 시험공부를 열심히 했기를 빈다. 이케아의 고향 스웨덴, H&M 도 스웨덴 출신 그리고 스웨덴은 인구 천만이 안 된다.

우리도 할 수 있지 않을까?

국내 디자이너와 브랜드는 더욱 열심히 디자인 개발에 힘쓰고, 대기업들은 기왕에 사온 브랜드, 해외에 잘 팔아서 해외 마케팅 능력 키우고, 그 경험으로 우리나라에 브랜드를 세계시장에 팔아주었으면 좋겠다. 그리고 해외시장 개척한 후에 팔 수 있는 국내 브랜드 디자이너들도 있어야 할 테니까 지금은 그들을 좀 도와주시고!

한국에 빙신같은 패션인들은
한방에 훅 간다

애타게 서울시의 도움을 청하던 패션계 사람들의 바램은, 서울시 관계자 한 마디 말로 훅~ 날아가는 사상누각이었다. 한국 패션에 대해 애정을 가진, 아니 패션계에 대한 예의를 갖고 있는 공무원은 없었다! 멍청한 한국 패션인들이 그렇게 욕을 먹어가며 10년을 끌어온 애증의 결과물은 언놈의 가벼운 결정으로 사라질지도 모르는 지경이 되었다.

어처구니가 없어서 뭐! 할 말이 없다. 이번 패션센터 사건은 너무나 확실한 몇 가지 사실을 알려주고 있다.

첫째, 패션인들은 멍청하다. 우리 일을 공무원이 다 해줄 것이라고 믿다니!

둘째, 공무원은 또라이다. 돈들고 흔들어서 자생적인 민간 단체를 모조리 망쳐 놓더니, 이번엔 싹부터 열매까지 한꺼번에 잘라버릴 생각을 한다. 대단하다.

셋째, 서울시는 패션 디자이너를 키울 생각이 없었다. 전시행정 중에 하나라고 생각하지 않았다면 이제 시작한 일을 이렇게 쉽

게 걷어버리려 할 수 있나?

넷째, 서울시 공무원은 패션이 치워버려도 되는 사치조장산업이나 흉칙한 무엇으로 생각한다.

다섯째, 공무원과 뭔가를 도모하려면 확실한 압력 단체가 필요하다!

이런 황당한 일이 생기지 않으려면 이제 패션계도 뭉쳐야 하지 않을까? 우리나라 공무원 중에 한국 패션 중흥에 사명감을 가지고 일하는 사람이 있나? 어차피 임기 끝나면 떠나는 철새들이 무슨 사명감이 있을 수 있겠나. 결국 공무원이 무서워 하는 것은 여론이다. 한 업종의 공통된 의견이 있다면 공무원이 무시할 수는 없다. 패션계도 뭉쳐서 한목소리를 내자. 뭉치지 못하고 몇몇이 떠들어봐야 뒷담화밖에 안된다.

패션계 사람들이 일반적이지 않다는 사실을 우리 모두 알고 있다. 맘에 들지 않는 다른 그룹의 패션인들과 함께 한다는 것이 많이 어색하겠지만, 서로를 죽이고 싶은 것은 아니지 않나? 지금 사태를 보아선 죽을 힘을 다해서 추진하던 일이 패션계와 관련없는 누군가의 결정으로 순식간에 사라질 수도 있을 것 같다. 그럼 누구는 화병으로 죽을 수도 있다.

더 이상 말도 안되는 일이 생기기 전에 뭉쳐야 한다. 폼 안나게 피켓을 들고 시위할 필요도 없다. 그냥 동참만 하면 된다. 이미 자리 잡으신 선배님들부터 이제 의상디자인학과에 합격한 새내기들까지 우

리의 미래를 위해서 노력해야 한다. 이정도 확실한 증거를 보았으면 어떻게 해야 할지 모두 다 알고 있을 것이다.

패션에 조금이라도 관련이 있는 공무원이라면 잘 생각하시길 바란다. 당신은 디자인을 할 수 없듯이 패션계 일에 아무것도 결정할 수 없다. 물어보고 결정해주시길 바란다.

그리고 제발 그냥 좀 도와줘라. 뒤에서.

세계적인 브랜드를 만드는 방법

파리에서는 '후즈넥스트 프레타포르테' 기성복 전시회가 열렸다. 전시회 기간 직전 베를린에서는 '브레드엔버터'가 열렸고 동기간 중에 '캡슐'이라는 새로이 주목 받는 캐주얼 전시회도 열렸다. 유럽에서 열리는 많은 전시에 많은 한국 브랜드가 대박을 꿈꾸며 참가하고 있다. '후즈넥스트'에도 아이패션 연구소의 디지털 브랜드 '아바타메이드'를 포함하여 30여 개의 브랜드가 참가하였다. '아바타메이드' 아일랜드, 이탈리아, 미국 등 5개 나라에서 8건의 현장 오더를 받았다. 두번째 참가치고는 괜찮은 성과라고 생각했다. 그러나 여러 곳의 전시장을 돌아보면서 나는 전과 다른 유럽시장의 거대한 벽을 느꼈다. 한국 패션 브랜드가 해외시장에 도전한 지 이미 20년이 되어간다. 그런데 아직까지도 성과가 좋은 것은 아니다. 왜일까? 왜 한국 브랜드들은 해외에서, 특히 유럽을 비롯한 서양권에서 성공하지 못하는 것일까?

해외 브랜드들이 출시한 새로운 상품들은 해를 거듭할수록 점점 더 자신들의 오리지널을 확고히 하고, 자신들만의 독특한 디자인을 개발하기 위해 노력하고 있다. 그러나 오리지널이 없는 한국의 브랜드는 어딘가 어색하고 허전해 보인다. 그렇다고 한국 디자이너가 동

양적인 복식이나 디테일을 그대로 표현한다면 패션의 주도 문명인 서양의 눈에는 동양 스타일 이상으로 보이지 않을 것이 뻔하다. 그렇다면 우리는 세계적인 브랜드를 만드는 것이 애당초 불가능한 일이란 말인가? 도대체 어떤 식으로 디자인을 해야만 서양 브랜드를 이길 수 있을까?

우리가 입고 있는 모든 스타일의 원조는 대부분 서양 브랜드의 대표 아이템에서 유래했다. 그리고 그 브랜드들은 아직도 그 아이템을 만들고 있다. 100년 200년의 역사를 가지고 있는 메이커도 수두룩하며, 그들의 히스토리와 오리지널리티는 강력한 마케팅 요소가 된다. 하지만 원조만 수십 개인 장충동 족발집과 서로 같은 브랜드를 카피해서 비슷비슷해져 버린 국내 로컬 브랜드를 보면, 서로의 정체성에 대한 존중이 없는 한국에서 100년 이상의 역사를 가지고 오리지널리티를 유지하는 브랜드가 나오기는 힘들 것 같다. 그렇다보니 한국에서 아무리 잘 나가는 브랜드를 가지고 나가도 어딘가 어색하다.

그렇다면 어떤 식으로 디자인을 해야만 하는가? 두 가지의 디자인 발상과 전개 방법이 있을 것 같다. 패션 전공자가 아니면 이해하기 좀 힘들겠지만, 한 가지는 전통적인 옷의 형태를 무시하고 인체와 의복 재료만 가지고 디자인을 하는 방법이다. 전통적인 옷은 그 옷이 탄생하기 위한 환경이나 조건이 필요하다. 추운 북해 어부의 보온용 외투는 지역적인 특징을 가진 거친 원단과 두꺼운 장갑을 끼고도 여밀 수 있는 토글을 이용한 더플코트로 진화한다. 하지만 이러한 히

스토리를 가질 수 없는 경우는 아이디어만 가지고 디자인 해야 한다. 하얀 백지에 그림을 그리듯! 하지만 이럴 경우도 풍부한 문화적인 경험이 있는 사람이 훨씬 유리하기 때문에 척박한 한국에서 자란 디자이너는 상대적으로 불리하다. 그리고 심오한 동양사상에 알게 모르게 영향을 받은 한국 디자이너의 옷은 자칫 심각해지기 쉽다. 패션의 본질은 즐거움과 돋보이려는 욕구에 있기 때문에 심각한 디자인은 유행하는 특정 시기 외에는 외면 받기 쉽다.

그렇다면 또 하나의 다른 방법은? 이것은 새로운 이야기를 만드는 것이다. 백설공주가 꼭 숲에서 난쟁이들과 살 필요는 없다. 만약에 백설공주가 북극으로 탐험을 떠난다면? 서양의 공주 옷을 디자인하기 위해서는 왜 그들은 그런 옷을 입고 살았는지 진정한 문화적인 이해가 필요하다. 이것은 같은 문화권의 사람이 아니면 힘들다. 하지만 공주를 북극으로 보내 버리면 서양복식사 공부 좀 하고 상상력만 동원하면 훌륭한 아이템들을 만들어낼 수 있다. 게임처럼!

차별성 없는 비슷비슷한 디자인으로 백날 전시회에 참가해봐야 좋은 결과를 얻는 것은 힘들다. 성공하기 위해서는 방법을 바꿔야 한다. 우리나라에서 먹혔다고 해외에서 가능성이 있을 것이라는 안일한 생각으로 디자인을 해서는 바이어들에게 어필하기 힘들다. 해외 공략에 나선 많은 패션 브랜드들에게 한없는 지지와 응원을 보낸다. 다음 번에는 서양인들이 소름 돋게 할 새로운 아이템들을 만들어내기 위해 새로운 상상을 하자!

한국패션계가 날(飛) 수 있는
세 가지 비책

서울시와 디자이너연합회의 극적 타결로 서울컬렉션이 마무리되었다. 서울컬렉션이 중단될 수도 있다는 불안감에서 벗어나면서 이젠 진짜 고민을 해야 할 시간이 된 것 같다.

우리나라의 컬렉션의 목적은 글로벌 트랜드의 제안이 아니라는 것을 우리 모두 알고 있다. 우리나라 컬렉션의 진정한 목적은 새로운 디자이너의 발굴에 있어야 한다. 혹시 서울 컬렉션이 세계적인 컬렉션이 될 것이라는 망상을 갖고 있는 사람은 없으리라고 본다. 새로운 디자이너를 찾기 위해 서울컬렉션은 계속 되어야 하며, 이런 고귀한 목적에 어느 누구의 개인적인 욕망도 끼어들어서는 안 된다. 그런데 컬렉션이 계속 되고 가능성을 확인한 새로운 디자이너가 나타나더라도 디자이너의 탄생 이후에 발전해 나갈 단계별 발판이 없는 한국의 상황은 황당하기만 하다. 좋은 싹을 찾아놓고 말려 죽이는 꼴이다.

패션 디자이너의 성장 과정은 컬렉션을 통해 자신의 스타일을 발표하고 각종 전문 매스컴을 통해 대중과 전문가에게 가능성을 인정받고, 이런 인지도를 바탕으로 바이어들과 만나고, 소비자와 제품으

로 평가를 받게 되고, 다시 디자인을 보완하고 새로운 아이디어로 만들어진 작품을 컬렉션에 올리고…… 이런 일련의 단계를 반복하면서 탄탄한 브랜드로 다져지는 것이 아주 일반적인 디자이너 브랜드의 성장과정이다. 하지만 우리나라는 컬렉션이 끝남과 동시에 모든 것은 연기처럼 사라진다. 매스컴도, 바이어도, 소비자도 없다. 컬렉션은 컬렉션만을 위해서 존재하는 것이 아니다. 그러나 서울컬렉션을 오로지 컬렉션만을 위해서 존재하는 넌센스 같다.

이제 우리나라 패션계가 긴 고통을 벗어나 새로운 길을 모색하려는 시점인 것 같다. 이제부터 방향성을 정확하게 가지고 집중된 역량을 보여주어야 패션 후진국에서 벗어날 수 있다. 해결해야 할 문제점이 태산을 가릴 정도로 거대하지만, 이것만큼은 꼭! 해결했으면 하는 세 가지가 있다.

첫째는 컬렉션을 정확하게 평가해줄 수 있는 전문 매스컴의 탄생이다. 우리나라의 패션 전문지들은 컬렉션에 대한 어떠한 의견도 내놓지 않는다. 어느 누구도 어떤 컬렉션은 새롭고, 어떤 컬렉션은 진부하다고 평가를 하지 않는다. 그저 가벼운 설명과 컬렉션의 사진을 게재하는 것으로는 컬렉션을 준비한 디자이너도, 그것을 바라보는 패션인도 발전할 수 없다. 잘못된 평가라 하더라도 그 평가에 대한 왈가왈부만으로도 디자인의 발전을 가져올 수 있다. 확신을 가지고 컬렉션에 대하여 논할 수 있는 언론이 있어야 컬렉션이 진화할 수 있다.

둘째는 패션진흥을 위한 정부지원에 대한 문제다. 우리나라에는 패션산업과 관련된 여러 가지 정부지원이 있다. 그런데 집행하는 주관기관도 다양하고, 지원목적도 너무 다양하며, 선정과 평가의 방법도 중구난방이다. 물론 기관마다 패션을 위해 다양한 지원을 해주는 것은 고마운 일이다. 그러나, 결국 수혜집단은 하나이며, 얻고자 하는 목적도 하나다. 수혜집단은 패션 브랜드, 종국의 목적은 글로벌 브랜드를 만들어 국가에 이익을 가져오는 것! 이것이 아닌가? 그런데 왜! 지원은 조금씩 다른 목적으로 여러 가지 제목으로 일관성 없이 진행되어야 하나? 가장 근본적인 이유는 비전문가 집단인 기관의 담당자가, 수시로 바뀌는 최고 책임자의 의중에 따라 지원계획을 수립하기 때문이다. 전문가 집단이 스스로 최선의 방법을 찾도록 하고 그 계획을 지원하는 진정한 지원자의 입장이 되어야 하지 않을까? 성장 단계별로 체계적인 지원을 하여 종국의 목표에 도달할 수 있도록 하여야 한다.

마지막은 패션계의 대동단결이다. 원래 패션계 사람들은 자기 생각이 너무 강해서 화합하지 못한다. 하지만 사분오열하여 각자의 입장만을 주장하는 패션계는 노숙자 모임만도 못한 교섭력을 가지고 있었다. 이번 사건도 이러한 결과를 극명하게 보여주고 있다. 그런데 패션계의 결집력 부재는 선후배간의 문제가 크다. 다른 유사집단의 결속력에 비해 너무 미비한 선후배간의 관계는 소중한 경험을 잃어버리고, 새로운 감각과 소통할 통로를 막아버리는 결과를 만들었

다. 이런 이유는 후배에 있다고 보지 않는다. 얻을 것이 있어야 관계는 유지된다. 경험이든, 돈이든, 애정이든…… 얻을 것이 없거나 얻을 수 없는 것은 같은 결과이다. 이제는 내어주고 밀어주어야 할 때다. 비슷한 꿈을 가지고 있는 패션계는 가족이다. 가족에게 대우받고 인정받지 못하는 구성원이 사회에 나가 성공할 수 있을까? 아무리 힘들고 어려워도 가족의 응원이 있다면 끝까지 도전해 볼 용기를 낼 수 있다.

어렵게 만들어진 디자이너 연합회가 한국 디자이너들의 울타리 역할을 잘 해 나가길 진정으로 바란다.

'지금 파리는 한국 브랜드 붐이다!'

오랜만에 만난 파리 쇼룸 운영자는 이렇게 말했다. 그동안 파리를 찾아온 한국 디자이너들과 그들을 지원한 한국 정부의 노력으로 파리는 한국 브랜드 붐이다. 이제는 유럽의 백화점이나 유명한 멀티샵에서도 한국 브랜드의 상품을 찾아보기가 그리 어렵지 않다. 한국 브랜드의 디자인이 좋아진 것도 이유가 되지만, 우리와 비슷한 정서를 갖고 있는 동양 브랜드의 경쟁이 약해진 것도 원인인 듯하다. 중국은 경제적으로는 성장을 했지만 세계 패션트랜드를 주도할 수준이 되려면 아직 많은 시간이 필요할 것이다. 우리보다 먼저 유럽에 진출해서 약간의 성공을 거두었던 일본은 자국의 경제사정이 안 좋아 지면서 정부지원이 줄고 자국내의 구매력도 많이 약해져서 적극적인 해외공략은 당분간 어려울 것 같다.

이제 트레이드쇼장에서 한국 브랜드를 찾는 것은 어렵지 않다. 그러나 쉽지도 않다. 이유는 한국 브랜드가 세계적인 패션흐름을 잘 파악하고 상품을 만들기 때문에 해외 브랜드와 쉽게 구별이 되지 않는다. 예전에 어딘가 무겁고, 심각하고, 글로벌 브랜드와 다른 색감

을 가지고 있어서 현지 브랜드와 쉽게 구별되었지만, 이제는 그런 수준은 벗어난 지 오래 되었다. 하지만 이제부터가 문제다!

유럽 패션계 사람들이 한국 브랜드의 상품에 대한 이미지는 '착하고, 정직하고, 열심히 만든 옷' 이라고 말한다. 일반적으로 패션을 하는 사람들은 '독특하다, 이상하다, 튄다'라는 수식어가 붙는 것이 당연하다. 그런데 현지 사람들이 보는 한국 브랜드의 이미지는 그렇지 않은가 보다.

브랜드의 이미지가 착하다?

브랜드가 착해 보인다는 것은 컨셉이 확실하지 않다라는 뜻이다! 한국 브랜드가 해외 브랜드와 구별되지 않을 정도로 글로벌 트랜드에 접근한 옷을 하고는 있지만, 다르게 말하면 '섞여 있어도 찾을 수 없을 정도로 개성없는 옷을 하고 있다'란 의미도 된다.

나쁜 옷을 해야 한다.

100미터 밖에서도 알아볼 수 있고, 한 번 본 사람은 잊지 못하고 다른 사람에게 브랜드의 이야기를 할 수 밖에 없는 나쁜 옷!

'한국 브랜드가 붐이다.'

이 말은 '한국 브랜드가 잘 되고 있다'란 뜻도 있지만 '주목받고 있다'라는 의미가 더 강하다. 주목받지 못할 때는 어떤 짓을 하더라도 잘 기억하지 못한다. 그래서 적당히 시간이 흐르면 과거를 청산하고 새로 시작할 수 있다. 하지만 주목받기 시작하면 사람들은 기억하고 이미지를 규정하기 시작하며 대상에 대하여 토론한다. 지금 한국

브랜드를 주목하기 시작했다는 말은 지금부터 쌓아가는 이미지가 앞으로 세계 시장에 진출할 후배 디자이너가 안고 갈 한국디자이너의 이미지가 될 것이란 의미다. 어떤 이미지를 만들어야 새롭게 세계로 나가는 후배들이 좋은 출발선에 설 수 있을까? 잘 팔리는 옷, 비싼 옷, 착한 옷?

글을 쓰고 있는 곳은 파리 후즈넥스트 전시장이다. 2500개의 브랜드가 판매를 하고 있다. 올해도 여전히 경기는 안 좋고 찾아오는 바이어 숫자는 줄었지만, 50년 전이나 지금이나 여전히 패션하는 사람들은 여기 모여서 웃고 떠들고, 어떻게 하면 자신의 브랜드를 예쁘게 보이게 할까 고민하며 마네킹을 입혔다 벗겼다 하고 있다. 바이어들이 하는 일도 달라진 것은 거의 없다.

전시하고 있는 브랜드 중에 이곳을 찾은 5만 명의 바이어들의 기억에 남은 브랜드는 얼마나 될까? 그리고 그 중에 한국 브랜드의 숫자는 얼마나 될까? 여러가지 의류 유통형태가 생겨났지만 후즈넥스트 같은 홀세일 유통은 계속 될 것이다. 한국 브랜드의 참가도 계속 될 것이다.

언젠가는 전세계 바이어가 첫날 꼭 오더를 해야 하는 명단에 한국 브랜드의 이름이 가득 차기를 진심으로 바란다.

패션쇼에는 가끔 황당무계한 미래의상이 출현하기도 한다. 컴퓨터 키보드를 붙인 옷이나, 소매에 여러 가지 버튼 장치를 달거나, 요즘은 스마트폰까지 옷에 붙여서 나오기도 한다. 이런 옷들을 미래의상이라고 말할 수는 없을 것 같고, 그저 기획자의 억지와 디자이너들의 테크놀로지에 대한 이해부족이 만들어낸 헤프닝 같다. 그냥 비싼 노트북 하나 들고 나오면 훨씬 멋있을 텐데. 진정으로 기술의 진보를 이해하고 미래지향적인 패션 상품을 만들어내기 위해서는 패션 제품이 제작되는 과정과 그 과정에서 어떤 발전이 있어 왔는지 살펴볼 필요가 있다.

먼저 패션제품의 구성을 살펴보면, 기본 재료는 원단이나 이와 유사한 가죽 등이다. 이것을 누군가 디자인하고, 디자인된 형태로 재단하고 봉제한다. 그리고 매장에서 판다. 그렇다면 디자인, 생산, 판매 과정은 얼마나 개발되고 진보되었을까? 소재는 이미 충분히 개발되어 우주여행 같은 특별한 경우를 제외하면, 일상에서 필요로 하는 기능은 대부분 개발되었다. 특히, 아웃도어룩이 유행하면서 많은 소재개발을 유도했다. 제작 가격도 충분히 자동화되어 한정된 원재료

안에서 더 내려갈 여지는 별로 없어 보인다. 이제 소재개발의 이슈는 가격이나 기능성 보다는 환경보호에 집중하는 경향이 있다. 친환경이나 리싸이클 제품의 활용이 생산자나 소비자 모두에게 관심의 초점이 되고 있다. 결국 소재개발에서 가격이나 기능성의 이슈는 줄어들고 있다.

'봉제'는 어떨까? 패션계에서는 '미싱'의 발명 이후 더 이상의 의류생산기계의 발전은 없었다고 말한다. 그만큼 패션은 오랜 기간 노동집약적인 사업으로 발전했고, 기계적인 새로운 메커니즘은 없었던 것이 사실이다. 물론 새로운 IT기술을 이용한 시스템 개발이 많이 있기는 하지만, 제조 회사들은 그보다는 싼 노동력을 찾아서 세계의 각지로 봉제공장을 이동하는 양상을 보였다. 중국에서 인도로, 이제는 아프리카로, 인건비가 올라가면 인건비가 더 싼 곳으로 생산장소를 바꾸는 방식이 기계나 장비의 개발보다는 훨씬 유리했다. 하지만 몇 년 안에 더 이상 싼 노동력을 찾을 수 없다면 결국은 자동화를 위해 장비의 개발에 집중할 것이다. 실패하면 옷값은 올라갈 것이다.

현재 유통중인 의류제품은 원재료나 봉제비보다 유통비가 훨씬 비싸다. 제품생산에 들어가는 비용보다 홍보를 위한 비용이나 매장관리비용 부분이 훨씬 많다면 제품 자체의 값어치는 떨어질 수 밖에 없다. 의류판매를 위한 장소인 '매장'은 오래 전에는 그냥 의류 제작자의 집인 경우가 많았다. 주거지역에 있던 옷가게가 메인 상권으로 나오면서 매장유지비용이 증가하기 시작한다. 이러한 매장비용의 증

가를 줄인 획기적인 방법이 백화점처럼 1층에만 있던 점포를 2층, 3층으로 올리는 것이다. 현재 SPA형과 유사한 대형의류매장의 경우도 이와 유사한 방법을 사용한다. 도로에 인접한 일층 매장에 윈도우를 포함한 출입구 전면이 매장의 크기로 보이지만, 2, 3층을 매장으로 만들어서 소비자를 위층으로 혹은 안쪽 깊숙한 곳까지, 또는 지하까지 영업의 면적이 확대되어 상대적으로 매장비용을 줄이는 효과를 준다. 하지만 이렇게 확보된 영업 공간도 결국은 건물의 가치만 올리는 결과를 만들었다. 그래서 여전히 매장비용은 의류상품의 본질적인 가치인 소재와 봉제료에 비해서 훨씬 많은 부분을 차지하고 있다.

결국 패션제품은 옷을 만들기 위해 필요한 옷감, 노동력, 디자인 외에 매장과 홍보비용이 훨씬 많은 부분을 차지한다.

최근 30년 동안 패션계의 최대사건은 온라인 마켓의 탄생과 SPA형 브랜드의 출현이다. 둘 다 옷의 본질에 대한 새로운 변화는 아니고 판매방식이나 생산방식에 대한 새로운 패러다임이다. 온라인의 탄생은 오프라인에서 구매한 패션제품에 얼마나 많은 매장비용이 포함되어 있는지 소비자들에게 알려주는 역할을 했다. 온라인쇼핑 탄생 초기에 온라인에서 판매되는 모든 제품은 오프라인에 비해서 훨씬 낮은 가격으로 소비자에게 판매되었고, 소비자들은 어리둥절하면서 이유를 알아가기 시작했다. 하지만 아직도 온라인에서 구매를 신청하면 백화점에서 판매사원들이 배송을 하고 브랜드는 온라인에서

판매하고도 거의 40%에 달하는 수수료를 백화점에 지급한다. 그리 오래가지는 못할 것이다. 그래야 할 텐데.

SPA형 브랜드는 마치 혁신적인 방법으로 유통구조를 개선하고 판매 가격을 낮추었다고 생각하지만, 결국은 대량으로 싸게 만들어서 한꺼번에 많이 파는 대형마트와 똑같은 방식이다. 온라인에 대한 이해는 더욱 본질에서 벗어난 것 같다. 사람들은 온라인을 새로운 백화점이 탄생한 것 같이 생각하는 경향이 있다. 새로운 유통망의 탄생! 그런데 온라인은 유통망이 아니다. 온라인 쇼핑몰이라고 말하면서 온라인도 쇼핑몰과 같은 성격으로 생각한다. 온라인은 정보망이다. 새로운 정보전달 방식! 일종에 전화와 비슷하다. 오프라인에서 실컷 구경해서 잘 알고 있는 나이키 신발을 온라인에서 구매 했다면 이것은 온라인에서 산 것일까 오프라인에서 산 것일까? 인터넷을 보다가 관심 있는 상품이 있어서 한참 온라인 몰에서 구경하고, 오프라인에서 진짜 상품의 상태를 확인하고 구매를 했다면 이것은 온라인에서 산 것일까? 오프라인에서 산 것일까? 온라인은 매장이 아니라 구매로 이어지는 소비자의 정보 습득과정에 한 가지 방법이다. 온라인의 탄생은 소비자가 제품을 구매하기까지 과정에서, 어디서 더 많은 정보를 얻고 결정하는 가에 대한 부분이 오프라인에서 온라인으로 이동하는 것을 의미한다. 또한, 정보의 습득이 구매에 충분했을 경우 소비자가 오프라인을 이용하지 않고, 정보 제공 당사자인 온라인에서도 직접구매가 가능하도록 기술적인 지원이 가능한 환경이 만

들어졌다는 의미다. 이제 오프라인의 본래의 기능 중에 제품정보 전달의 기능과 구매 행위에 대한 역할이 급격히 줄어들고 있다.

구매자의 수도 비슷하고 구매금액도 비슷한데 판매방식에 변화가 있다면 기존의 방식을 이용한 판매액은 줄어드는 것이 당연하지 않나? 앞으로 기존의 개념을 갖은 오프라인 매장은 확실히 줄어들 것이다. 대신 온라인에서 충분한 정보를 습득한 소비자를 위한 구매처로서의 오프라인매장과 온라인에서 판매하는 신상품을 실제로 체험해 볼 수 있는 장소로서의 매장, 그리고 의류와 그 외 패션상품의 구매를 오락으로 제공하는 엔터테인먼트 장소로서의 매장이 증가할 것이다.

온라인의 판매비중이 오프라인을 뛰어넘은 지 오래 되었고, 온라인 판매 상품 중에 50% 이상이 패션제품이라고 한다. 전세계의 대규모 소매 기업들은 그들의 매장을 온라인으로 확대시키기 위해 새로운 방법을 고안하느라 매우 바쁘다. 우리가 명품이라고 부르는 럭셔리 브랜드들도 그들만의 고급스런 방법으로 온라인 판매를 하고 있거나 준비 중이다. 한국에서는 아직 공식적인 온라인 판매를 하는 럭셔리 브랜드는 없다.

문명의 발달은 생활과 소비의 변화를 준다. 새로운 기술과 장비가 발명되면 거기에 어울리는 여러가지 주변 제품이 필요한 것처럼, 새로운 기술이 새로운 개념을 만들어내면 그것과 어울리는 생활방식이 생긴다. 전철에서 모든 사람이 고개를 숙이고 스마트폰을 보고 있

는 것처럼.

패션은 새로운 스타일을 만들어내는 첨단산업이다. 그런데 패션 디자이너들은 기계에 많이 약한 면을 보인다. 물론 디자이너가 컴퓨터를 굉장히 잘 사용할 필요는 없겠지만 문명의 발전이 사람의 생활과 무관하지 않고, 패션이 사람의 생활과 밀접한 관계가 있는 것이 당연하다면, 디자이너나 패션 관련자들은 생활환경의 변화에 민감해야 하고 미래를 예측할 수 있어야 한다.

요즘 영국의 젊은 디자이너들의 컬렉션을 보면, 예전에 보였던 어둡고 우울한 느낌은 찾아보기 힘들다. 주목 받는 컬렉션들은 활기차고 밝은 모습이 주를 이룬다. 경기가 안 좋아서 상대적으로 패션이 밝고 화려해졌다고, 늘 하던 대로 말해도 틀리진 않겠지만, 내가 보기에 지금 그들은 미래를 느끼고 있는 것 같다. 미래적인 스타일! 모니터에서도 잘 표현될 수 있고, 한 가지 컨셉에 집중되어 있고, 발상이 심각하지 않은.

내가 아는 방법만 옳다고 생각하면 할수록 새로운 방법에 대한 적응은 어려워진다. 아직도 예전방식을 고수하고 새로운 환경에 적응하지 못하는 디자이너는 트랜드를 주도하기 힘들 것이다. 지금 전세계의 소비자들은 우리와 똑같이 진보를 경험하고 있다. 우리 주변에서 일어나는 변화에 대하여 적극적으로 수용하고, 새로운 것을 제안하지 못한다면 아무것도 가지고 있지 않는 한국의 디자이너는 또 실패할 것이다. 컬렉션을 기다리지 말고 준비하자!

미래를 예측하고 미래환경에 맞는 디자인을 하면, 먼저 가서 기다릴 수 있다.

디자이너와 백화점

변함없이 컬렉션 기간이 돌아왔다. 전쟁기념관에서 패션쇼를 진행하다보니 축제 분위기는 약간 죽은 것 같다. 장소에 대한 얘기는 많이 나왔을 것이니 나까지 왈가왈부하고 싶지는 않다. 참여한 디자이너들은 여전히 기를 쓰고 새로운 상품을 디자인하고, 자~알 보여주기 위해 최선을 다하고 있을 것이 확실하다. 화려한 쇼가 끝나고 나면, 디자이너들은 쇼에서 선보인 옷을 어디에 팔 것인지 고민하게 될 것이다. 우리나라 브랜드는 어디에서 판매를 해야 하나?

우리나라의 패션시장은 아직도 백화점이 주를 이루고 있다. 쇼핑몰이나 온라인이 많은 부분을 차지하고 있지만, 기업들은 결국 백화점을 중심으로 판매 전략을 수립하고 시행하게 된다. 온라인 판매가 많이 늘었다고는 하지만 대부분 브랜드의 온라인 판매는 입점 되어 있는 백화점에서 운영하는 백화점 온라인 몰에서의 판매가 주를 이룬다. 소호로 불리는 시장 상품들이나 병행수입상품들은 포털과 대형 온라인 전문몰의 판매를 하고 있지만, 디자이너를 비롯한 국내 브랜드는 대부분 백화점 몰이나 패션전문 온라인 몰에서 판매 한다. 개별의 온라인 쇼핑몰을 잘 운영하는 브랜드는 코드화 되어 있는 극히

일부 브랜드에 불과하다. 결국 아직은 백화점을 제외하고 영업계획을 세우는 것은 어렵다.

그래서 국내 브랜드는 백화점에게 일방적으로 구애한다. 그러나 백화점의 사랑은 국내 브랜드가 아니라 해외 럭셔리 브랜드나 글로벌 브랜드다. 그렇게 한 방향으로 애정전선이 형성된 결과, 현재 국내 주요 백화점의 패션관련 매출은 해외 브랜드가 절반이 넘게 차지하고 있다. 4~5년 전에 50%를 넘었다고 했으니, 지금은 70%에 육박하지 않을까? 그런데 해외 브랜드의 백화점 수수료는 다 알다시피 국내 브랜드의 절반 수준이다. 거기다 인테리어도 백화점에서 해주고. 그럼 매출이 10%대에 성장을 해서는 유지하기 힘들지 않을까? 하지만 백화점이 사랑하고 있는 해외 대형 SPA브랜드들은 원래 성격이 유통을 겸하고 있어서 조건이 맞지 않으면 건물을 얻어서 백화점을 나갈 가능성이 많은데 그럼 백화점은 어떻게 하나?

요즘 백화점은 시장에서 장사 잘하는 가게들의 제품을 모아서 멀티샵을 만드는 일명 동대문 디자이너 멀티샵에 열을 올리고 있는 모양이다. 여기저기서 동대문 디자이너를 찾는 연락을 많이 받는다. 하지만 디자이너가 동대문 디자이너, 그냥 디자이너가 어디 따로 있나? 디자이너냐, 카피하는 범죄자냐의 차이만 있지. 백화점이 빠른 상품 회전을 위하여 동대문을 선택하지만 동대문은 시장이다. 시장은 장사다. 안 팔리면 안 만든다. 백화점 생각처럼 꾸준히 상품을 공급하지는 않을 것이라는 얘기다. 그러면 백화점은 왜 상당한 기간 동

안 멀티샵 운영을 하면서 답을 찾지 못하고 헤매고 있는 것일까? 백화점이 지금까지 국내 디자이너나 해외 홀세일 브랜드의 멀티샵을 운영하면서 그다지 재미를 못 본 이유를 브랜드 파워가 약해서거나 국내 소비자의 취향과 맞지 않아서라고 생각하면 오해다. 백화점이 패션으로 돈을 벌기 위해서는 백화점이 기획력이 생겨야 한다. 자신 있게 오더하고 다 팔 수 있어야 하고, 그럼 수익률도 올라가고 백화점마다 스타일도 생기고 할 텐데, 그저 잘 나간다고 소문난 브랜드만 집어넣어 멀티샵이라고 만들어 놓았으니 타깃 소비자에 대한 적중률도 없고, 매장마다 차별화도 안 되고, 안 팔려서 브랜드를 빼버리면 대안도 없는 상황이 계속된다.

학교 다닐 때 디자인에 자신 없는 친구들이 백화점 바이어로 가는 것은 이해하겠는데, 그래도 디자인을 직접 그리는 것도 아니고 고르는 것인데, 열심히 하면 감이 생길 텐데 뭐가 그리 무서워서 소신 있게 바잉을 못하나? 아! 그 친구들 문제는 아니겠군. 그저 매출 안나올까봐 걱정하는 높으신 분들이 정해주질 않으니 못하는 것이겠지. 그동안 열심히 연습했으면 지금쯤이면 정말 잘하는 바이어가 여럿 나와서 백화점을 먹여 살렸을 텐데, 쯧쯧.

디자이너 여러분! 컬렉션 하는 동안은 매출에 신경 안 쓰고 쇼에만 집중하시겠죠? 그렇지만 쇼 끝나면 어디서 파실 건가요? 국내에선 힘들어요. 백화점이 바뀔 가능성은 없고…… 만약에 해외 럭셔리 브랜드나 SPA형 브랜드가 백화점과 틀어져서 나가게 된다면, 그 자

리에 국내 브랜드 넣어줄까요? 그럴리가요. 거기에 해외 잡화나 가전, 주방용품 이런 걸 넣겠죠?

　소규모 국내 브랜드나 디자이너가 살 길은 국내 백화점이 아닙니다. 그러면?

나는 동대문을 떠난다

지난 7월에부터 나는 건국대학교를 떠나 동대문으로 옮겨진 연구소에서 업무를 보게 되었다. 패션과 IT의 첨단 융합 연구소가 동대문에 위치하는 것은, 우리나라 패션재래시장인 동대문이 미래에 대한 준비를 하는 것이라고 생각했다. 그러나 1년도 채 되지 않아 동대문을 떠나게 되었다.

연구소가 동대문을 떠나는 것은 디자이너와 과학자의 융합이 동대문에서 떠나는 것을 의미한다. 좋든 싫든 우리나라는 동대문을 패션의 메카로 생각한다. 동대문에 과학과 패션을 융합하려는 연구소가 있다는 것은 한국 패션의 비전에 대한 상징적인 의미가 있다. 세계 패션산업은 노동집약적 산업에서 첨단산업, 정보산업으로 급속히 변해가고 있다. 우리나라의 패션시장도 경쟁력을 갖추기 위해서는 과학기술을 패션산업에 적용하여 선진화해야 한다. 그런데 동대문은 과거에서 헤어나오지 못하고, 새로운 방법의 이해도 거부하는 구태의연한 사람들의 결정으로 껍데기만 첨단인 채 20년 전에 모습을 하고 있다.

과거의 방법으로 현재를 운영하려 하거나, 현재의 방법으로 미래

를 구상해서는 안 된다. 패션의 다른 말은 유행이다. 미래를 향해 흐르는 것이다. 그래서 어제의 진실이 오늘은 거짓이 되는 변화의 흐름에서 패션은 만들어진다. 한국 패션이 지금 이렇게 쇠퇴해가고 앞길을 찾지 못하는 이유는 과거의 방법으로 현재를 재편하고 미래마저 설계하려는 잘못된 생각 때문은 아닐까?

모든 업종이 그러하듯 패션도 첨단 디지털화될 것이다. 이미 아이패드가 종이를 대체하기 시작했다. 대학의 디자인 수업 중에 학생들이 패션잡지를 들고 다니는 일은 이제 없어졌다. 커뮤니케이션만을 위해 사용되던 디지털기기는 디자인을 구상하고, 스케치하는 도구로 쓰이고 있다. 학생들은 어디서나 검색하고 그 정보로 즉시 테블릿에서 수정하고 기록한다. 그리고 팀원이 어디에 있던 동시에 협의한다.

해외 패션 전문기업들은 오래 전부터 디자인기획, 상품제작, 판매의 전 과정을 디지털화하기 위해서 노력하고 있다. 주요 패션 회사들은 그들만의 디지털 시스템을 구축하고 제품의 기획에서 판매까지 과정을 명확하고 신속하게 만들어가고 있다. 많은 패션 메이커들은 그들의 시즌 룩북을 디지털 방식으로 소매업자들에게 전달하고 있다. 도매업자가 소매업자들과 거래하는 패션시장의 오래된 형식은 바뀌지 않았지만 방식은 첨단화되어가고 있다. 패션산업의 주체들은 디지털 시장에서 만나게 되며, 다양한 패션 소비자들은 클라우드 플랫폼의 가상 마켓을 이용하여 원하는 제품을 검색하고 구매할 것이

다. 결국 패션의 모든 과정은 디지털화될 것이며 소비자들도 대부분의 패션 정보를 디지털기기로 접하게 될 것이다. 온라인 시장의 확장은 말할 것도 없다.

물론 패션제품의 제작유통과정에서 디자인, 생산, 판매의 마지막 완성은 수작업과 상대방과의 대면으로 이루어진다. 하지만 과정은 첨단기술의 도움으로 엄청난 진보를 이루고 있다. 특히 정보의 취득과 전달에서는 많은 변화가 있었다. 지금까지는 노동력과 감각만으로 이루어지던 제작과정도 첨단기술의 활용이 적극 추진되고 있다. 그런데도 자기만의 생각에 빠져서 과거의 방법만을 고수하고 스스로 퇴보의 길을 택하는 사람들이 있다. 누군가의 새로운 제안이 내가 모르는 방법이라고 틀렸다고 생각해서는 안 된다. 수십 년간 나만의 노하우였던 방법은 정보화의 시대에서 이미 누구나 알고 있는 상식이 되어버렸다. 내가 모르고 있는 것은 틀린 것이 아니라 새로운 것이고, 나만의 노하우는 다른 분야와 융합해야 진보할 수 있다.

동대문이 살아나고 동대문을 기반으로 한국 패션이 경쟁력을 갖기 위해서는 첨단에 대한 적극적인 수용이 필요하다. 디자인부터 생산, 판매까지……

루이비통 이기기

한국 여자 소비자들에게 루이비통 신상품과 유명한 한국 디자이너가 만든 아주 이쁘고 비싼 가방, 두 개를 앞에 놓고 어떤 것을 선택하겠느냐고 묻는다면, 100명 중에 몇 명이 유명한 한국 디자이너가 만든 이쁘고 비싼 가방을 선택할까?

우리나라 브랜드가 세계적인 브랜드가 되기 위해서는 국내에서 인정 받아야 한다고 얘기하는 사람들이 있다. 그렇다면 루이비통을 선택하지 않은 소비자를 위해 디자인을 해야 하는데, 그 소비자는 어떤 사람들일까? 아마도……, 정말 좋은 디자인을 알아볼 수 있는 사람이거나, 혹은 다른 사람들이 알고 있는 브랜드를 선택하기 싫은 사람이거나, 아니면 루이비통에 안 좋은 추억이 있는 사람일 것이다.

대부분의 소비자들은 제품의 크기와 품질만을 판단할 수 있다. 일반 소비자의 제품 디자인에 대한 의견은 과거 어느 순간에 인지한 기억에 의존하게 된다. 제품에 대한 유력자의 호평이나, 마케팅을 위한 홍보 내용을 사실로 인지했거나, 과거경험에 의존하여, 제품의 디자인을 좋다, 나쁘다로 평가한다. 진짜 새로운 패션 디자인에 대하여 호불호를 얘기할 수 있는 사람은 극소수에 불과하다. 패션 관계자나

감각을 타고난 소수들을 제외하면 오로지 자신의 순수한 감정에 따라 제품의 선택을 하는 사람은 별로 없다. 결국 일반인의 판단에 개입하는 1%의 '감각적 소비자'를 설득하면 전체를 설득할 수 있다. 우리나라 브랜드가 세계에서 인정받으려면 국내 소비자의 인정이 아니라 전세계에 1%의 감각적 소비자에게 인정 받아야 한다.

카와쿠보레이와 마틴마젤라가 한국 디자이너들을 망쳤다고 한다. 얼핏 들으면 '아방가르드한 디자인에 대한 한국 디자이너들의 선호가 상품성 있는 제품을 만들어야 하는 디자이너들에게 아트를 하도록 부축이는 영감을 주었다'로 들릴 수도 있겠다. 내 생각엔 그들의 디자인은 너무나 훌륭해서 일반인은 가치를 알 수 없고, 감각이 뛰어난 극소수의 사람들만 가치를 알 수 있었다. 따라서 이와 유사한 발상의 디자인으로는 비집고 들어갈 틈이 없다. 만약 카와쿠보레이나 마틴마젤라를 롤모델로 하지 않고 마크제이콥스를 따라 하면 세계적인 디자이너가 될 수 있을까?

루이비통과 비슷한 디자인으로는 루이비통을 이길 수 없다. 그러면 카와쿠보레이와 마틴마젤라를 뛰어넘는 새로운 발상은 없을까?

요즘 방송에서는 경연 프로그램이 인기를 끌고 있다. 물론, 가수들을 중심으로 한, 청취자와 친근한 컨텐츠의 경연 프로그램이 주를 이루고 있지만 '프로젝트 런웨이 코리아'라는 패션 디자인 경연 프로그램도 있다. 경연 프로그램의 스타일도 시간이 지나면서 조금씩 진화하는 것 같다. 처음에는 절대자의 호통이 많았다면, 지금은 참가자

에게 칭찬과 격려를 많이 하는 품위 있는 스타일로 바뀌고 있다. 하지만 이렇게 바뀌어가는 진짜 이유는 궁극의 달성점이 모호하기 때문이기도 하고, 진정성 없는 제안에서 당위성을 찾기 힘든 이유이기도 할 것이다.

형태에만 집중되어 있는 퍼포먼스가 새로운 발상으로 발전할 수 있을까?

옷의 궁극적 목적은 사람에게 있다. 인간에게 포커싱된 디자인!

전세계 사람들이 사용하고 있는 패션 관련상품은 모두 서양 문화를 바탕으로 하여 디자인 되었다. 어떤 패션 상품을 만들든, 제품의 히스토리는 서양의 어느 곳, 어느 시대를 향하게 된다. 그래서 서방국가 출신의 브랜드가 아니면 패션 상품의 히스토리를 가질 수 없다. 우리는 히스토리를 가지고 있는 오리지널을 만들 수 없다는 이야기다. 하지만 히스토리 말고 오리지널의 배경이 되는 것이 있다. 그것은 인간이다. 인간의 외형적인 형태, 크기, 움직임 그리고 기억속에 인지된 습관들은 동서양의 문화를 뛰어넘는 진정한 히스토리다. '인간의 몸에 원자재를 어떤식으로 커버할 것인가!'가 패션디자인의 출발이다. 그렇다면 인간을 향한 디자인에 집중한다면 전세계 사람들에게 설득력이 생기지 않을까? 스티브잡스가 아이폰은 3.5인치 이상 만들지 말아야 한다고 말한 이유는 사람 손의 크기와 손가락의 동작 범위에 있다. 아이폰의 모든 작동은 사람의 가장 기본적인 행동양식에서 출발한다. 아이폰이 성공한 이유도 성능이 아니라 디자인이다.

디자인이 이쁜 것이다!

그런데 왜 이쁜것일까? 자신을 배려한 디자인을 미워할 사람은 없다. 전통적인 아이템들은 주변 환경에 의해 진화하고 디자인적인 발전을 한다. 거친 바닷바람이 토글단추를 단 더플코트를 디자인한 것처럼…… 하지만 사람을 향한 디자인은 특별한 환경 설정이 없더라도 진화하고 발전할 수 있다. 인간에게 초점을 맞춘 디자인으로 시작한다면 승부할 수 있다. 다른 옷을 보려고 하기 전에 인간에 대한 깊은 이해와 배려가 좋은 디자인을 만들어낼 것이다.

인간을 위한 디자인, 세계적인 브랜드로 가는 첫번째 제안이다.

의복의 역사에서 옷의 기원은 크게 두 가지로 나뉠 수 있다. 귀족의 옷과 노동자의 옷!

귀족들이 옷을 입으면서 얻고 싶은 것은 귀족의 권위, 즉 폼이다. 노동자가 옷을 입는 가장 큰 이유는 일을 하기 위해서다. 노동자가 입었던 옷들은 오랜 기간 동안 노동활동에 가장 적합한 스타일로 발전하였다. 하지만 근세 이전에는 옷이 너무 귀한 물건이기 때문에 귀족이 아닌 계급의 사람들은 옷을 걸치는 것 외에 다른 용도는 생각하지 못했다.

프랑스 혁명이 일어나면서 노동자의 옷이 지배자들에게도 영향을 미쳐 현대의 복식 형태로 발전하기 시작한다. 남성복은 상퀼로트에서 댄디즘을 지나 현대 슈트까지, 여성복은 샤넬이 만들어준 자유를 지나서 지금의 스타일로 이어졌다. 그러면 가장 현대적인 옷은 어떤 특징을 가지고 있을까?

근대 이전의 옷은 귀족 스타일이 전부이기 때문에 그들의 권위를 표현하는 이런저런 과장된 형태로 발전한다. 하지만 궁궐 밖의 스타일이 유행하기 시작하는 근대 이후의 옷들은 다른 목적이 있었다.

하인의 부축을 받으며 우아를 떨어야 하는 귀족의 옷은 그들을 멋지게 포장하기만 하면 되었지만, 근대 이후의 지배자들은 직접 말을 타고 농장을 돌아보는 일 같은 생산적인 활동을 해야 했다. 그러기 위해서는 프랑스 귀족들의 과장된 우아함과는 다른 활동성을 고려한 옷으로 진화하기 시작한다. 현재에 가까워 질수록 옷은 문명이 발전하면서 발명된 많은 도구들을 이용하기 위해 활동성을 고려한 의상들로 발전한다. 내 생각에 가장 현대적인 옷은 스포츠 웨어가 아닐까 한다.

현대 스포츠 웨어들은 좀더 빠르게 움직이기 위하여 발전해 왔다. 비슷한 맥락의 도구를 사용하기 위한 옷들은 모터 사이클을 위한 옷이나, 스포츠카를 운전하는 스피드 광들의 의복들이다. 도구의 효용이 커질수록 옷 자체의 스타일보다는 오로지 도구를 위한 형태로 발전한다. 우주인들이 입은 우주복은 유행이나 품위하고는 아무런 관련이 없다. 하지만 끊임 없이 스타일링 되는 아이템이다.

디자이너 '톰브라운'의 컬렉션은 매번 놀라움을 준다. 하지만 그의 발상은 단순하다. 특히 몽클레어를 맡으면서는 그의 도구를 이용한 발상은 빛이 났다. 자전거, 펜싱, 경주용 자동차 등등 누구나 알고 있으면서 이미지를 연상시킬 수 있는 도구를 이용한 복장들을 자신의 스타일로 풀어낸다. 톰브라운 같이 패션디자인을 전공하지 않은 디자이너들은 좀더 쉽게 옷의 본질에 다가가는 것 같다.

클래식이거나 현대적이거나…….

지금은 클래식이 대세이다. 100년, 200년씩 같은 아이템을 만들고 있는 메이커가 대접을 받고 있는 시절이다. 진정한 클래식의 가치는 몇백 년이 지나도 사라지지 않을 것이다. 하지만 우리에게 클래식은 없다. 앞에서 살펴봤듯이 패션 역사에 한국은 없다. 그렇다면 클래식이 없는 우리나라는 어떻게 브랜드의 아이덴티티를 만들어 낼 수 있을까?

우리 주변에 있는 현대 발명품들을 보자! 컴퓨터, 핸드폰, 디지털카메라 등등. 모두 100년 전에는 없었던 물건들이다. '이것을 사용하기 위한 최상의 의복은 무엇인가!'부터 시작하는 디자인은 톰브라운만큼의 디자인 감각만 있으면 누구나 새로운 스타일을 만들어 낼 수 있다.

얼마 전에 알게 된 코오롱스포츠의 '포토트래킹'이라는 가방 시리즈는 매우 고무적인 발상이었다. 사진을 찍으면서 산행을 하는 사람들을 위한 가방이라는 확실한 타깃을 갖춘 컨셉의 제품이다. 새로운 카테고리의 전문적인 배낭은 '필요'로부터 시작한 완벽하게 독창적인 디자인으로 발전해가고 있었다. 100년 전에는 상상할 이유도 없는 새로운 개념이 독창적인 아이템으로 탄생한 것이다. 아마도 잘 발전시키면 '산행'과 '전자제품사용'을 동시에 하고자 하는 사람들을 위한 클래식으로 발전할 수도 있을 것으로 보인다.

이번 시즌 컬렉션에 루이비통은 여행을 컨셉으로 잡았다. 기차를 통째로 가져다 놓고 증기기관차에서 내리는 여행객을 연출했다. 마

치 오르세이역에 내리는 귀부인처럼! 오만 디자이너가 다 해본 기차역 컨셉을 참 잘도 써먹는 마크제이콥스가 얄밉기도 하지만 그런 클래식한 분위기는 우리가 연출할 수 없다. 1945년에 파리 기차역에 내린 사람이 한국사람이라면! 느낌이 어떻겠는가?

디자인을 위해서는 훌륭한 제품을 보고, 해체해보아야 하지만 영원히 따라갈 수 없는 컨셉을 잡아서는 세계를 상대하기 힘들다. 현대적인 도구를 생각하라. 우리가 겪은 기간과 서양 사람들이 겪은 기간이 비슷한 도구의 시대를 상상한다면, 최소한 글로 배운 패션의 역사에 대한 지식을 가지고 그들을 상대하는 것보다 훨씬 유리하지 않겠는가?

서양 디자이너들이 동양의 모티브를 이용하여 디자인하면 오리엔탈 무드가 된다. 그런데 동양 디자이너가 그들 나라의 모티브를 이용한 디자인을 하면 오리엔탈 디자인이 된다. 그러니까 드리스반 노튼이 동양적인 모티브를 이용하여 풀어낸 컬렉션은 오리엔탈 무드가 가득하다고 찬사를 받지만, 동양의 디자이너가 비슷한 모티브로 디자인을 풀어내면 그냥 그런 동양의 디자인으로 치부된다. 드리스반 노튼처럼 적극적인 동양 문화의 수용은 아니더라도 그동안 수많은 서양의 디자이너가 동양의 모티브를 자신의 컬렉션에 이용했다. 동양의 모티브가 서양 디자이너의 컬렉션에 디테일이나 프린트, 악세서리로 보이지 않았던 적은 거의 없다.

그러면 왜 동양 디자이너가 동양을 표현하면 주목받지 못하고 서양 디자이너가 동양을 표현하면 주목받을 수 있을까? 이유는 현재 우리가 입고 있는 복식의 형태가 서양복식을 바탕으로 발전하였기 때문이다. 세계는 서양복식을 입고 있다. 서양복식 외의 복식은 민속복, 전통복으로 인식하고 있다. 그러니까 동양의 복식을 동양 디자이

너가 디자인하면 그것은 개량 전통복이 된다. 하지만 의복문화의 주류가 된 서양복식의 문화권의 디자이너가 동양복식을 응용하면 새로운 스타일이 되는 것이다.

드리스반 노튼이 중국문화와 한국문화와 일본문화의 차이를 정확히 알고 표현했을 것이라고 생각하지 않는다. 그저 관심이 가는 형태에 집중했을 것이다. 동양문화권의 디자이너는 자국의 문화에 대하여 선천적으로 느낄 수 밖에 없다. 동양 디자이너가 동양 모티브를 파고 들수록 전통복의 진화로 발전하게 된다. 결국 한국의 문화에서 따온 모티브도 오리엔탈의 한 부류이기 때문에 우리는 한국의 모티브로 세계의 트랜드를 주도할 수는 없다.

가장 한국적인 디자인이 세계적이 아니라, 가장 한국적인 디자인은 그냥 한국의 전통 계승이다.

그렇다면 과연, 한국의 디자이너가 서양의 복식을 바탕으로 한 현대 패션을 디자인하면서, 그들의 역사와 감정을 이해하여 서양복식의 본류에서 살아온 그들을 감동시킬 수 있는 디자인을 할 수 있을까? 이건 한국에 유학 온 프랑스 젊은이가 전라도 김치를 깊이 있는 새로운 맛의 또 다른 전라도 김치의 종류로 만드는 것보다 훨씬 어려울 것이다. 아무리 우리가 와인을 많이 먹어도 프랑스나 이태리 사람들보다 익숙할 수 있을까? 한복이 세계 사람들이 주로 입는 옷이 된다면 한국 사람이 가장 디자인을 잘할 것이다. 같은 맥락이다.

한국 디자이너가 서양 디자이너와 비슷한 발상으로 디자인을 풀

어 간다면, 그 이상의 새로운 것은 만들어낼 수 없다. 서양인의 디자인을 적당히 베껴서 장사를 하려는게 아니라, 진짜 새로운 브랜드를 만들려면 서양인의 발상을 이용해서는 불가능하다.

그렇다면 어떻게 해야 서양 디자이너가 따라올 수 없고 세계적인 트랜드를 주도하며, 일가를 이룰 수 있는 옷을 디자인할 수 있을까? 그것은 한국인의 감정으로 주류인 서양 문화를 이해하고 표현하는 것이다.

파리에 개선문을 보고 한국인이 느끼는 형태는 유럽인과는 다를 수 밖에 없다. 아마도 우리 조상님들 눈에는 개선문이 독립문처럼 보였나 보다. 이처럼 같은 형태가 다른 느낌으로 느껴지고 같은 이야기가 서로 다른 감정으로 전달될 수 있다. 우리가 서양의 디자이너를 이길 수 있는 확실하게 다른 점은 한국인의 감정이다. 백설공주의 이야기를 한국사람의 감정으로 이해하고 풀어 낸다면 결코 디즈니에서 만든 이미지는 아닐 것이다.

서양의 문화를 따라가는 것이 아니라 우리 시선으로 바라보고 새롭게 해석하여 디자인으로 풀어낸다면 서양인들이 그동안 익숙하게 상상하던 것 이상의 새로움을 느끼게 할 수 있다.

요즘 세계적으로 뜬 디자이너 중에는 패션을 제대로 공부하지 않은 사람들이 많다. 전에도 간혹 있기는 했지만 지금처럼 전혀 다른 분야에 사람이 갑자기 패션에 뛰어들어 성공하는 경우는 별로 없었다. 내 생각에 이런 일이 가능한 이유는 더 이상 도제식의 숨겨진 기

술은 없으며, 감각만 새롭다면 아이디어 전개의 어설품도 가치 있는 디자인 요소가 되는 것 같다. 하지만 이런 디자이너들은 깊고, 진한 맛의 디자인을 하지는 못한다. 전통적인 방법을 잘 몰라서 다른 방법으로 감정을 표현하고 있는 것 같다. 하지만 지금 우리나라의 패션 디자이너나 전공자들이 디자인을 풀어가는 수준은 세계적이다. 그런데 빠진 것이 있다. 그것은 새로운 시선이다. 아무리 서양디자이너를 이해하려 해도 그들을 뛰어넘을 수 없다.

우리의 시선으로 그들의 문화를 째려 봐주고, 우리 식으로 표현해보자!

클래식이 없는 우리나라

우리나라에서 아웃도어 제품이 많이 팔리는 이유는 국민소득이 아웃도어 제품의 구매가 활발해지는 2만 불을 넘었기 때문이라고 한다. 그럼 우리나라에서만 아웃도어 스타일이 잘 팔려야 하는 것 아닌가? 우리보다 훨씬 먼저 국민소득이 2만 불을 넘은 나라들이나, 아직 그에 미치지 못하는 다른 나라들은 아웃도어가 유행하지 않아야 하는 것 아닌가? 소득수준의 향상으로 전세계적인 아웃도어의 유행을 설명하는 것은 부족한 것 같다.

그러면 아웃도어 스타일이 전 세계적으로 유행하는 진정한 이유는 무엇일까? 이것은 제품의 기능적인 부분을 부각시킬 수 밖에 없는 아웃도어 브랜드의 특성상, 오랜 기간 동안 같은 종류의 제품생산에 노하우가 쌓여 있는 브랜드가 클래식한 고유 아이템을 가지고 있는 것과 관련이 있다. 현재 세계적으로 주목 받고 있는 트랜드는 '클래식 아웃도어'다. 특히 남성복에 많은 영향을 주고 있다. 전통 있는 아웃도어 브랜드의 클래식 아이템들은 인스턴트같은 패스트 트랜드에 지쳐버린 소비자들에게 좋은 반응을 얻으며 세계적인 유행을 이끌고 있다. 세계 소비자들은 클래식에 진정한 매력에 빠져들었고 클

래식 스타일은 오랜 기간 동안 패션을 주도할 것이다.

그렇다면 우리나라에는 기능적인 노하우를 가지고 있는 오랜 전통의 클래식 브랜드가 없나?

한산모시, 제주갈옷, 무슨 무슨 한복……?

분명 수백년의 역사를 가지고 있고, 다른 나라에서 따라올 수 없는 기술적인 노하우도 있다. 그런데 우리나라의 전통 제품은 왜 트랜드의 반열에 들어갈 수 없을까? 두 가지 이유가 있다. 하나는 동양문화가 세계 패션의 주도적인 문화가 아니기 때문이고, 더 중요한 하나의 이유는 역사가 오래 되었고 남들이 갖고 있지 않은 기술이 있다고 하더라도 스타일에 진보가 없다면, 그 제품은 재연 상품은 될 수는 있을 망정 클래식은 될 수 없다는 것이다. 클래식은 옛 것을 유지하는 것이 아니라 차곡차곡 쌓아가는 것이다. 클래식은 히스토리를 가지고 있다. 히스토리는 어느 시간에 머물러 있지 않다. 브랜드가 가지고 있는 현재까지 진보의 기록이 히스토리이며 이것은 클래식 브랜드의 가장 중요한 포인트다.

우리나라 가게들은 원조란 말을 많이 쓴다. 진정한 원조가 누구인지는 아무도 모른다. 그러다 보니 자신이 진정한 원조임을 강조하기 위해서 추가된 문구가 있다. 굉장히 오랫동안 한 가지에만 매진했다는 강력한 메시지인 '30년 전통'이라는 문구다.

10년 전통이나 20년 전통은 거의 없고 대부분은 30년 전통이다. 그런데 10년이 지난 후에 가보아도 여전히 30년 전통이라고 쓰여 있

다. 그렇다면 30년 전통이란 문구는 10년 후에 30년이 될 것을 예상하고 만든 간판인가? 유럽에도 오래된 가게들은 오랜 동안 장사를 했다고 자랑하는 문구를 쓴다. 그런데 그들은 몇 십년 전통이라고 하지는 않는다. 대신 가게이름 밑에 SINCE 1890라고 언제부터 시작했는 지를 표시한다. 우리는 지금까지 얼마 되었다고 설명하려 하고, 서양 문화권은 언제부터 시작하였다고 설명하고 있다.

우리나라 대부분의 원조가 30년을 기준으로 하는 것은 한 세대의 기간과 무관하지 않다. 한 세대로 우리 브랜드의 역사는 대부분 끝난다. 새로운 세대가 새로운 아이디어로 진보시킬 수 있는 기회 없이 노하우도 사라진다. 우리가 클래식 브랜드를 만들기 위해서는 세대를 거쳐 노하우를 쌓아가면 아이템을 진화시켜야 한다. 우리는 너무 쉽게 쌓여진 것을 버리고 새로운 것을 찾는다. 그리고 클래식이 트랜드가 된 요즘은 해외 브랜드의 클래식 아이템을 비슷하게 베껴서 클래식 브랜드 짝퉁을 만들려 한다.

히스토리 없이 클래식은 불가능하다.

우리는 두가지 문제를 해결해야 한다.

첫째 우리만의 기술을 가진 전통있는 기업의 아이템을 현실에 맞는 제품으로 디자인적인 진화를 하는 것과, 둘째는 한 세대가 끝나가는 브랜드를 계속해서 지켜나가며 새로운 이미지를 만들어 쌓아가는 것이다. 우리에게 30~40년 된 패션 브랜드는 많이 있다. 1세대 디자이너들과 함께 이 브랜드들이 사라진다면, 또 다시 30년이 지나도 우

리는 30~40년 된 브랜드만 가지고 있게 된다. 세계 명품 브랜드 중에 현재 그 브랜드를 이끌고 있는 대표 디자이너의 이름이 브랜드명과 같은 경우는 드물다.

한국 디자이너 브랜드의 컬렉션에서 브랜드명과 다른 이름의 디자이너가 피날레에 인사하러 나오는 그날을 기대해본다.

베이직한 기술이 바탕이 된 옷은
재고가 없다

얼마 전에 패턴으로 유명한 파리의 패션학원 원장을 만날 기회가 있었다. 학원은 설립된지 156년이 되었고, 학원장은 자신의 아버지가 파리에 3대 패턴사 중에 한 명이며, 현재 파리에 스튜디오를 가지고 있는 수많은 명품 브랜드 패턴사가 자기 학원 출신이라고 했다. 그리고 일본의 SPA브랜드 유니클로에 1대부터 4대까지의 패턴사도 모두 자신의 학원 출신이라고 자랑했다. 한 번도 바뀐 적이 없다는 커리큘럼은 특이하면서도 전문성이 있어 보였다. 1, 2학년에 기술을 배우고 3학년에 디자인과 현장실습을 하는 3년 과정이 흔히 알고 있는 패션 교육과정과는 달랐다. 디자인은 자를 다루는 방법, 미싱을 다루는 방법 등 기초적인 기구를 다루는 방법을 배우고 그 다음에 평면과 입체패턴을 배우고 그 다음에 디자인에 대한 공부를 한다고 했다.

이 학원은 패턴사를 양성하는 전문학원이다. 그래서 디자인은 나중에 공부할 수도 있다고 생각했다. 그런데 이야기 도중에 계속 느껴지는 것은 디자인을 잘 이해하려면 기술이 중요하고 기술은 오랜 동안 축적되면서 가치가 올라간다는 사실이다. 원장이 보여준 일제강

점기에 이 학원에서 만든 장관제복과 요즘 사용하는 캐드 출력물을 보면서 이런 전문기관의 존재가 현재의 명품 브랜드가 탄생할 수 있는 배경이라는 사실을 다시 한 번 느꼈다.

요즘 우리나라의 경기는 무척 좋지 않다. 패션업계도 마찬가지다. 백화점도 쇼핑몰도 할인에 할인을 거듭하다 이제는 오천원 만원짜리 행사매대까지 넘쳐나고 있다. 그런데 명품 브랜드는 행사장에 없다. 이미지를 위해서 행사를 안하는게 당연하다고 생각하겠지만 해외 아울렛몰에 가 봐도 그렇게 재고상품이 많지는 않다. 명품이 아니라도 잘 나가는 해외 브랜드 상품을 보면 나름의 디자인으로 형태를 잡고 있으면서도 군더더기가 없는 느낌이다. 봉제 상태가 훌륭하다는 말이 아니라 패턴이나 기능적인 면에서 불필요한 부분이 없다는 의미다.

옷을 사려다 보면 '이 주머니만 없었으면, 이 스티치만 없었으면,' 이런 생각을 한 경험이 누구나 있을 것이다. 혹은, 자켓을 입었는데 어딘가 몸하고 따로 노는 것 같은 느낌일 때도 있다. 행사매대에 있는 옷들은 대부분 어딘가 어설픈 옷들이 많다. 물론 디자인이 너무 강해서 일반적인 사람이 소화하기 어려운 옷도 있지만 기본적인 옷인데도 팔리지 못하고 재고로 남아 있는 경우도 많다. 예전에는 작은 사이즈는 마지막까지 남는다고 했었다. 지금도 작은 사이즈가 남아 있겠지만 그렇게 많지는 않아 보인다. 그보다는 어설픈 옷이 많이 남아 있는 것 같다. 생산에 대한 기술적인 노하우가 많은 디자이너의

옷이라면 '어설픔'은 많이 줄어들 수 있을 것 같다.

옷을 만드는 기술적인 부분은 두 가지로 생각해 볼 수 있다. 하나는 사람의 신체와 동작을 편안하게 할 수 있는 기능적인 부분을 만드는 패턴이나 봉제방법 등이고 하나는 소재나 부자재 등을 어떤 디자인에 어떻게 사용하는 것이 가장 적절한가에 대한 부분이다. 두가지 모두 단시간에 누군가 한 사람의 숙고로 해결할 수 있지는 않지만, 그래도 옷을 만들면서 그저 다른 옷을 뜯어보거나, 샘플사의 기술에 의존하여 디자인의 완성을 해결하는 것은 좋지 않다.

요즘 한국의 젊은 디자이너들이 샘플을 만드는 방법을 보면서 그들이 더 이상 기술적인 진보를 하기 힘들겠다는 생각을 많이 한다. 오히려 예전보다도 뒤쳐지지는 않을까 하는 걱정도 된다. 예전에는 디자이너가 패턴사와 미싱사를 바로 옆에 두고 옷이 만들어지는 과정에서 바로바로 상의했다. 피팅을 할 때도 패턴사, 미싱사와 같이 옷의 문제를 상의하고 디자인을 완성할 가장 적절한 방법을 찾으려고 했다. 심지어 메인 생산중에도 패턴을 수정하는 열정을 보이기도 했다. 하지만 지금 젊은 디자이너들이 자신의 디자인을 샘플로 만들고 수정하는 과정은 매우 단순해졌다. 디자인을 하면 샘플 지시서를 열심히 작성해서 샘플실에 맡긴다. 그리고 그냥 완성이 된다. 그리고 메인을 진행하기 전에 보정한다. 정말 천재다! 어떻게 샘플 지시서만 가지고 한방에 샘플을 완성할 수 있을까? 하지만 가봉을 하면 가봉 봉제비가 들어가고, 중간에 수정하면 샘플실에서 싫어하기 때문

에 할 수 없이 한방에 샘플을 완성할 수밖에 없다. 그리고 샘플에서 완성도를 높이기 위해, 다른 브랜드의 상품을 참조 샘플로 제공하거나 유사한 상품의 사진을 첨부해서 샘플실에 넘긴다. 이 이야기가 조금도 이상하지 않게 들린다면 무엇이 잘못 되었는지 사태 파악을 못할 정도로 스스로 오류에 빠져 있는 것이 확실하다.

　학교에서 디자이너의 교육은 생산기술과 패턴과 드로잉을 모두 포함하고 있다. 분명히 예전에는 디자이너가 패턴사에게 원하는 디자인을 뽑을 수 있도록 기술적인 상의를 할 수 있어야 했다. 봉제에서도 마찬가지다. 능숙하지 못할 뿐이지 이론적으로는 패턴사나 미싱사보다 많은 것을 알고 있는 것이 디자이너이어야 한다. 그런데 지금은 그렇지 못하다. 특히 한국은 더욱 그렇다. 대기업의 브랜드는 마냥 다른 브랜드를 베끼느라 참고할 제품을 찾고, 젊은 크리에이터들은 더 이상 자신을 위한 샘플팀을 단독으로 꾸리기 힘들어졌기 때문에 신사동을 헤매고 다니며 샘플해 줄 곳을 찾아야 하는 안타까운 현실이다. 그나마 현재 남아있는 기술자들이 사라지면 샘플을 만들 만한 곳도 사라질지 모른다.

　디자인은 종이에 그림을 그리는 것으로 끝나지 않는다. 원단을 자르고 박아서 누군가가 입을 수 있도록 만들어야 디자인이다. 그러려면 자르고 박을 수 있는 기술을 아주 잘 알고 있어야 한다. 그저 형태에만 집중해서는 좋은 디자인이 나올 수 없다. 좋은 제품을 써 보면 느낄 수 있는 '알맞음'을 위해서는 많은 기술적인 노하우가 필요

하다. 그런데 우리는 애석하게도 우리가 상대해야 하는 글로벌 브랜드와 비교해서 너무나 열악한 작업환경을 가지고 있다. 그래도 어떻게 하겠냐, 열심히 하는 수 밖에…… 대기업은 할 수는 있지만 눈앞에 장사가 급하니 계속 카피만 하고 있고, ─현재 국내 브랜드에서 어느 누구라도 '나는 카피를 하지 않는다'고 생각을 한다면 이것은 사람을 죽여 놓고도 그 사람은 죽을 만 했다고 얘기하는 살인자와 다를 바 없다. ─뭘 좀 해보려는 젊은 디자이너들은 환경이 따라주질 못해서 힘들 수 밖에 없다. 할 수 있는 방법은 오로지 한 가지, 계속 고민하는 일뿐이다. 한 사람이 고민해봐야 뭐 그다지 나아지지 않겠지만 여러 명이 깊은 고민을 한다면 작은 노하우들이 여기저기서 생겨나 경쟁력이 만들어지지 않을까?

역시나 한국인이 세계적인 디자이너가 되는 것은 쉽지 않다. 어느 누구 한 사람의 힘으로는 불가능하다. 패션을 사랑하는 사람이 디자이너만은 아닐 것이다. 패턴을 하시는 분도, 봉제를 하시는 분도, 원단을 만들고 프린트를 하시는 분까지 패션에 관계된 사람들은 모두다 패션을 사랑하고, 우리나라의 패션이 세계 최고가 되기를 바랄 것이다. 그런데 우리가 최고였을 때가 있다. 우리나라의 생산기술이 세계최고였을 때는 최고의 크리에이터를 가진 외국의 클라이언트가 우리나라에 하청을 주었던 1970년대다. 지금은 우리가 스스로 최고의 상품을 만들도록 오더를 주어야 한다. 다른 브랜드 옷을 뜯어보고, 감탄하고, 비슷하게 만드는 수준을 뛰어넘어 군더더기 없는 완벽

한 형태를 만들 수 있는 기술을 연구하자.

많은 단어를 알아야 표현하기 쉽듯이, 기술적인 부분을 많이 알고 있을수록 어설프지 않고 알맞은 디자인을 할 수 있다.

지금 한국은 10년 만에 패션계 최악의 경기라고 한다. 3%대의 최저 성장률을 기록할 것이라는 전망이며, 그나마 성장의 이유는 해외 SPA형 브랜드의 매출확대 때문이라고 한다. 이제 한국시장에서 한국 브랜드가 예전만큼 마켓을 차지할 수는 없다. 패션 시장은 매우 트랜디하며, 소비자는 애국심으로 제품을 구매하지 않는다.

패션 시장의 진입 장벽은 매우 낮다. 신체적 특성이나 생활 습관이 제품력을 뛰어넘는 장벽이 되지 못한다. 우리나라 패션 시장에서 우리는 세계의 스타 브랜드와 아무런 장점 없이 경쟁해야 한다. 한국에서 태어나고 공부했다고 해외 디자이너보다 한국 시장에 유리하지도 않다.

어떤 사람은 한국이 세계적으로 모바일을 많이 팔고 있으니까 같은 방법으로 패션 제품도 팔 수 있지 않겠느냐는 의견을 내놓는다. 하지만, 완벽한 디자인에 끌려 아이폰을 구매했다가 결국은 한국 실정에 맞춰서 갤럭시를 구매하는 결과를 패션 제품에서는 기대하기 어렵다.

패션 시장은 필요와 스펙만 갖추어 성공할 수 있는 곳이 아니다. 그러므로 시장 상황에 다양하게 대응한 영업력만으로 패션 시장에서의 성공을 예측하는 것은 위험하다. 이는 우리나라 패션 브랜드들이 해외를 공략하기 위해 그간 자국에서 갈고 닦은 영업력을 들고 떠났지만 눈에 띄는 성과가 없는 사례로 뒷받침된다. 영업력만으로 승부가 갈리는 세계였다면 그들은 해외 기업과의 경쟁에서 훨씬 유리한 국내에서 먼저 승리한 후 해외로 나갔어야 한다. 내 집 앞마당에서 이기지 못하는 강아지가 남의 큰 집에서 세퍼트와 싸워 이길 가능성이 있을까?

한국의 패션 메이커가 놓친 가장 중요한 포인트는 바로 디자인이며 아이템이다. 다시 말해 패션은 시스템이 아니라 기본적으로 디자인이 탄탄하게 뒷받침되는 아이템이 있어야 하며, 이를 충분히 키운 후 그것으로 해외에서 승부를 봤어야 했다.

지금 세계적으로 경기가 어렵다.

그런데 세계에서 코리아 붐이 일고 있다. 한국은 지금 역사적으로 이례가 없을 정도로 세계의 주목을 받고 있다. 이때를 잘 이용하면 우리나라의 패션도 세계에서 어느 정도의 위치에 올라갈 수 있을 것으로 보인다. 하지만 정확한 판단으로 잘 조준된 노력을 하지 않는다면 기회를 놓칠 것이다.

그렇다면 어느 곳을 정조준해야 할까?

세계의 패션 마켓은 여러 가지 특별한 사례들을 남기고 원래 시작

했던 모습으로 돌아올 것이다.

홀세일 마켓이 부활을 말한다!

예전과는 다른 전문성이 필요하겠지만 결국은 생산자와 판매자가 분리되는 형식의 전통적인 방법이 다시 패션업의 주를 이루게 될 것이다. 우리나라의 대기업들이 패션업에 관심을 가지게 된 이유는 SPA형이라고 불리는 글로벌 패션 대기업들의 엄청난 매출 때문이다. 지금까지 패션업은 중소기업 수준의 가내수공업 정도로 생각되다가 SPA형 브랜드가 출현하자 그들의 엄청난 매출 규모가 우리나라 기업들을 혹하게 만들었다. 지금까지는 유명 디자이너가 패션을 주도하는 것으로 알았다가 상대적으로 별 볼 일 없는 디자인과 제품 퀄리티의 SPA형 브랜드가 대박을 치자 저건 우리도 할 수 있을 것 같다고 생각하고 저가형 브랜드를 만들었고, 국내에서 진짜 SPA형 브랜드와 상대가 되지 않자 해외로 들고 나가려는 시도를 한다.

그런데 국내 기업들이 놓친 것이 있다. 해외 SPA형 브랜드의 모태는 영업 회사가 아니라 공장이라는 사실이다. 국내 기업들은 해외 SPA형의 성공 이유를 그들이 이해할 수 있는 수준에서 '시스템'으로 결정해 버렸다. 그러나 실제 SPA 브랜드의 핵심 노하우는 제조회사와 디자이너가 협력하여 만들어낸 브랜드력이다. 다시 말해 디자인이다.

지금 한국 기업들이 여기저기 것을 카피해서 만들어낸 브랜드로 세계로 진출하는 것은 전진을 멈추면 넘어지는 자전거 타기와 같다.

우리나라의 패션이 세계에서 자리잡을 수 있는 첫 단추는 대기업의 직진출이 아니라 지역적인 로컬 영업망을 이용한 홀세일 브랜드의 성공일 것이다. 지금 두 가지의 좋은 환경이 만들어지고 있다.

　코리아 붐, 그리고 홀세일 마켓의 부활!

　직진출을 위해 남아 있는 모든 힘을 쓰고 너덜너덜해지기 전에, 디자인력을 키워서 홀세일 마켓을 장악하는 방법을 택하는 것이 어떨런지? 그저 바라는 것은 기업들이 자라나는 싹을 잘라서 한끼 식사로 먹어버리지 말고 조금이라도 애정을 가지고 한국 디자이너를 바라보며, 모든 패션의 시작은 디자인이라는 사실을 잊지 않기를 바란다.

　패션은 시스템이 아니라 아이템이다!

우리는 어떤 특징을
가지고 있을까?

일본의 많은 기업들이 망해가고 있다. 20년 전까지만 해도 아시아 최강으로 서양을 이길 수 있는 동양 최고의 나라라고 생각했었는데, 이제는 파도 앞에 모래성처럼 무너져가고 있다. 일본은 패전 이후 미국의 가전제품 생산기술을 어깨너머로 배워 가전제품 시장에서 미국과 유럽을 앞질렀다. '소니'는 미국의 트랜지스터 라디오를 작게 만들어 세계 라디오 시장을 장악했다. 그러니까 일본은 서양의 신제품을 잘 살펴보고 디자인을 조금 바꿔서 원래 시장에서 장사를 했던 것이다. 그런데 지금은 일본이 장악했던 가전시장을 한국제품이 차지하고 있다. 미래에는 중국 가전제품 회사가 시장을 장악할 것이 분명하다.

일본 경제를 이끌던 가전제품 기업들은 비즈니스 모델의 변화를 제때에 하지 못하고 망해가고 있다. 하지만, 아직 일본이 최고이며 앞으로도 최고일 것 같은 분야가 있다. 애니메이션과 완구, 게임 산업이다. 그런데 현재 일본을 대표하는 이러한 콘텐츠는 모두 다 집에 콕! 처박혀서 해야 할 것 같은 장르다. 아마도 오타쿠라 불리는 일본의 마니아층에 의해 발전한 것 같다. 마음속의 진심을 숨기고 집

안 구석에서 자기만 만족할 수 있는 것들을 하면서 스스로 행복을 느끼는 일본의 오타쿠는 사무라이 계급이 지배하던 막부시대와 관련이 있다.

평민들의 생사여탈권을 가지고 있던 사무라이의 권리이자 의무 중에는 무례한 사람을 보면 즉시 목을 베어야 하는 덕목도 있었다고 한다. 섬나라에서 무력으로 지배되는 오랜 기간 동안 속마음을 드러내지 못하고 살아온 일본인들은 자기만의 공간에서 무엇인가에 집중하는 현대의 오타쿠를 만들어 낸 것이다. 자기의 본마음을 제대로 표현하지 못하고 집에 처박혀 꼬물꼬물, 피규어 비슷한 것을 가지고 놀던 일본인의 습성은 전 세계 어느 나라도 따라올 수 없는 오타쿠들을 만들었고, 그들의 문화는 애니메이션과 게임으로 발전했다. 결과적으로 전쟁 이후에 서양의 문물을 그대로 따라 했던 가전제품은 한때 세계를 제패했으나 다음 주자인 한국에게 자리를 내어주었고 한국도 다음 주자에게 자리를 내어줄 것이다. 결국 남게 되는 것은 그 나라의 오랜 습성에 의한 콘텐츠들이다. 우리는 과연 어떤 특징을 가지고 있을까?

아시아 대부분의 나라는 중국 문화의 영향을 많이 받았다. 우리나라의 대표적인 의복인 것 같아 파헤쳐 보면 중국에서 뿌리를 찾게 되는 경우가 많다. 하지만 지역적인 특성과 생활 습관이 전해주는 습성은 지역마다 다른 특성을 보이게 된다. 일본의 오타쿠처럼 말이다.

다른 나라 사람들이 느끼는 한국 사람의 특징은 무엇일까?

우리나라 사람들이 가지고 있는 중국이나 일본과 다른 특징은 끈기, 소집단주의, 빨리빨리, 이런 것들인 것 같다. 쉽게 말하면 '끝까지 물고 늘어지는 객기 있는 패거리' 뭐 이정도가 아닐까? 그런데 이것들로 무엇을 할 수 있을까?

가수 '싸이'의 인기는 우리나라 역사 이래 최고다. 엔터테이너가 자기의 스타일을 끝까지 고집하고 열정적으로 활동한 결과라고 생각한다. '강남스타일'이 세계 음악의 흐름에 영향을 주거나, 문화적인 진보를 가져오지는 않겠지만, 전 세계 사람들은 20년 후에도 강남스타일을 기억할 것이다. 그리고 전 세계의 크리에이터들이 컨셉을 잡을 때 '강남스타일'은 계속 인용될 것이다. 이 '강남스타일'이 바로 '끝까지 물고 늘어지는 객기 있는 패거리'에 맞아 떨어지는 결과물인 것 같다. 세계인에게 자극을 주고 흥미를 유발하는 작품을 만드는 것은 한국인의 '객기'와 '빨리빨리'를 이용하면 얼마든지 가능하다. 패션도 이렇게 생각하면 답이 있지 않을까?

지금까지 우리는 서양의 유명한 브랜드와 비슷해지기 위한 노력을 많이 했다. 그러나 서양 브랜드들이 들어오고 보니, 우리가 하고 있는 모든 스타일의 오리지널이 서양의 브랜드임을 대부분의 소비자들이 알게 되었다. 오리지널에 흥미를 갖고 구매를 하는 소비자를 유사 브랜드가 당해낼 수가 없다. 그런데도 계속해서 국내 기업들은 해외 브랜드의 콘셉트와 유사한 것을 만들면 이길 수 있다고 생각한다. 국내에서는 지협적인 소비자 특성으로 인해 성공하는 것처럼 보일

수도 있다. 하지만 해외시장에서는 먹힐 리가 없다. '갤럭시'가 먹히는 이유는 디자인이 아니라 기능이다. 그러나 옷은 기능이 전부가 될 수 없다. 같은 컨셉으로는 절대 성공할 수 없다. 우리는 세계 사람들이 따라올 수 없는 '객기'로 세상을 놀라게 할 새로운 것을 보여줄 필요가 있다. 그들이 할 수 없는 것을 찾아서 보여주어야만 우리 것에 흥미를 느끼고 감히 따라 할 엄두를 못낼 것이다.

세상을 깜짝 놀라게 할 새로운 것, 지금까지 아무도 생각하지 못했던 그것을 보여주자. 우리의 '객기'로!

발상을 카피하라

디자이너가 시즌을 준비하기 위해 컨셉을 잡고 디자인을 시작하면 시장조사를 한다. 다른 디자이너는 무슨 디자인을 준비하는지, 어떤 생각을 하는지 알아봐야 하는 것은 당연하다. 컬렉션이나 온라인 정보들을 조사하다 보면 내가 생각 못한 아이디어를 발견하기도 하고 내가 구상중인 아이디어가 이미 완성되어 발표된 경우도 있다. 이럴 경우엔 좀 억울하기도 하다. 그러다 보면 내가 원래 생각한 것이니까 조금 비슷해도 할 수 없다고 생각하며 카피를 하거나, 이미 비슷한 스타일도 많이 나왔었다고 자신의 카피를 정당화하면서 카피의 유혹을 떨치지 못할 수도 있다. 그러나 카피는 절대 안 된다.

아무도 본 적 없는 완전히 새로운 디자인을 하는 것은 어렵다. 패션제품은 사람의 몸을 전제로 만들어지는 창작물이므로 어느 정도는 유사한 사고의 테두리에서 구상을 하게 된다. 1980년까지 나올 만한 패션 디자인은 모두 나왔다고 할 정도로 새로운 것을 만들기는 어렵고, 어디까지가 카피인지 규정하기도 어렵다. 하지만 보통 사람들도 형태가 어느 정도 유사한지 구별할 만큼 충분한 감각을 가지고 있다. 눈에 보이는 모양대로 흉내를 내면 디자인을 모르는 사람도 디자

인의 유사점과 차이점을 구별할 수 있다. 디자이너가 일반인보다 많은 옷 스타일을 빨리 접할 수 있다고 해서, 대중에게 알려지지 않은 브랜드의 아이템을 비슷하게 만들어서 소비자에게 판매한다면, 그것은 주인 없는 과일 가게에 슬쩍 들어가 주인인 것처럼 과일을 판 것과 다를 바 없다. 이럴 경우에 과일을 구매한 손님은 엉뚱한 사람에게 과일값을 지불하게 된다.

그렇다면 열심히 조사를 해서 얻은 좋은 다지인을 어떻게 나의 것으로 만들 수 있을까? 그것은 바로 '발상을 카피'하는 것이다. 에르메스 스카프의 프린트에서 메인 테마가 되는 마차 대신 자동차를 넣어서 디자인을 한다면, 법에 걸리지는 않겠지만 엄연히 구성을 카피한 도둑질이다. 하지만 에르메스가 디자인 모티브로 삼은 보드게임 대신 다른 보드게임을 찾아서 디자인을 구상한다면 그것은 '발상을 카피'하는 것이다. 훌륭한 패션제품이 어떤 방식으로 아이디어를 전개하여 디자인 되었는지 깊이 생각해보고 그러한 사고의 방식으로 나의 아이디어를 더해서 디자인을 한다면 당연히 참고한 디자인보다 훌륭해질 수 밖에 없다.

패션제품의 디자인 가치를 논리적으로 측정할 수 없다고 하여 눈에 보이는 형태만을 베껴서 당장에 이익을 얻는 것보다 얼마든지 새로운 디자인을 만들어 낼 수 있는 '발상을 카피'하자.

콜라보레이션 시대

요즘 많이 사용하는 말 중에 콜라보레이션이란 말이 있다. '협업'이라는 뜻으로 패션업계에서 영업력을 가지고 있는 SPA형 브랜드와 디자이너, 혹은 아티스트와의 콜라보가 일반적으로 잘 알려져 있다. 작년 말에 'H&M'과 벨기에 디자이너 '마틴마젤라'와의 협업은 많은 화제를 일으켰다. 서울의 주요 매장에 이른 아침부터 지방에서 올라온 수많은 구매대기자들과, 행사시작 전부터 수많은 사람들이 콜라보제품 구매를 위해 번호표를 들고 장시간 순서를 기다리는 보기 드문 장면을 보여주기도 했다. 마틴마젤라의 콜라보제품은 온라인 상에서 웃돈을 주고 거래되기도 한다.

SPA형 브랜드와 유명 디자이너, 아티스트의 협업은 저가 브랜드인 SPA형 브랜드의 입장에서는 아이덴티티가 명확한 디자이너나 아티스트, 배우 등의 이미지를 이용하여 마케팅 효과와 브랜드 가치를 높이려는 목적이 있고, SPA형 브랜드에 비해 영업력이 약한 협업자의 입장에선 이미지만 나빠지지 않는다면 인지도를 높이고 매출을 일으킬 수 있는 긍정적인 비즈니스다.

협업은 특별한 분야에 뛰어난 집단이 만나서 시너지를 내는 것이

목적이다. 오래 전부터 아티스트와 자본, 혹은 아티스트와 영업조직이 서로 협력하여 결과를 내는 협업의 형태는 꾸준히 있어 왔다. 유사 업종이 협력을 하는 경우는 리더의 주도에 따라 설정된 목표를 달성하는 것이 목적이고, 이룰 수 있는 최고의 성과는 목표의 100% 달성이다. 하지만 '협업'은 서로 다른 전문 분야가 만나서 새로운 목표를 위해 작업을 하기 때문에 달성하고자 하는 목표를 명확히 정하기 힘들고, 전혀 예측하지 못한 결과가 나올 수도 있다.

지금까지 패션계의 협업은 예술적인 가치를 상품에 더하여 소비자의 욕구를 자극하는 방법이 주를 이루었다. 대부분은 주도하는 업체가 영업력을 가지고 있고, 협업자가 디자인 모티브를 제공하는 방법으로 진행되었다. 다시 말하면 대중적인 판매를 주력으로 하는 중저가 판매업자가 고가 제품을 디자인하는 협업자의 이미지를 이용하여 부가가치를 만들어내는 방식이다. 이런 방식의 콜라보는 반복될수록 소비자가 흥미를 잃게 되는, 잠깐 지나가는 패드에 해당한다. 국내에서 이뤄지는 콜라보는 더욱 노골적으로 협업자의 이미지를 이용하여 판매가를 올리는 방식이 성행하고 있다. 이런 형태의 콜라보는 서로의 이미지만 갉아먹고 정체성만 흔들어 놓게 된다. 종종 정체성이 명확하지 않은 국내 브랜드가 해외 협업자의 이미지로 자신의 브랜드 이미지를 포장하여, 어떤 것이 원래 이미지였는지 기억나지 않는 경우도 있다.

브랜드가 새로운 이미지를 만들고 유지하는 것은 어려운 일이다.

그리고 이미지로 먹고 사는 유사 브랜드끼리 콜라보를 해서 이미지를 올리는 것은 더욱 어렵다. 더구나 자신의 정체성이 애매한 상태에서 강력한 이미지의 콜라보를 한다면 이후, 자신의 정체성은 더욱 모호해 질 것이다. 콜라보는 부족한 디자인을 메우는 방법이 아니다. 서로의 장점을 살릴 수 있을 때만 협업이 필요하고 가능하다. 특히 세계적인 이미지를 가지고 있지 못한 우리나라의 브랜드가 해외 브랜드와 이미지 협업을 하는 것은 적절하지 못하다.

나는 우리나라 패션계나 디자이너들의 협업이 유사 계통이 아닌, 전혀 다른 분야와 이루어지기를 바란다. 아트와 자본이 결합하는 업무 분담식 협업이 아니라 전혀 다른 업종이 만나 시너지를 내는 방식의 협업이 필요하다. 예를 들면, 패션과 I.T가 결합하여 디자인 전개 방식에 새로운 패러다임을 만들거나, 새로운 형태의 홀세일 방식을 만드는 미래 지향적인 방법이 될 수도 있고, 업계와 학계가 연계하여 경향에 대한 새로운 접근방법의 연구나 인력 양성의 획기적인 방법 등을 개발하거나, 수학자와 콜라보하여 가장 이상적인 비율의 소재 매치와 형태 밸런스를 찾아내거나, 한의학과 콜라보하여 건강에 좋은 아이템을 개발하는 등, 일반적으로 생각하는 이미지 결합방식의 콜라보가 아닌, 패션과 다른 업태간의 콜라보가 새로운 이미지를 만들어가는 좋은 방법이라고 생각한다.

내가 알고 있는 지식으로 모든 것을 만들어 낼 수 있는 시대가 아니다. 같은 분야의 '협력'만으로는 경쟁력을 만들어 내기 힘든 시절

이다. 다른 분야와의 '협업'이 나의 장점을 살려주고 새로운 이미지를 만들어 낼 수 있다. 그러기 위해서는 다른 분야에 대한 깊은 이해와 제안을 위한 극진한 노력이 필요하다.

감각과 디자이너의 감성

패션계에서 '감각'은 오감을 통해서 들어오는 대상의 정보를 얼마나 세분화하여 느낄 수 있는가를 말한다. 감각이 좋다는 것은 '느껴진 대상에 대하여 풍부한 감정을 일으킬 수 있다.'란 말과 같으며, 이때 감정은 다양한 감각을 받아들이는 능력을 말한다. 즉, '감각이 좋다!' 는 말은 감정을 일으킬 수 있는 다양한 자극을 받아들일 수 있는 능력을 말한다.

시력이 좋으면 다양한 현상을 볼 수 있고, 따라서 다양한 감정을 일으킬 수 있다. 반대로 보이지 않으면 시각적인 면에서는 아무것도 느낄 수 없다.

감각에 의한 판단은 이미 가지고 있는 개념과 새로이 감각을 통해 들어온 정보가 얼마나 일치하는지 비교하는 것을 말한다. 따라서 경험이 많거나, 풍부한 지식과 개념을 가지고 있으면 감각적인 판단 능력이 그만큼 좋아진다. 하지만 이런 경우는 경험적인 지식이 판단력을 좌우하게 되므로 새로운 감정은 만들어지지 않는다.

디자이너는 감각기관을 통해 얻어진 정보로 새로운 개념을 만들거나 정보를 세분화하여 새롭게 구성하고 새로운 형상을 상상해 낼

수 있는 능력을 가지고 있어야 한다. 새로운 것을 상상해 낼 때는 감각으로 들어온 정보들을 서로 얼마나 조화롭고 균형있게 만드냐에 따라 아름다운 형상을 상상해 낼 수도 있고 그렇지 않을 수도 있다. 이때 비교하게 되는 균형의 예는 자연의 모습을 기초로 한다. 예를 들어 아름다운 컬러의 조합은 꽃밭에서 볼 수 있는 색상들이다. 꽃밭에서 얻을 수 있는 컬러의 균형을 기초로 컬러 조합을 만들면 아름다운 조합을 만들 수 있다. 만약 어두운 컬러 조합이 필요하다면 어슴푸레한 밤에 꽃밭 컬러를 가져와 컬러 조합을 만들면 아름다운 다크 컬러군을 만들 수 있다.

뛰어난 디자이너가 되기 위해서는 감각이 좋아야 한다. 잘 보고 잘 듣고 촉각도 좋다면 여러 가지 감정을 느낄 수 있다. 하지만 받아들인 감정을 새로운 형상으로 만들지 못한다면 디자이너라고 할 수 없다. 새로운 형상을 상상하기 위해서는 자연의 균형감을 느낄 줄 알아야 한다. 가공으로 만들어진 인공적인 형태에만 의존한 감각은 새로운 것을 만들어내기 힘들다. 경험을 많이 가지고 있다면 디자인에 대한 다양한 개념도 있을 것이다. 하지만 새롭게 얻은 감정도 경험으로 얻은 디자인 개념에 맞춰버리면 일반적인 감각 수준의 디자인을 하게 된다.

새로운 감정을 새로운 형상으로 만들어내지 못하고 기존에 있는 형태로 반복하게 된다면 디자이너는 될 수 없다. 새로운 디자인을 위해서는 새로운 감정을 새로운 형상으로 만들 수 있는 디자이너의 감

각과 상상력이 필요하며 이것을 위한 형태와 컬러의 샘플은 자연에 근본이 있다.

디자이너의 새로운 구상은 제작되어 매장에 나가야만 좋고 나쁨을 알 수 있다. 디자인이 좋고 나쁨은 오로지 사람들의 선택에 달렸다. 얼마나 많은 사람들이 좋아하는 가가 그 디자인의 가치다. 그러나 사람들은 익숙한 것을 선택한다. 소수의 감각적인 사람들이 선택하고 일반인들보다 먼저 사용함으로써 일반인들은 익숙함을 얻을 기회를 가질 수 있다. 결국 일반인들에게 즉각적인 반응이 있는 제품은 이미 개념이 있는 제품이며, 이 개념은 소수의 감각 있는 사람들이 제공한 정보를 보고 얻은 것이다. 많이 팔리는 옷은 좋은 디자인과 같은 개념이다. 이 좋은 디자인은 누군가 감각이 뛰어난 디자이너에 의해서 만들어지고, 소수에게 지지를 받고, 대중이 익숙해진 바로 그 디자인이다.

디자이너는 이것을 만들어 낼 수 있어야 한다. 자연으로부터 배워서…….

최선을 다하는 디자이너

소비자가 알지 못한다고 소비자가 느끼는 가치보다 떨어지는 패션 상품을 디자인하지 마라. 소비자가 느끼는 것 이상의 디자인 가치를 가진 상품이 삶의 질을 올리고, 무의식적으로 아름다움의 가치를 대중에게 전달하여 높은 수준의 패션 문화를 만들 수 있다.

패션 상품을 구매할 때 소비자는 디자이너의 의도를 모두 알고 구매를 결정하지는 않는다. 나름대로 상품의 가치를 판단하지만 그 판단이 디자이너가 전달하려고 하는 가치와 소비자가 생각하는 디자인의 가치에는 차이가 많다. 디자이너보다 그 상품의 아름다움을 더 잘 지각하는 소비자는 없다. 간혹 디자이너보다 뛰어난 미적 감각을 가진 사람이더라도 디자이너의 의도까지 파악할 수는 없기 때문에 결국 패션 상품을 구매하는 소비자는 상품을 디자인한 디자이너보다 훨씬 작은 부분, 즉 디자인 가치의 일부분만을 느끼고 상품 구매를 결정하게 된다. 물론 디자인이 잘 된 상품이라는 전제를 한 가정에서 생각해 볼 때 말이다. 디자이너는 소비자가 필요로 하는 디자인보다 그 이상의 디자인을 하게 된다. 그렇다면 디자이너가 자신의 구상에 미치지 못하게 디자인해도 소비자는 알 수 없다는 얘기다. 적당히

만들어서 소비자가 원하는 가치범위 안에서 상품을 기획해서 팔아도 소비자는 알지 못하고 만족한다.

'겉보기에 비슷하고 싼 소재로 하지!', '빨리 만들게 그 작업은 빼면 안되나!' '대충하지!'

많은 옷 장사꾼들이 이렇게 많이들 얘기한다. '우리 브랜드 수준에 이 정도면 됐지 뭘 그렇게 꼼꼼히 따지냐?' 이런 말들이 그다지 낯설지 않다면 그런 말들을 현실로 만들고 있었거나, 그런 회사를 다니고 있는 것이 확실하다. 얼마 전 해외에서 패션유통업계 사장을 만났다. 그는 원가를 모두 알려준 상품에 대하여 거래 단가를 더 내릴 수 없느냐고 나에게 물었다. 물론 내릴 수 있다고 했다. 방법은 오직한 가지 오더량을 많이 하는 것이라고 얘기했다. 제작 수량이 많아지면 원자재 구매단가를 낮출 수 있고 제작 단가도 조정할 수 있을테니 말이다. 하지만 같은 퀄리티를 원하면서 제작비를 내릴 방법은 없다. 그럼 마진을 깎아 달라는 말인가?

낮은 판매가를 고려하여 기획된 상품은 나름의 디자인 방법이 있다. 고가의 제품처럼 비싼 소재를 쓰고 수작업이 많은 공정을 택하지 않더라도 소비자가 원하는 필요를 충족하면서 지불할 의지가 있는 범위 안에서 디자인적인 요소를 부가하는 것이다. 이때도 디자이너는 디자인의 의도가 끝까지 반영된 상품을 디자인해야 한다.

완전하지 않은 디자인으로 소비자를 한두 번 속일 수는 있지만 계속해서 그런 상품을 제공한다면 소비자도 상품의 미숙함을 알게 된

다. 그리고 그 아이템을 판매한 브랜드의 이미지는 망가지고 결국 사라진다. 이건 고가의 이미지를 가지고 있는 브랜드가 저가 이미지의 브랜드로 이미지를 바꾸는 것을 얘기하는 것이 아니다. 브랜드의 이미지가 완전히 사라져서 소비자가 아이템을 선택하더라도 브랜드를 상품의 가치에 결합해서 생각하지 못하는 수준을 말한다. 이것은 브랜드가 죽은 것이다.

브랜드는 이미지를 가지고 있어야 한다. 이미지가 직접적으로 가치를 드러내지는 않는다. 그 이미지는 판매되는 하나하나의 제품 디자인으로 구축된다. 전체 상품구성에 조금 맞지 않는 상품을 섞어 넣어도 처음에는 구별할 수 없다. 하지만 계속되면, 브랜드는 죽는다.

디자이너는 자신의 디자인을 상품으로 만들어내기 위하여 끝까지 포기하지 않고 완성된 가치를 찾기 위해 노력해야 하고, 상품을 판매하는 사람은 완성된 디자인을 소비자가 구매할 수 있도록 최상의 가치를 디자이너에게 요구하여야 한다.

필요와 연관이 없는 디자인은 가치가 없을 수도 있고 한계가 없을 수도 있다. 그러니 진정으로 가치 있는 디자인은 필요를 충족하면서 필요와 관련 없는 아름다움을 구현하여야 한다. 상상하는 그 무엇을 위하여, 최선을 다하는 디자이너가, 진짜 디자이너다!

이놈에 불황은 도대체 어떻게 해야 할지 모르겠다. 해가 바뀌면 좀 좋은 일이 생길 기미라도 보였으면 좋겠는데, 아무런 해답도 없이 해가 바뀌고 있다. 매장 보증금을 남겨두고 사라져버린 동대문 도매가게 사장님, 입점업체 판매 대금을 미뤄야 하는 멀티샵 사장님, 일감이 없어 미싱사를 부를 수 없는 봉제공장 사장님들과 전년대비 10% 이상 역신장이었다는 백화점 바이어! 패션계의 모든 사람들은 최악의 한 해를 보낸 것이 확실해 보인다. 다른 업종에 비해 유독 패션계만 더 힘든 것은 아닐 것이라고 믿고 싶지만 그래도 너무 하는 것 같다. 그래서, 점을 쳐 보기로 했다. 올 한 해 우리나라 패션계는 어떻게 될까에 대하여 생각해보자! 마음이 울적하면 토정비결도 보고 그러니까.

먼저 SPA형 브랜드들은 어찌되려나?

음, 그들은 이제 한계가 보이기 시작한다. 더 이상 새로운 무엇을 제안할 방법은 없다. 마케팅을 계속 할테니 외형은 어느 정도 늘어나겠지만 그들의 스타일이 이제는 좀 지겨워지는 것 같다. 패션은 욕망이라고 했다. SPA형 브랜드가 욕망을 해소해 주기에는 무리가 있다.

그래서 소비자들은 좀 더 재미있는 스타일을 찾게 된다. 그래서 디자인에 초점을 맞춘 브랜드가 환영 받는 세상이 올 것이다. 어떻게? 홀세일 브랜드의 부활! 브랜드가 대형화될수록 스타일은 단순해지고 대량 기획이 된다. 단순한 스타일을 대량으로 공급하는 SPA형 브랜드는 소비자의 개성을 살려주지는 못한다. 어느 누구도 자기가 입은 옷과 똑같은 옷을 입은 사람과 마주치기를 바라지는 않는다. 다양한 스타일이 패션시장에 나타나기 위해선 영업과 마케팅이 어두워 자기가 좋아하는 스타일만 기를 쓰고 만드는 디자이너가 디자인한 브랜드가 필요하며, 그러기 위해 필요한 것이 홀세일 마켓의 부활이다. 그리고 홀세일 마켓이 유지되고 유통되기 위해서는 우선 디자이너의 크리에이티브가 전제가 되어야 하지만, 더 중요한 것은 카피 상품은 팔지 않겠다는 유통계의 도덕성이 패션시장을 키우고 즐겁게 할 것이다. 심심하고 지겨운 옷은 이제 안녕.

다음으로 백화점의 패션유통시장 장악은 좀 줄어 들려나?

백화점은 중고가 패션상품 중심의 유통에서 옷보다는 잡화나 악세서리 같은 것을 팔려는 것 같다. 몇 해 동안 우리나라 백화점은 해외 럭셔리 브랜드를 들여오느라 난리를 치더니, 그 후에는 대형 SPA형 브랜드를 위해 많은 로컬 브랜드를 정리하고 자리를 마련해 주었다. 이제는 시장 제품까지 브랜드로 포장하여 판매하고 있다. 이미 일부 로컬 브랜드들이 시장에서 매입한 물건에 라벨만 바꿔 달고 판매하는 경우가 허다하니 백화점에서 시장 제품을 팔아도 상관 없다

고 생각할 수도 있다. 하지만 소비자가 알고 있는 백화점의 이미지를 이용하여 저가 카피제품에게 오리지널리티를 부여하고 가격을 올리는 얄팍한 수법 아닌가? 이런 방식의 판매는 두 가지의 큰 문제로 곧 사라지게 될 것이다.

첫째는 얼마 지나지 않아 소비자가 상품의 시장유통가격을 알아버린다는 것과 둘째는 시장 상인들은 물건이 팔리지 않으면 새로운 상품도 만들지 않는 것이다. 시장 제품으로 구성된 멀티샵에 새로운 상품이 계속 공급되지는 못할 것이라는 뜻이다. 가격 메리트도 없고 지속적인 새 상품 공급도 없다면 결과는 뻔하다. 백화점은 진정한 패션사업을 하기 위해 진짜 바이어가 되던지 아니면 패션을 버리고 딴것만 팔던지 결정을 하게 될 것이다. 아마도 버리겠지! 그렇다고 크게 슬퍼하진 마시길…… 대형 쇼핑몰이 백화점을 대신하여 패션과 엔터테이먼트를 소비자에게 제공하게 될 것이니까. 그럼 패션을 버린 백화점은 안녕.

끊임없이 계속 들어오는 해외 브랜드는 어쩌리요?

2011년에는 북쪽 얼굴 때문에 부모들이 죽겠다고 하더니 올 해는 캐나다 거위가 괴롭히고 있다고 한다. 차라리 북쪽 얼굴 때가 나았다는 푸념들이다. 해외 브랜드가 다 들어와서 더 이상 들어올 브랜드가 없을 것이라는 생각은 마시길. 해외에는 아주 똑똑한 디자이너가 계속 나타나고 있다. 그리고 숨어서 오랫동안 한 가지 아이템만 죽어라고 만들던 전통 있는 브랜드들도 계속 찾아내고 있다. 그러니 앞으로

도 계속해서 새로운 해외 브랜드가 들어올 것이다. 그렇다고 뭐 그렇게 무서울 것은 없다. 걱정하기 보다는 우리가 해외로 나갈 생각을 해야 되지 않을까 싶다. 그러면 해외에 좋은 브랜드가 우리나라에 많이 들어오는 것이 낫다. 그래야 자꾸 보고 장점도 배우고 빈틈도 찾고 그러지 않을까? 해외 브랜드와 국내에서 싸워 이기지 못하는 브랜드가 해외에서 이길 가능성은 더욱 없을테니 말이다. 자기 자리만 지키고 새로운 도전을 안 하는 사람은 안녕.

남성복이 한참 주목받고 커갈 것 같더니 폭삭 주저 앉았다. 특히 전통적으로 신사복을 만들던 업체들은 부도가 나거나 팔리거나 하고 있다. 이제 한국에 남성복시장이 사라지는 것일까? 그럴리가! 요즘 젊은이들은 슈트를 아주 좋아한다. 올해 같은 강추위에도 포멀한 모직코트 입고 다니는 20대가 수두룩하다. 몇 년 전만 해도 남자들은 스포츠 캐주얼로 학창시절을 보내다가 취업을 하면 양복을 사 입었다. 하지만 지금은 학생시절에도 자켓을 입고 취직을 해도 학생시절 입던 스타일의 슈트를 입는다. 오히려 그들이 사고 싶은 옷을 찾기가 힘들 지경이다. 그들은 곧 사회 주류가 되고 수입도 늘어나게 될 것이다. 그럼 남성복 시장은 호황이 될 것이다. 하지만 그들이 사려고 하는 슈트는 아버지 세대에 즐겨 입으시던 양복은 아니다. 점점 사라지는 시장에 남아 있으면 같이 사라진다. 새로운 남성 소비자를 잡으려면 그들이 원하는 스타일을 만들어 주어야 한다. 스타일도 모르는 아저씨 양복은 안녕.

의류 봉제 공장들은 일감이 없어서 몹시 추운 겨울을 보내고 있다. 그나마 재봉일을 배우는 젊은이가 없으니 지긋하신 분들과 아주머니들 그리고 해외 노동자들이 우리의 공장을 지키고 있다. 하지만 봉제 물량이 늘어날 기미는 보이지 않는다. 그런데 가만히 생각해보면 일이 없는 것이 당연하다. 전세계에 모든 패션 회사들이 생산기지를 인건비가 싼 곳을 찾아 이동했다. 중국에서 베트남으로 인도로……. 인건비가 싼 곳을 찾아 생산처는 계속 바뀌고 있다. 그러니 선진국이 된 우리나라에 생산을 위해 찾아올 패션 업체는 없다. 그럼 도대체 언제 봉제 공장이 예전처럼 잘 돌아갈까?

안타깝게도 예전처럼 대형 오더가 들어올 가능성은 없다. 우리나라가 갑자기 후진국이 되기 전엔 봉제 산업이 예전처럼 되기는 힘들다. 우리나라 봉제산업이 나아갈 길은 고급화다. 메이드인 이태리, 프랑스처럼 메이드인 코리아도 세계에서 인정받으면 된다. 그런데 스타 브랜드 없이 고급 봉제로 인정받은 나라는 없다. 우리나라 봉제업이 살아나려면 결국 우리나라에서 만든 글로벌 브랜드가 필요하다. 한국이 패션 강국임을 증명해 줄 브랜드가 필요하다. 그래서 또 해외로 나가야 한다. 글로벌 브랜드라도 저가형 브랜드는 우리나라 봉제공장과는 상관없다. 판매가가 중가 이상은 되어야 Made in Korea의 혜택을 볼 수 있으니까 저렴한 대중용 명품은 되는 브랜드로 해외에서 성공해야 한다. 봉제공장의 미래는 우리나라 대표 브랜드 출현에 달렸다. 저가 메이커를 키워서 봉제업을 활성화시키겠다

는 망상은 안녕.

여럿과 안녕을 했으니 새로운 친구들과 반갑게 인사를 하고 싶
다. 우리가 그동안 거품이 있지는 않았는지 돌아볼 필요가 있다. 이
제 거품이 모두 빠지고 바닥이 보이고 있다. 바닥을 치면 그 다음은
올라가는 일뿐이다. 하지만 바닥에서 1mm만 떠 있어도 바운딩은 할
수 없다. 완전히 거품을 빼고 바닥을 치자! 그리고 뛰어 오르자! 다른
세상이 우리를 기다리고 있다!

'브레드앤버터'는 2001년에 쾰른에서 시작되었고 현재 전세계에서 가장 크고 유명한 캐주얼 브랜드들의 트레이드 쇼가 되었다. '브레드앤버터'는 몇 개의 브랜드가 작게 시작하였지만 지금은 약 1500개의 브랜드가 전시를 하고 있다. 이 쇼는 홀세일 마켓의 트레이드쇼이면서 현장 오더보다는 쇼업을 목적으로 하는 새로운 장르의 패션행사를 개척하였다.

'캐주얼'이라는 개념은 그리 오래된 것은 아니다. 대략 60년 전에 미국에서 활동성이 뛰어난 팀복 형식을 총칭하는 말로 생겼다. 캐주얼 브랜드는 이전에 만들어지던 포멀한 브랜드에 비해 가격이 싸고, 대량생산방식을 통해서 만들어진다. 그래서 일반적인 트레이드쇼를 이용해서 판매망을 넓히거나 컨셉을 보여주기 적당하지 않았다. 간혹 캐주얼 브랜드가 하이엔드 브랜드의 패션쇼의 형식을 이용하여 시즌 컨셉을 보여주는 방법을 택하기도 했지만 효과적이지 못했다. '브레드앤버터'는 이런 점을 잘 파악하여 새로운 형태의 쇼를 만들었다.

행사장에서는 참가하는 여러 브랜드들이 각자의 특징을 보여주는 프레젠테이션을 하거나 바이어들을 위한 파티를 한다. 먹을 것과

개성 있는 음악이 기간 내내 넘쳐난다. 쇼 기간 동안 관련된 사람들이 모두 모여서 새로운 디자인에 대하여 이야기하고 지난 상품의 반응에 대하여 이야기하며 떠들고 놀면서 정보도 교환하고 관계도 돈독히 한다. '브래드앤버터'는 캐주얼 브랜드들의 신제품 발표장으로 안성맞춤인 것이다. 이제는 세계에 '브랜드앤버터'와 유사한 컨셉의 트레이드쇼가 많이 생겼다. 기존의 트래이드쇼도 '브래드앤버터'의 형식을 일부 따라하기도 한다. 그러나 당분간은 '브레드앤버터'를 따라올 캐주얼 트래이드쇼는 없을 것으로 보인다.

한국에서도 트레이드쇼를 한다. 대표적인 쇼는 서울패션위크 기간중에 컬렉션과 같이 진행하는 부스전시다. 서울컬렉션에 참가하기 위해서는 부스전시관에 참여해야 한다는 조건이 붙기도 한다. 그런데 서울컬렉션과 부스전시가 세계 패션 관계자들이 찾아와서 봐야만 하는 차별화된 컨셉은 무엇일까? 과연 있기는 한걸까? 이제는 우리나라 패션관계자들도 해외 전시에 자주 참가해서 많은 정보를 가지고 있다. 그리고 우리나라의 문화수준도 상당히 올라갔고, 전세계 사람들이 한국을 잘 알고 있다. 그런데 왜 우리의 패션 행사는 겉모습만 비슷하게 닮아 있는 어설픈 수준을 벗어나지 못하는 것일까? 그리고 글로벌 브랜드 하나 없는 우리나라에서 세계사람들이 주목할 패션 행사가 만들어질 수 있다는 망상을 왜 아직도 가지고 있나? 세계 바이어들을 불러오겠다고 숙식과 교통비를 정부 돈으로 지급하는 나라가 또 있을까? 그보다 과연 정부의 지원이 없어도 서울컬렉션을

참가할 디자이너가 얼마나 될까?

　패션쇼나 트레이드쇼를 하는 이유는 소매업자들에게 새로운 상품을 판매하기 위한 것이다. 제품이 판매되기 위해서는 소비자가 인정할 수 있는 가치를 가져야 한다. 이렇게 너무나 쉽고 단순한 논리로 우리나라에서 진행하는 패션쇼와 부스전시에 대하여 생각해 보자. 과연 누구를 위한 쇼인가? 만약 홍보를 위한 행사라면 어떤 목적을 가진 홍보이며, 목적은 이루어지고 있는가? 혹시 행사 자체가 목적인 것은 아닌가?

　요즘 뜨고 있는 트레이드쇼 중에 '캡슐'이 있다. 개성이 강한 스트릿 브랜드들이 참가하고 있다. 열리는 지역마다 조금씩 다르기는 하지만 보통 100~150개 정도의 브랜드가 참여하는 작은 쇼다. 그런데 이 쇼가 주목 받는 이유는 트랜드를 주도하는 컨셉을 보여주고 있기 때문이다. 그런데 아이러니한 것은 참여 브랜드들 중 상당수가 짧게는 수십 년에서 길게는 백몇십 년의 역사를 가지고 있는 브랜드가 많다. 가장 트랜디한 브랜드가 오랜 역사를 가지고 있는 것이다. 그리고 그들은 한결같이 시작부터 지금까지 같은 스타일을 만들고 있다고 설명한다. 그들이 그렇게 오랜 동안 브랜드는 유지하고 지금도 트랜드를 주도하는 이유는 무엇일까? 이유는 아주 단순하다. 계속 팔리고 있기 때문이다. 그들이 정부의 지원으로 수십 년 동안 쇼를 하고 있을까? 100년 동안 그 브랜드 옷을 사준 소비자가 없다면 브랜드는 존재할 수 없다. 그리고 브랜드는 선택해 준 소비자를 위하여

컨셉을 지키고 발전시켜 온 것이다.

한국의 컬렉션과 트레이드쇼는 무엇을 보여주고 무엇을 팔 것인지 고민할 필요가 있다. 한국의 브랜드들은 어떤 컨셉이 100년간 소비자의 선택을 받을 수 있을지 고민해야 한다. 그것도 전세계 소비자들의 선택을 받을 수 있어야 한다. 나의 제한은 항상 같다. 한국의 컬렉션은 세계무대로 내보낼 새로운 인재를 찾는 장이 되어야 하며, 특별한 차별 없이 해외 트레이드쇼를 흉내낸 부즈전시는 필요 없다. 만약 한국의 트레이드쇼로 전세계 바이어들이 찾아오기를 진정으로 원한다면 숙박과 비행기 티켓을 제공할 일이 아니라 그들이 어디에서도 구매할 수 없는 특별한 아이템이 그곳에 있어야 한다.

디자인, 다시 자연으로

20년 전에 나는 포장마차에 쓰는 청비닐을 사용하여 옷과 가방을 만들어서 컬렉션을 한 적이 있다. 기자들은 그 컬렉션을 보고 '리사이클' 패션이라며, 환경을 생각하는 재활용 디자이너로 칭송해 주었다. 하지만 나는 그 컬렉션을 준비하면서 '리사이클, 재활용'에 대한 생각은 조금도 하지 않았다. 그냥 내가 원하는 느낌을 표현할 수 있는 싸고 흔한 재료를 찾았을 뿐이었다. 그런데 나는 이 컬렉션을 하고 난 후, 이미 환경문제가 세계 문화 전반에 걸쳐 중요한 화두가 되어 있었다는 사실과, 앞으로는 어떤 것을 하더라도 환경문제를 빼놓을 수 없다는 것을 알게 되었다. 나도 얼결에 재활용 디자이너가 되어서 많은 작업에 '친환경'이나 '환경보호', 이런 말들을 사용하며 뿌듯해했다.

그런데 이번 시즌 트레이드쇼 참가를 위해 베를린을 다녀오면서 그동안 내가 느끼고 있던 환경에 대한 생각이 너무 좁은 의미이며, 매우 편협하고, 찰나의 생각이었다는 것을 알게 되었다. 베를린에서 만난 25살의 젊은이는 확고한 신념을 가지고 나에게 자신을 표현했다. 자연환경은 우리가 보호해야 하는 대상이 아니라, 우리에게 필요

한 것을 빌려준 채권자라는 사실과 자연에서 얻는 것은 필요한 만큼만 쓰고, 내가 쓰고 난 후에도 다른 사람이 다시 사용할 수 있도록 잘 사용해야 하며, 마지막 남은 것은 자연으로 돌려줄 수 있어야 한다는 당연한 이치를 깨달았다. '환경을 생각하지 않는 회사에 투자하지 않겠다!'는 독일 젊은이의 말을 듣고 나는 그들이 그렇게 생각할 수 있는 사회환경을 갖추고 있는 독일이 부러웠다.

빈티지란 단어가 트랜드로 부각되었을 때, 나는 빈티지는 트랜드가 아니라고 얘기 하면서 왜 트랜드가 아닌지는 정확하게 설명하지 못했다. 하지만 이제는 설명할 수 있을 것 같다. 빈티지는 시작을 말한다. 언제 만들어졌는지에 대한 기록이다. 요즘 패션계는 제품이 기획과 동시에 최대한 빨리 생산되길 바란다. 소비자의 요구를 어떻게 하면 가장 빨리 반영하여 시장에 내어 놓을 수 있을지가 마케팅의 핵심이다. 그러나 빈티지는 반대의 의미를 가지고 있다. 빈티지는 언제 만들어졌는지가 중요하다. 언제까지 사용할 수 있을지는 사용하는 사람에게 달렸다. 빈티지가 그냥 유럽의 낡은 옷인 줄 알았던 내가 독일의 젊은이와 도시를 보고 진짜 의미를 조금은 알 것 같았다.

디자인은 화려함만을 가지고 있어서는 안된다고 가르쳤다. 디자이너는 설계자이며, 자연에서 얻은 재료를 가지고 인간에게 유익하고, 이쁘고, 옳게 사용할 수 있도록 디자인해야 하고, 디자이너는 문화의 진보를 위하여 디자인해야 한다고 가르쳤다. 지금까지는 이것만으로 충분하다고 생각했다. 하지만 이제는 디자인한 옷이 다시 흙

으로 돌아갈 때까지 책임져야 한다고 가르쳐야 한다.

우리의 디자인은 아직도 선진국에서 만들어 놓은 형태를 베끼기에 급급하다. 대기업부터 이제 디자인을 시작하는 어린 친구들까지 모두 다 똑같은 잘못을 저질러 왔다. 지금도 무엇이 잘못인지 모르는 어른들 덕분에 젊은이들은 돈이 된다면 어떤 것도 가치가 있다고 생각하고 있다. 우리가 서양에서 시작한 의복의 형태를 새롭게 디자인하여 다시 그들에게 제안하는 것은 어렵다. 하지만 자연을 위하고 인간을 위하는 것은 그들보다 못할 이유가 없다. 우리는 어렵고 힘들었던 과거에도 자연을 경외하고 이웃을 걱정하는 위대한 민족이다. 그런 마음으로 자연과 사람을 위하여 디자인하면 된다.

내가 그동안 해 온 디자인이 얼마나 사람을 생각했었나, 얼마나 자연을 생각하며 디자인하였나, 내가 디자인한 수백만 벌의 옷들이 얼마나 환경을 파괴하였을까, 다시 생각하게 된다. 동물 보호단체에서 털과 가죽을 패션에 사용하지 말라며 벌이는 퍼포먼스에 공감하지 못하고, 디자이너 송자인이 '이 구두는 가죽으로 만들지 않았어요!' 라는 말이 그저 자랑 이상의 의미가 있음을 깊이 느끼지 못하고 있었다. 이제는 옷을 디자인하기 전에 얼마만큼 필요한 물건인지, 얼마나 오래 사용할 수 있는지, 그리고 쓰임이 다했을 때 자연으로 흩어질 수 있는지 깊이 생각해 볼 것이다. 그리고 그렇게 가르칠 것이다.

. . .

비열한 사회로 진출할
어린 디자이너들

3월이 되면 대학은 꽃망울이 터지기도 전에 아름다운 꽃이 만발한다. 이제 새로 학교생활을 시작하는 신입생들과 후배를 맞게 되는 재학생들의 흥분이 꽃향기보다 진하게 캠퍼스에 번진다. 나도 새로운 학생들을 맞으며 첫 강의를 준비한다. 처음이란 단어는 엄청난 에너지를 가지고 있다. 그래서 처음 배운 것은 쉽게 잊지 못한다. 오래 전에 들었던 첫 강의를 떠올리며, 디자이너를 꿈꾸는 제자들이 평생 기억하길 바라며, 고민해온 나의 생각을 방금 생각해낸 듯 털어 놓는다.

'패션 디자인은 배려다!'

젊은이들은 원래 고민이 많다. 오만가지 생각을 하며 절망하고, 꿈을 키워가는 것이 당연하다. 그러나 요즘을 사는 젊은이들의 고민은 한 가지에 집중되어 있다. 그것은 '취업'이다. 고학년이 되면 얼마나 좋은 직장에 들어갈 수 있을까에 대해서 고민하고 불안해 한다. 예전에도 학생들은 당연히 미래에 대한 고민을 하며 살았다. 하지만 지금 학생들이 하는 취업에 대한 생각과는 많이 달랐다. 예전에는 무슨 일을 하면서 살 것인가를 고민 했다면 지금은 어느 회사에 들어

가야 하나를 먼저 생각한다. 대학교를 다니면서 마치 또 다른 진학을 준비하는 것처럼 취업을 준비한다. 이제 20살이 된 이들이 왜 이렇게 삶에 찌든 생각에 짓눌려 있어야 하나? 그들의 잘못일 리 없다. 기성세대가 지금껏 끊임없이 뱉어낸 단어들이 자라는 아이들의 머리에 그대로 박혀서 미래에 대한 꿈과 희망의 기준은 모두 돈이 되어버린 것 같다. 디자인을 공부하는 이유도 좀 더 잘 팔리고 돈이 되는 옷을 만드는 방법을 배우는 것으로 생각한다. 많은 사람의 선택을 받을 수 있는 디자인을 해야 하는 것은 맞지만 그것이 오로지 소비자의 돈과 맞바꿀 수 있는 가치를 만드는 것은 아니다. 디자이너는 옷을 입을 사람들의 감정을 생각할 줄 알아야 한다. 소비자가 어떤 마음으로 옷을 선택하고, 옷을 입을 때 어떤 감정이 생기고, 옷을 입을 모습을 본 다른 사람에게 어떤 이야기를 듣게 될 것인지 생각하면서 디자인을 해야만 한다. 가난한 사람도 예뻐질 수 있어야 하고, 못생긴 사람도 즐거울 수 있어야 하며, 힘든 일을 할 때도 편안해야 한다.

다른 제품들의 겉모습을 베껴서 소비자의 순간의 판단에 선택되는 것을 디자인이라고 할 수 없다. 어렌지라는 말로 형태를 비슷하게 변형하여 만드는 것도 창피한 짓이며, 만약 그렇게 만들어진 옷이 소비자의 선택을 받는다면 그건 사기다. 그렇게 해서 번 돈은 훔친 돈이다. 루이비통을 똑같이 베꼈다가 잡혀서 감옥간 사람은 당당한 도둑놈이고, 살짝 베껴서 걸리지 않은 놈은 더럽고 비열한 놈이다. 사실 우리나라에서 옷장사를 하는 많은 사람들은 비열하다. 그리고 디

자이너를 꿈꾸는 젊은이들은 졸업을 하면서 비열한 사회로 들어가게 될 것이다. 그리고 돈이 모든 가치의 척도임을 다시 한 번 확인하게 될 것이다.

하지만 바로 지금 3월에 꽃보다 아름다운 젊은이들은 이 사실을 몰랐으면 좋겠다. 그리고 그들이 비열한 방법을 쓰지 않고도 하고 싶은 디자인을 할 수 있는 시절이 왔으면 좋겠다. 자기가 디자인한 옷을 입을 사람에 대한 배려만을 생각하며 예쁘고 행복한 옷을 만들길 바란다.

아직 한국 패션계의 비극에 노출되지 않은 어린 디자이너들이여! 올해도 나와 같이 머리 터지도록 디자인에 대해 이야기해보자.

불황을 탈출하자

계속되던 국내 패션업의 매출 부진은 요즘 들어 날씨가 확연히 바뀌면서 조금 나아진 분위기다. 하지만 내용을 들여다 보면 매출이 조금 올라갔다고 좋아할 수는 없을 것 같다. 전체 매출이 지난해보다 10% 상승했는데 그 중 행사상품 판매는 30% 상승했다고 하면 매출신장 대부분은 행사 매출이라고 봐야 한다. 전체적으로 매출이 안 좋다고는 하지만 글로벌 브랜드와 수입 브랜드는 계속해서 매출 상승중이다. 결국 상황이 안 좋은 브랜드는 국내 브랜드라는 얘기다.

불경기란 표현이 한두 해 얘기하다가 없어지고 다시 나타나고 하면 진짜 불경기가 확실하겠지만 매년 불경기라고 한다면 그건 불경기가 아니라 평범한 경기 상황이라고 봐야 하지 않을까? 그렇다면 경기가 좋아지면 괜찮아질 것이라고 생각하고 지금 매출이 없는 것을 당연하게 생각한다면 이건 잘못된 판단이다. 그러면 특별한 불황도 아닌 몇 년간 도대체 왜 국내 브랜드만 매출이 안 좋은 것일까?

이제 우리나라 소비자는 배가 고프면 식사를 하고 배가 부르면 아무리 맛있는 것도 먹지 않는 것처럼, 패션 제품을 구매하는 것도 필요에 따라 적당히 구매할 줄 아는 여유가 생겼다. 다시 말해서 패션

시장의 매출이 특별한 이유 없이 갑자기 늘어날 일은 없다. 결국 누군가 많이 팔면 그렇지 못한 브랜드는 조금밖에 팔 수 없다. 우리나라 패션계가 불황을 느끼는 이유는 해외 브랜드의 매출이 늘어나서 국내 제품을 구매하는 소비자가 줄어 들었고, 국내 브랜드 제품의 퀄리티가 저가 해외 브랜드의 퀄리티를 이기지 못하고 행사를 해야만 팔리기 때문이다. 결국 디자인이 안 좋아서다.

만약에 우리나라 브랜드의 옷이 글로벌 브랜드와 비교해서 디자인도 비슷하고 퀄리티도 뒤지지 않는다고 생각한다면 지금 백화점이나 몰에 가서 우리나라 브랜드들이 판매하는 제품을 한 번 보시길 바란다. 해가 갈수록 브랜드마다 제품 구성과 디자인은 점점 더 비슷해져 가고 있다. 중가 캐주얼 브랜드나 SPA형 브랜드라고 주장하는 국내 브랜드의 제품 구성은 해외 SPA형 브랜드와 구별이 되지 않을 정도로 비슷하다.

제품 기획을 할 때 서로 부딪치는 아이템은 만들지 않는 것이 기본이다. 그런데 모든 브랜드가 모두 비슷한 디자인에 비슷한 퀄리티의 상품을 내놓는다면 소비자는 그 중에 가장 원조라고 생각하는 브랜드의 제품을 구매하지 않겠는가? 해외 SAP형 브랜드와 비슷한 상품구성을 가지고 있는 국내 브랜드는 결국 해외 브랜드의 홍보를 해주고 있는 꼴이다. '지금 보시고 있는 상품은 어디와 비슷합니다. 진짜를 원하시면 그 브랜드를 찾아 가세요' 이렇게 말하고 있는 것 같다.

옷은 넘쳐나는데 사람들은 살만한 옷이 없다고 한다. 항상 같은

소리를 하는 소비자의 말을 믿을 것은 못되지만 그래도 지금 구매하고 있는 해외 브랜드가 아주 맘에 드는 것은 아닌 모양이다. 그럼 아직은 해외 브랜드를 이길 기회가 있다. 글로벌 브랜드가 무엇을 기획하고 있는지 점치거나 신상품이 나오기만을 기다리지 말고 새로운 디자인으로 그들과 정면 승부하여 이길 생각을 하자. 믿어라! 우리의 젊은 디자이너들은 충분한 역량을 가지고 있다.

제발 'SPA형 시스템 적용'이런 말 좀 그만하고 디자인에 집중하기 바란다. 이쁘면 팔린다!

해외전시 지원사업

정부에서는 국내 기업의 해외 진출 활성화와 수출 판로 개척을 위하여 여러 가지 분야의 해외 전시를 지원한다. 패션업계에도 해외 진출을 희망하는 업체에 대하여 장기간 정부나 지자체의 지원이 있어 왔다. 이번에 파리에서 개최된 기성복 박람회인 '후즈넥스트'에 참가한 38개의 한국업체들도 대부분 지원을 받았다. 지원단체와 조건에 따라 조금씩 다르지만 참가 부스비용의 50~100%가 지원되었다. 정부의 지원은 해외사업을 추진하는 업체로서는 너무나 감사한 일임에 틀림없다. 하지만 장기적인 계획을 가지고 추진해야 하는 해외사업에 적합한 지원정책이 수립되어 있는지 점검해 봐야 할 것 같다.

한정된 자금으로 집행되는 지원사업은 여러 업체에게 공평하게 혜택이 주어져야 한다. 그리고 궁극적으로는 국가경쟁력을 향상 시킬 수 있어야 한다. 패션계의 해외지원사업의 목표는 '글로벌 브랜드로 성정할 가능성이 있는 국내 브랜드를 지원하는 사업'으로 정의 할 수 있다. 그런데 어떤 업체도 해외전시에 한두 번 참가하여 수익을 내거나 경쟁력을 가질 수는 없다. 해외영업을 시작부터 잘 할 수도 없고 처음 본 브랜드를 적극적으로 오더 할 바이어도 없다. 해외전시

는 적어도 4시즌, 2년 정도를 참가해 봐야 어떤 방법으로 영업을 할 것인지 브랜드의 성장 가능성은 있는지 감을 잡을 수 있다. 그런데 지원을 받아 해외전시에 참여하는 업체들은 대부분 소규모 기업들이다. 만약 2년 동안 정부의 지원과 참가업체의 투자로 가능성을 찾았는데 지원이 없어 더 이상 사업 추진이 힘들어진다면 그동안의 노력과 참여업체의 투자, 정부의 지원은 모두 물거품이 되어 버린다. '형평성'과 궁극의 목표인 '글로벌 브랜드의 탄생'을 위하여 현명한 지원방안은 무엇일까?

패션계의 해외전시 지원을 위한 문제는 세 가지로 볼 수 있다.

첫 번째 신규업체의 선정은 브랜드의 가능성에 대한 평가와 공정성이 중요하며, 가능성에 대한 평가는 전시의 성격을 가장 잘 아는 사람이 적합하다. 공정성은 집행 당사자인 정부와 평가대상 업체의 연계성이 없으면 된다. 가장 좋은 평가자는 기존 참가자와 해외전시 담장자, 업계 관련자가 될 것이다.

두 번째 기존업체의 평가는 전문가의 현장평가가 가장 중요할 것이다. 해외전시 현장에서 해외전시 전문가가 비밀리에 평가한다면 그보다 정확할 수는 없다.

마지막으로 계속적인 지원이 결정된 업체에 대한 지원 기간과 금액의 범위는 단계적인 축소나 업체의 참여비율 확대를 유도하는 방법을 제안하고 싶다. 전시비용 전체의 규모는 크게 잡고 지원 비율은 축소하여 업체 스스로 투자금액을 높여갈 수 있도록 유도하는 것이

다. 예를 들어 부스의 크기를 9평방미터로 한정하여 50%를 지원했다면 추가지원이 선정된 업체는 14평방미터 이상을 신청한 경우 부스비용의 30%를 지원하는 것이다. 혹은 시즌에 여러 개의 전시에 참가하는 업체는 누진제로 참가비용을 산정하여 전체 비용에 30%를 지원하는 것이다. 이것도 일정 기간이 지나면 지원수준을 단계적으로 낮춰 자생력을 갖도록 유도할 수 있을 것이다.

출시 이전에 패션상품의 평가가 불확실한 것처럼 브랜드의 가능성을 평가할 정량적인 기준은 없다. 결국 브랜드의 평가를 사람의 감각으로 판단해야 하는 패션계에서 연속성이 없는 정량적인 평가나 문외한의 관여는 긍정적인 결과로부터 멀어지는 원인이 된다. 현장에서 전문가에 의한 평가로 가능성 있는 브랜드를 찾고 장기적인 지원책이 마련되어 글로벌 브랜드의 탄생에 조금 더 다가가길 바란다.

후속편이 나오지 않는 이야기

나는 2003년에 '한국인이 세계적인 디자이너가 되는 방법'이라는 제목으로 온라인 클럽에 글을 게재했었다. 그 당시 나는 어렵게 이어오던 해외 사업을 정리하고 많이 괴로웠던 시절이었다. 나의 해외진출계획이 실패한 이유와 한국인 디자이너로서 실현 불가능해 보이는 '글로벌 브랜드'를 어떻게 하면 만들 수 있을까에 대하여, 미래에 나와 같은 도전을 하게 될 디자이너들에게 전해주고 싶은 이야기들을 연재하였다. 그리고 10년이 지난 어느날 우연히 인터넷에서 내가 썼던 글을 다시 읽게 되었다. 글을 읽으면서 10년이 지났지만 우리가 처한 상황은 전혀 변하지 않았고 한국의 디자이너들은 한 발짝도 앞으로 나아가지 못했다는 것을 알았다. 그래서 나는 다시 같은 제목의 글을 쓰기로 마음 먹었다. 그리고 이제 글을 마치면서 마지막으로 두 가지 부탁을 하고 싶다.

나는 패션 디자인을 너무 사랑하고, 내가 잘 할 줄 알고, 그래서 잘 된 디자인을 보면 즐겁다. 패션에는 여러 가지 전문 분야가 있고 모두가 잘 어우러져야 좋은 결과를 얻을 수 있다. 하지만 나는 디자인이 패션의 전부인 것처럼 항상 얘기해 왔다.

그런데, 그게 사실이다!

나의 기준으로는 사람들은 두 가지 부류다. 디자인을 아는 사람과 그렇지 못한 사람! 사람의 인성에 대하여 좋고 나쁨을 이야기 하는 것은 아니다. 그냥 바다에 나가 참치를 잡을 줄 아는 어부와 그렇지 못한 사람처럼, 어떤 기준으로 나누어지는 두 부류다. 이 두 가지 부류의 사람들에게 다른 부탁을 하고 싶다.

먼저 디자인을 아는 사람, 디자이너를 말한다. 디자이너는 진짜 디자인을 하길 바란다. 디자인이 세상에 존재하지 않는 새로운 형태를 도안하는 것은 아니지만 보편적인 형태 이상의 무언가를 일반인들에게 제안해야 하는 사람인 것은 부정할 수 없는 사실이다. 그런데 왜 디자인을 하지 않는가? 왜 다른 디자이너의 디자인을 기다리는가? 왜 사람의 필요를 만족시키지도 못하면서 사람이 원하는 아름다움을 디자이너의 '어설픔'으로 망쳐 놓는가? 우리는 이미 충분한 역량을 가지고 있다. 나의 감각을 믿고 이상을 실현하기 위해 순수한 노력을 한다면 세상 사람들이 호응하는 나름의 디자인을 할 수 있다. 자신을 믿고 끝까지 감각을 물고 늘어지길 바란다.

또 다른 부류의 사람들, 관계된 일을 하고 있는 사람 중에 디자이너가 아닌 모든 사람을 말한다. 이분들은 제발, 디자인을 빼고 패션은 아무 것도 이룰 수 없다는 사실을 절실히 느끼길 바란다. 세계 어떤 훌륭한 브랜드가 다른 브랜드의 디자인을 베껴서 일가를 이루었나? 세상에 어떤 대형 브랜드가 고유 컨셉 없이 크게 성공하였나?

장사를 잘 하면 돈은 벌 수 있다. 장사를 할 수 있는 품목은 많다. 장사를 하는 사람은 무엇을 팔든 돈을 버는 것이 목적이다. 무엇을 팔든 돈만 많이 벌면 '장사'의 이상을 달성했다고 할 수 있다. 그런 이유로 옛날 선인들은 장사하는 사람을 '장사치'라 부르며 천민 취급을 했던 것 같다. '사업자'가 '장사치'가 아니라 사회의 존경을 받고, 누군가의 모범이 되기 위해서는 '무엇을 파느냐'가 중요하다. 이 '무엇'은 디자인된 상품이다. 그럼 무엇에 집중하여야 하겠는가?

디자인이 좋다고 꼭 잘 팔리는 것은 아니다. 잘 팔리도록 영업활동을 잘 해야 한다. 그런데 우리는 이미 잘 파는 방법을 알고 있다. 그런데 상품이 없다? 무언가 팔긴 하는데 디자인이 없다. 만일 디자인 없이도 잘 팔아서 돈을 많이 벌었다면 당신은 그냥 '장사치'다. '장사치'로 살지 않기 위해서는 디자인이 된 상품을 팔아야 한다. 디자인을 모르는 모든 사람은 제발 디자인에 집중하라!

이제 '한국인이 세계적인 디자이너가 되는 방법'의 연재를 마치면서 10년 후를 기약하지 않겠다. 다시는 이런 제목의 글을 쓰지 않아도 되길 간절히 소망한다.

디자이너
심상보 펠

'못난' 한국패션을
까다

초판 1쇄 인쇄 2014년 5월 20일
초판 1쇄 발행 2014년 5월 30일

지은이 심 상 보
펴낸이 주 혜 숙
펴낸곳 포이즌
등록 2003년 7월 22일 제6-510호
주소 121-842 서울특별시 마포구 동교로 142-11 (서교동, 플러스빌딩 3층)
전화 02-725-8806~7, 325-8802
팩스 02-725-8801, 0505-325-8801
E-mail jhs8807@hanmail.net

ISBN 978-89-959880-3-9 03600